권력이 묻고
이미지가 답하다

미술에서
찾은
정치
코드

권력이 묻고
이미지가 답하다

이은기
지음

아트북스

정치에서 비롯된 그림 이야기

박근혜 대통령이 시대에 맞지 않게 어머니 육영수 여사의 헤어스타일을 고집하는 건 거기에 표가 있기 때문이다. 노무현 전 대통령은 선거 기간 중 환경미화원이 주인공인 애니메이션을 TV 광고로 내보냈다. 눈 쌓인 언덕을 수레를 끌며 오르는 장면으로 처음에는 힘겨웠으나 마을 주민들의 도움을 받아 쉽게 오르는 내용이 감동적이다. 광고에서 환경미화원의 얼굴은 당시 민주당 후보였던 노무현 전 대통령의 이미지이다. 이 광고에 담긴 서민의 땀과 눈물에 대한 메시지는 유권자들의 마음을 움직여 결국 표로 직결되었고, 노무현 대통령의 당선에 크게 기여하였다.

레오나르도 다 빈치는 평소 비교 화법을 즐겼다. 그중 이런 비교가 있다. 여기 불구자가 있는데 한 사람은 맹인이고, 다른 한 사람은 귀

머거리다. 만약 네가 이러한 불구자 중 한 사람이 되어야 한다면 어느 쪽을 택하겠느냐. 당연히 귀머거리를 택할 것이다. 맹인이 훨씬 불편하기 때문이다. 다 빈치는 이 비교를 통해 시보다 회화가 우위라는 것을 증명하고자 했다. 음송하는 시는 귀를 통해 전달되고 회화는 눈을 통해 전달되니, 회화가 더 우위라는 것이다.

백문불여일견百聞不如一見이라 했다. 사람의 다섯 감각기관이 발휘하는 정보 파악 능력 중 눈을 통한 것이 80퍼센트를 차지한다고 한다. 참으로 백 번 듣는 것보다 한 번 보는 것이 낫다. 시각은 수집하는 데이터의 양도 많거니와 이를 순간적으로 통합하는 우리 뇌의 놀라운 능력에 힘입어 더욱 빛을 발한다. 헤어스타일과 애니메이션이 더 정치적인 효과를 발휘한 것도 바로 이 시각 작용 덕분이다.

지금 이 시대에 가장 영향력이 큰 시각 매체는 아마 TV일 것이다. 그러나 TV나 영화, 사진이 나오기 전에는 광장의 한가운데 서 있는 동상이나 교회의 벽화나 제단화가 그 역할을 했다. 사람들 대부분이 좁고 어두운 집에 살던 옛 유럽 사회에서 도시 한복판의 광장이나 교회에 놓인 시각 매체들은 영웅을 만들고, 심판자를 만들고, 이를 대중의 의식에 각인시키는 역할을 했다.

오늘날 우리가 유럽의 미술관에서 감상하는 작품들은 대부분 그 결과물이다. 우피치 미술관에서는 교황의 초상을 보며 라파엘로의 천재성에 감탄하고, 광장에 놓인 다비드 상을 보며 미켈란젤로의 인체 묘사에 감탄한다. 심지어 교회 안에 그려진 벽화를 보면서도 화가의 예

술성을 찾는다. 맞다. 이 작품들이 미술사의 한 페이지를 장식하고, 관광 일정이 아무리 바빠도 이 작품은 꼭 보라고 친절히 안내하는 이유는 그것이 인기 있는 예술작품이기 때문이다. 그러나 그 작품이 제작된 시대에는 '예술'이라는 개념이 없었다. 필요에 의해 주문 제작된 이미지들이다. 그리고 큰돈이 드는 미술품의 주문자들은 바로 권력자들이었다.

현대사회에는 정치가가 따로 있지만 근대 이전에는 부와 권력이 있는 곳에 정치가 있었다. 로마 시대의 황제, 중세 종교 시대의 교회, 절대왕정 시대의 귀족들이 바로 정치의 주체였으며 그들이 주문한 초상 조각, 제단화, 궁정화 들은 장르를 불문하고 그들의 정치이념을 대변하고 있다.

이 책은 그러한 관심을 가지고 『국회보』에 연재했던 글들을 모아 다시 정리하고 보완하여 이루어졌다. 이를 관점에 따라 7부로 나누어 보았다.

1부 '권력과 이미지의 어떤 관계'에서는 권력을 쥔 주체가 자신을 높은 존재로 인식시키고자 제작한 이미지들을 주로 다루었다. 스스로 베누스의 후예라고 신화화한 아우구스투스 황제, 정의의 혁명으로 역사에 등장했다가 황제에 등극하며 제우스를 연상하게 하는 도상으로 자신을 나타낸 나폴레옹 등 정치가가 권력을 위하여 어떻게 이미지를 사용했는지 그 예들을 볼 수 있다.

2부 '예술가의 눈으로 본 폭력'에서는 19세기 이후 미술가들이 주문생산에서 벗어나 자신의 작품으로서 이미지를 제작한 시대를 살핀다. 이 시대 작품에서는 작가들의 비판의식을 볼 수 있다. 폭력을 고발한 고야, "예술은 장식품이 아니라 무기"라고 발언한 피카소 등. 그러나 근대 이후라고 해서 작가들이 언제나 자유로웠던 것은 아니다. 정치의식이 투철했지만 직접 비판할 수 없었던 마네는 무심한 척 시니컬하게 프랑스를 비난하고, 중국의 현대 작가 웨민쥔은 웃는 자화상의 가면 속에 정치비판을 숨기고 있다.

3부 '종교라는 이름의 정치'는 종교화 속에서 발견할 수 있는 정치성을 다루었다. 어느 교회에서나 볼 수 있었던 천당과 지옥, 내세의 구상은 과연 내세를 위한 것이었을까. 당대의 사회구조를 세심히 들여다볼수록 이는 현세를 지배하기 위한 공포 조장의 정치가 아니었을까 하는 의구심이 든다. 그리스도교 사회였던 유럽의 중세와 근세에서는 무슨 일이든 종교의 이름으로 이루어졌다. 메디치가는 자신의 가문을 미화하기 위해서 동방박사로 변신한다. 반면 스페인의 지배하에 있었던 안트베르펜의 브뢰헐은 종교화 속에 침묵의 저항을, 마치 주머니 속의 송곳처럼 내보인다.

4부 '다시, 시선의 방향성을 찾다'는 다른 측면에서 재해석해야 할 작품들을 모았다. 이미 가치가 확정되어 흠모의 대상이 되었지만 다른 방향에서 바라볼 필요가 있는 작품을 중심으로 이야기를 풀었다. 특히 포스트모더니즘 이후 주변에서 중심을 바라볼 때 달리 보이는

작품들이다. 서양미술사 개설서에 첫 번째로 실리는 「빌렌도르프의 비너스」, 그 뚱뚱한 여인상을 비너스라 불러야 할까. 또 19세기 문화를 주도한 프랑스의 소위 순수회화들이 지닌 제국주의적 시선 등의 문제를 다루었다.

5부 '무엇을 기록할 것인가'는 이미지가 지닌 가장 큰 역할인 기록을 중심으로 서술했다. 무엇을 기록할 것인지는 권력자의 뜻에 달렸다. 이집트를 통일한, 아니 정확히 말하면 하이집트를 정복한 상이집트의 나르메르 왕은 자신의 승리를 기록했고, 프랑스 북부 노르망디 출신의 윌리엄은 영국을 정복하고 왕이 되면서 자신의 정당함을 기록했다. 이미지의 역사 또한 승리자의 역사임을 드러낸다.

6부에서는 '여왕의 초상화'를 짚어본다. 영국은 많은 여왕을 배출했다. 놀랍게도 이 여왕들의 시대에 영국은 가장 번성했다. 엘리자베스 1세의 영국은 스페인 함대를 격파하여 해군 국가가 되고, 그 힘으로 2~3세기 후 제국이 되었다. 그러나 여왕들은 강인한 남성상과는 이미지가 달라야 했다. 엘리자베스 1세는 피의 역사 위에 등극했지만 순결 이미지의 아우라를 만들어야 했고, 빅토리아 여왕은 해가 지지 않는 가장 침략적인 제국의 여왕이지만 자신을 다소곳한 중산층 부인의 이미지로 나타내야 했다. 여전히 가부장적인 사회에서 원하는 여성 이미지를 표방해야 했기 때문이다.

7부는 '그림, 이상을 펼치다'다. 그림은 현실을 비판하기도 하고, 은폐하기도 하며 그림을 통해 이상세계를 꿈꾸기도 한다. 전쟁의 소용

돌이 속에 있던 영국과 스페인은 루벤스의 그림을 통해 평화 외교를 하고, 시에나의 9인 정부는 「좋은 정부와 나쁜 정부」 벽화를 주문하며 좋은 정부를 꿈꾼다.

이 원고들을 쓰던 2~3년간, 나는 미술작품 속에서 정치 이슈를 발견하는 대로 주제를 정해 글을 써내려갔다. 그러나 내 맘대로, 내 추측대로 쓰지는 않았다. 그동안 주로 논문을 써오던 글쓰기 습관 덕이다. 궁금한 문제에 대해 최대한 검증하고, 다른 연구자들의 다양한 연구 결과를 내 시각에서 모으고, 요약했다. 각 주제의 연구에 평생을 바친 학자들의 글을 바탕으로 했으니 그들로부터 많은 혜택을 받은 셈이다. 미술사에서는 이미 논증된 학설이지만 일반인에게는 아직 덜 알려진 이야기들을 이 책을 통해 쉽게 풀어 전하고자 한다. 지하철에서, 잠자리에서 한 꼭지씩 편안히 읽을 수 있는 글, 그러나 진지한 읽을거리가 되기를 바랄 뿐이다.

막상 한 권의 책으로 출판하려니 아쉬운 점이 많다. 필자가 서양미술사 중 중세와 근세 전공자라서 많은 주제가 근세 이전에 편중되었다. 서양의 현대, 아시아, 한국 등의 미술에서도 정치성을 논할 주제가 많으리라고 생각된다. 그 방면 학자들의 글이 이어지기를 기대해본다.

문장들도 부끄럽다. 특히 『국회보』에 연재했던 글들은 원고 매수와 이미지 게재의 제한으로 너무 압축된 느낌이다. 또한 논문 문체가 여전히 남아 있는 점도 아쉽기만 하다. 이러한 부족함에도 불구하고 단

행본으로 엮어주신 아트북스에 감사드린다. 정민영 대표님, 손희경 편집장님, 그리고 이 책의 시작부터 편집, 교정까지 꼼꼼히 봐주신 김소영, 장영선 님, 북디자인을 맡아주신 강혜림 님 등 함께 책을 만든 이들에게 감사의 마음을 전한다. 더불어 이 글을 쓰는 데는 여러 사람의 도움이 있었음도 밝히고 싶다. 특히 새로운 글을 쓸 때마다 참고문헌을 최대한 빨리 공급해준 목원대학교 도서관 직원들, 길미정, 정소연, 김영림, 권종학 님, 궂은일을 도맡아준 대학원생 김소연에게 이 자리를 빌려 고마움을 전한다.

2016년 싱그러운 계절에
이은기

차례

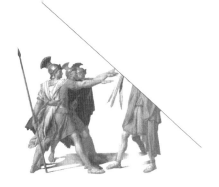

1

권력과 이미지의
어떤 관계

「프리마 포르타의 아우구스투스」,
청동 조각상이었던 것을 1세기경 대리석으로 복제한 것으로 추정,
높이 204cm, 로마 바티칸 미술관 소장

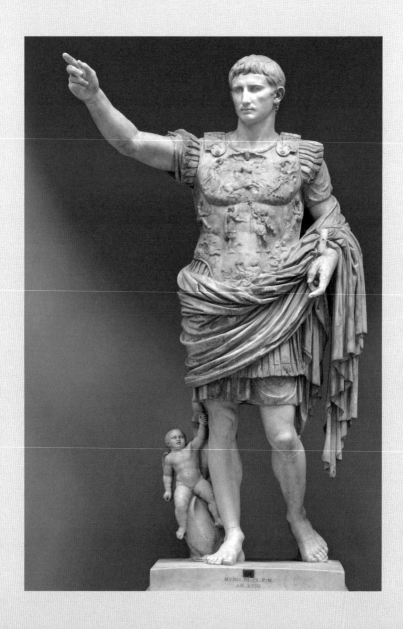

신의 후예? 아우구스투스

기원전 510년경 왕정을 폐지한 후 근 500여 년 동안 로마는 공화정을 유지하기 위해 온 힘을 다했다. 1차 삼두정치 기간에 카이사르^{Gaius Julius Caesar, 기원전 100~기원전 44}의 힘이 커지자 그의 독재를 막으려는 움직임이 일어났고 결국 그는 암살당하고 만다. 기원전 44년, 당시 열아홉 살밖에 되지 않았던 그의 양아들 옥타비아누스^{Gaius Octavianus, 기원전 63~14}는 그로부터 17년 후인 기원전 27년에 황제가 되었다. 한 사람에 의한 통치를 막고자 애썼던 공화정이 종신 통치인 황제 체제로 바뀐 것이다. 그것도 원로원과 온 시민의 추앙을 받으면서.

옥타비아누스는 악티움과 이집트 전쟁에서 승리하고 개선하여 일인자가 되었지만 모든 권한을 원로원과 로마 시민에게 되돌려주었다. 권력에의 야욕은 강했으되 카이사르의 선례를 체험한 그는 '가는 밧

줄 위에서 균형을 잡는' 듯한 위험천만의 상황에서 공화정의 제스처를 취한 것이다. 그러자 원로원은 그에게 '존엄한 자'라는 의미의 아우구스투스Augustus 칭호까지 바치면서 초대 황제로 추대했다. 그러나 영원한 권력을 위해서 황제는 태생부터 특별한 존재여야 했다. 그는 점차 신의 후손으로 만들어지고, 로마 건국신화의 계승자가 되어 로마의 승리와 평화를 완성하는 구현자가 되어야 했다. 아우구스투스는 미술을 통한 이러한 암암리의 이미지 형성을 누구보다 잘 활용한 정치가였다.

「프리마 포르타의 아우구스투스」는 로마의 북쪽에 위치한 프리마 포르타Prima Porta에 있던, 아우구스투스의 부인 리비아Livia의 별장에서 발견되었으며 원래는 청동 주조상이었던 것을 대리석으로 옮긴 것이다. 그리스의 우아한 남성 누드상을 받아들여 거기에 옷을 입히고 얼굴을 초상으로 바꾸어 자신들의 목적에 맞게 사용한 점은 여느 로마 조각과 공통된 특징을 지닌다. 그러나 발 옆에 있는 돌고래와 큐피드, 그리고 갑옷에 새겨진 도상들은 아우구스투스만의 특징을 나타낸다.

우선 갑옷을 보자. 한가운데 배 부분엔 두 사람이 서 있다. 왼쪽의 사람은 이 조각상이 입은 갑옷과 거의 똑같은 갑옷을 입고 있어 아우구스투스로 추정된다. 그는 마치 악수를 청하듯 오른손을 내밀고 있으며, 헐렁한 바지를 입은 다른 한 사람은 꼭대기에 독수리가 달린 군기를 쳐들고 있다. 이는 파르티아Parthia에 대한 아우구스투스의 외교적 승리를 나타낸 것이다. 지중해 전역을 정복한 로마는 지금의 이란 동

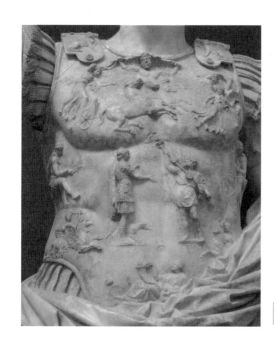

「프리마 포르타의
아우구스투스」 부분

쪽에 위치한 파르티아를 점령하려고 애썼다. 안토니우스^{Marcus Antonius,}
기원전 83?~기원전 30는 파르티아와의 전쟁 중 군기를 빼앗기고 참패하고 돌
아오는 수모를 당했으며 이후 파르티아는 언제나 로마가 제패하고자
애쓰는 대상이 되었다. 그러나 아우구스투스는 전쟁을 치르지 않고
군기를 되돌려받는 외교적 승리를 거두었으니 이는 로마의 평화에 크
게 기여한 사건이었다.

중앙의 두 인물 양쪽에 있는 여인들은 로마가 정복한 국가나 속국
또는 완충국들에 대한 의인화다. 이러한 주변 국가들에 대한 정리는

파르티아에 대한 외교적 승리와 함께 팍스로마나$^{Pax Romana}$, 즉 로마 평화의 시대를 상징하고 있으며, 이것이 아우구스투스의 업적임을 갑옷 장식은 드러내고 있다. 이들 아래엔 대지의 여신이 풍요의 상징인 뿔을 받쳐들고 두 아기, 로물루스와 레무스에게 젖을 먹이고 있으니, 이는 로마의 시조가 풍요에 의해 키워졌음을 암시한다. 중앙 두 인물의 위엔 하늘의 신 카일루스가 천개를 받쳐들고, 그 왼쪽에서는 태양의 상징인 아폴로가 마차를 타고 나타나며, 오른쪽에서는 달의 신 루나가 날개 달린 새벽의 상징 위에서 자신의 형상을 감추고 있다. 즉 아우구스투스가 이룬 팍스로마나는 로마를 키운 대지의 여신과 해와 달 그리고 하늘에 둘러싸여 있으니 이는 인간이 이룬 업적을 넘어 이미 예정된 우주적인 섭리라고 말하고 있는 것이다.

아우구스투스는 신의 아들로 지칭되기도 했다. 그는 율리우스 카이사르의 양자로 율리우스 가문을 이어받았는데, 율리우스Julius는 율루스Julus의 후손이고 율루스는 아이네이아스Aeneias의 아들이다. 아이네이아스는 베누스Venus와 트로이의 왕족인 안키세스Anchises 사이에서 태어난 아들로, 돌고래를 탄 큐피드가 그의 곁에 있는 것은 아우구스투스의 조상이 베누스이기 때문이다. 따라서 베누스의 아들 큐피드가 그와 함께 있는 것이다. 또한 로마의 시인 베르길리우스$^{Publius Vergilius Maro,}$ $^{기원전 70~기원전 19}$는 로마가 전쟁의 신 마르스의 후손이라고 읊었다. 로물루스와 레무스는 여사제였던 레아 실비아$^{Lea Sylvia}$와 마르스 사이에서 태어난 쌍둥이이기 때문이다. 비록 서로 다른 애정관계에서 태어났으

나 로마는 베누스와 마르스의 후손이며 마르스는 전쟁에서의 승리를, 베누스는 평화와 풍요를 보장해주고 있다. 이 상은 이처럼 아우구스투스 황제에게 마르스와 같이 갑옷을 입히고 큐피드를 동반하게 함으로써, 두 신의 후손인 아우구스투스가 이들의 보호 아래 승리와 평화를 이루었음을 암시하고 있는 것이다.

특히 파르티아에 대한 외교적인 승리를 팍스로마나의 중심에 놓은 도상 계획을 보면 아마도 그 직후인 기원전 20년경에 이 상이 주문 제작되었을 것이다. 정확한 자료는 없지만 공적인 신격화의 내용으로 미루어 보면 아마도 원로원의, 혹은 공적인 주문이 아니었을까 짐작된다. 청동상을 여러 점 주물로 떠서 공적인 장소에 놓음으로써 신의 후예이자 승리와 평화를 구현한 황제라는 이미지를 은연중에 형성했으며, 돌로 복제하여 부인 리비아의 개인 별장에 놓았던 게 아닐까. 그후 2000여 년의 역사 속에서 값나가는 청동은 녹여져 무기가 되고 대리석상만 남아 땅에 묻혔다가 발굴된 것이 아닐까. 그리 억측만은 아닐 것이다.

「트라야누스 황제 취임 10주년 기념 초상」,
대리석, 높이 75cm, 108년경, 런던 영국박물관 소장

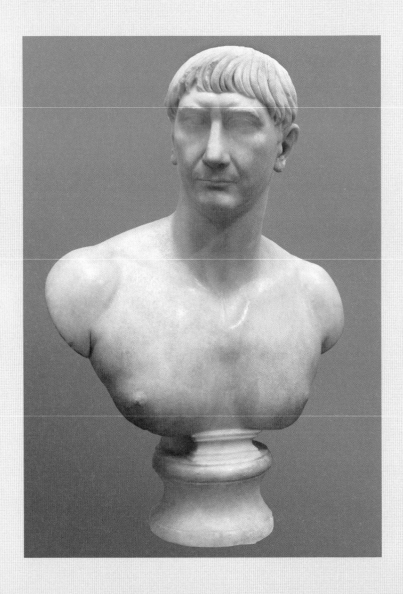

초상의 크기

예부터 초상 조각은 정치인의 이미지 관리에 가장 중요한 매체였다. 그런데 역사상의 여러 예를 보면 어느 사회에서는 초상을 크고 위엄 있게 만들고, 어느 사회에서는 작고 친근하게 제작한다. 미국의 대통령은 전 세계의 대통령이라 할 만큼 큰 권력을 지니고 있지만 설사 자신이 원한다 해도 큰 동상을 제작할 수 없다. 반면에 북한의 김일성과 김정일은 어마어마하게 큰 동상을 광장 한가운데 세웠다. 권력의 크기와 초상의 크기는 과연 어떤 관계를 지니고 있는 것일까.

2000여 년 전의 로마는 정치가의 초상 조각이 가장 발달한 사회다. 황제마다 자신의 두상이나 전신상, 또는 기마상 등을 제작해 공공장소나 광장, 그리고 집에도 진열했다. 그런데 황금기라 일컫는 1~2세기에는 외관을 미화하지 않고 주름까지 묘사하는 사실적인 초상 조

각을 제작하더니, 말기인 4세기로 다가갈수록 인물과 조각의 유사성은 거의 없어지고 거대한 초상을 만드는 현상을 보인다.

로마의 5현제 중 하나로 꼽히며 재임 중 로마의 영토를 가장 크게 넓혔던 트라야누스 황제Trajanus, 재위 98~117는 취임 10주년 기념으로 자신의 흉상을 제작했다. 런던의 영국박물관에 소장되어 있는 이 흉상을 보면, 깊은 눈과 약간 찡그린 미간은 사려 깊은 인상을 주고 반듯한 긴 코와 꼭 다문 입술은 강한 의지의 소유자임을 보여준다. 황제들의 초상에 흔히 등장하는 갑옷이나 원로원복을 입히지 않고 당당한 앞가슴으로 처리함으로써 황제를 지위나 권위에 의존하지 않는 늠름한 한 남자로 나타내고 있다.

반면, 현재 로마 시내 캄피돌리오의 콘세르바토리 궁Palazzo dei Conservatori 중정에 있는 콘스탄티누스 대제Constantinus the Great, 재위 306~337의 초상은 이 지상에 존재하는 개인이라 할 수 없을 정도의 초월적 이미지로 우리를 압도한다. 얼굴의 근육은 경직된 데 비해 멀리 높은 곳을 향한 커다란 눈은 어떤 마술적이고 영적인 힘을 지닌 듯해 보인다.

이 두상은 높이가 2.6미터에 달한다. 더 놀라운 건 이 거대한 두상이 좌상의 일부였으니 상의 전체는 10미터, 즉 3층 건물의 높이에 달한다는 사실이다. 현재는 손이나 발 등의 파편만 남아 있지만 제작 당시의 몸은 금속 옷 위에 갑옷을 입혔을 것으로 짐작된다. 원래의 자리였던 포로 로마노Foro Romano의 바실리카 누오바Basilica Nuova 앞에 서 있던 이 상의 당시 모습을 상상하면 그 광채와 거대한 크기에 두려움

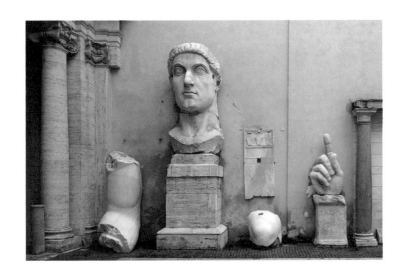

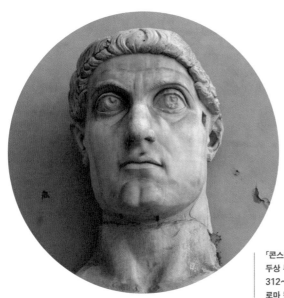

「콘스탄티누스 대제의 초상」
두상 부분, 대리석, 높이 2.6m,
312~315년경,
로마 캄피돌리오 콘세르바토리 궁 소장

이 느껴질 듯하다. 콘스탄티누스 대제와 동시대의 인물인 에우세비우스 Eusebius of Caesarea, 263~339는 콘스탄티누스 대제의 전기에서 그를 "강렬하게 움직이는 영혼이 이 지상에 내려와 로마 세계에 참 종교를 전하는 존재" "모든 사람이 들을 수 있을 정도로 커다란 음성으로 부르는 존재"로 묘사하고 있다. 복원도와 황제의 두상은 이러한 요구에 부합하는, 황제라는 정치적 절대자를 넘어 종교적 절대자에 이르게 하는 숭배 이미지라 할 것이다.

실제 얼굴을 바탕으로 늠름한 한 개인으로 묘사한 로마 전기의 트라야누스 황제 초상, 그리고 실제 얼굴의 모습엔 전혀 관심 없이 거대한 초월자 모습으로 부각시킨 말기의 콘스탄티누스 대제 초상은 지극히 대조적이다. 실로 아이로니컬한 것은 당시의 정치적 힘은 오히려 반대의 상황이었다는 사실이다. 트라야누스 황제가 재임한 2세기 초는 로마의 황금기로 영토도 가장 넓었고, 정치권력도 중앙에 집중되어 황제의 권한이 가장 컸으며, 특히 트라야누스 황제는 공정하고 지혜로운 인격자로 추앙받았다. 반면 콘스탄티누스 재임 기간인 4세기는 '녹슨 철의 시대'라 일컬을 정도로 정치가 문란했다. 한때는 47년 동안 25명의 황제가 바뀌고 그중 한 명만이 자신의 침대에서 죽었다고 하니 죽고 죽이는, 무력에 의한 황제 찬탈의 시대였다. 로마제국은 게르만 민족의 침략으로 변경이 항상 위태로웠고, 중앙의 황제 권한은 갈수록 약해져갔다.

이러한 정치 상황과 황제 초상의 크기 간에는 과연 어떠한 관계가

｜ 「콘스탄티누스 대제의 초상」 복원도

있는 것일까. 각 사회는 왜 이렇게 다른 성격의 초상을 필요로 했을까.
아마도 안정된 시기엔 인간의 능력으로 통치해도 충분하지만, 위태로
운 사회에서는 실제보다 능력을 과장하여 환상을 심어주어야 했을지
도 모른다. 바로 이 시기에 그리스도교라는 초월적 일신교가 번성하
고 이를 국교로 삼은 역사적 상황은 결코 우연이 아닐 것이다. 불안한
사회는 강력한 초월적 존재를 요구하며, 이 시대의 황제는 한 개인이
기보다 자신을 거의 종교적인 존재로 부각시켜야 통치가 가능했을 것
이라고 짐작해도 무리는 아니다.

피에로 델라 프란체스카, 「우르비노 공작 부부의 초상」,
패널에 템페라, 각각 47×33cm, 1465~66년, 피렌체 우피치 미술관 소장

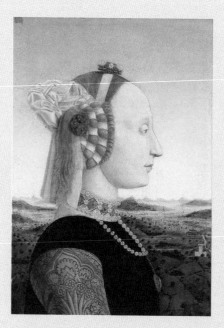
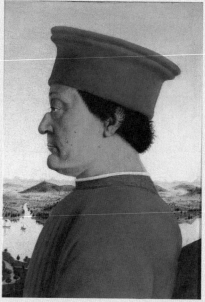

옆태의 위엄

정치인들은 의사당에서 몸싸움을 하는 등 실로 엉망인 경우가 많지만 초상 사진에서만은 언제나 신사 같다. 요즘은 자유로운 분위기를 좋아하는 시대여서인지 정치인의 사진이 경쾌하기까지 하다. 자신들이 제공한 사진이니만큼 그러한 이미지로 받아들여지고 싶은 마음일 것이다. 박근혜 대통령의 의상은 거의 항상 비슷한 디자인이지만 색깔이 다양하다. 사람들이 이를 무지개 의상이라 부른다고 한다. 보수적인 정치인이기에 부드러움으로 커버하려는 이미지 전략이다.

TV도 신문도 없었던 15세기 정치인은 어떤 방법으로 자기 이미지를 관리했을까. 어떤 이미지로 보이기를 바랐을까. 민주주의 체제가 아니어서 자신이 곧 나라의 주인이었는데도 왜 이미지 관리가 필요했을까. 화가는 이 주문을 어떻게 받아들이고 소화했을까.

여기 소개하는 그림은 이탈리아 중부 우르비노^{Urbino}라는 도시의 공작이었던 페데리코 다 몬테펠트로^{Federico da Montefeltro, 1420~82} 부부의 초상화다. 이 초상화는 하나의 액자에 넣어져 있다. 각각 세로 47센티미터, 가로 33센티미터밖에 되지 않는 작은 패널화 한 쌍이지만 우피치 미술관에서 르네상스 초상화 중 으뜸으로 치는 작품이다.

우선 작은 화면임에도 불구하고 주인공은 아주 거대한 기념비같이 우뚝 솟아 있는 점이 인상적이다. 두 인물은 몸을 한 치도 틀지 않은 완벽한 옆면의 실루엣을 보여주어서 현실의 자연스러움이 철저히 배제되었다. 부부의 초상은 서로 분리되어 있으나 배경의 풍경은 서로 이어져 있다. 특정한 지역을 묘사한 것은 아니나 낮은 구릉들이 펼쳐진 풍경은 딱 우르비노의 지형이니, 그의 통치 지역을 암시하는 것임은 분명하다. 그러나 배경의 풍경은 높은 곳에서 먼 지점을 바라본 시각이며, 이러한 배경 위에 인물은 아주 가까이 당겨져 있어서 압도적이며 영원한 느낌을 준다. 이렇게 비현실적인 구도를 쓰고 있음에도 그들이 실존 인물이었다고 믿게 되는 것은 인물에 구사한 극사실에 가까운 세부 묘사 덕분이다. 페데리코의 매부리코와 흉하게 푹 파인 콧등, 튀어나온 턱, 부인 바티스타의 옷과 머리장식 등은 이 초상화가 사실의 묘사라는 착각을 갖게 한다.

르네상스 시대에 정치인의 초상이 옆면으로 새겨진 예는 동전이나 메달에서 많이 볼 수 있지만 페데리코의 경우 옆면 선택에는 특별한 이유가 있다. 1455년 마상창술시합에서 오른쪽 눈을 잃은 페데리코로

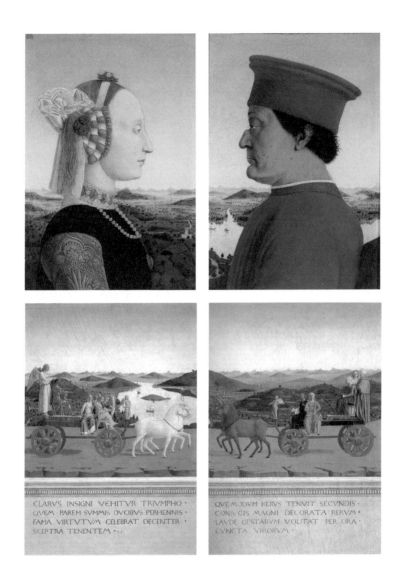

CLARVS INSIGNI VEHITVR TRIVMPHO ·
QVEM PAREM SVMMIS DVCIBVS PERHENNIS ·
FAMA VIRTVTVM CELEBRAT DECENTER ·
SCEPTRA TENENTEM ·

QVE MODVM REBVS TENVIT SECVNDIS ·
CONIVGIS MAGNI DECORATA RERVM ·
LAVDE GESTARVM VOLITAT PER ORA ·
CVNCTA VIRORVM ·

각 초상화 뒷면에는 '명예의 승리'와 '정숙함의 승리'를 나타내는 알레고리가 그려져 있다.

서는 흉한 모습을 가리고 보완할 수 있는 더없이 좋은 방법이었던 것이다. 한쪽 눈을 잃은 모습뿐만 아니라 매부리코에 튀어나온 턱까지 지닌 인물을 실제로 보면 참으로 그로테스크해 보일 텐데, 이 초상화의 주인공은 오히려 강직하고 의지가 굳어 보인다. 이전에 다른 화가가 그린 그의 초상화를 보면 사마귀도 더 크고 주름도 많으며 얼굴의 윤곽도 흐트러져서 이런 정의감이 전혀 들지 않으니, 이 느낌은 실제 인물의 덕성이기보다는 주문 내용을 수용한 화가 피에로 델라 프란체스카^{Piero della Francesca, 1415?~92}의 재능에서 온 것임이 분명하다.

부인을 돋보이게 하는 방법은 남편에게 적용된 방법과 차이가 있다. 부인 또한 옆면을 내보이되 느낌은 좀 다르다. 뭐랄까, 오히려 틀에 갇힌 듯한 인상을 준다. 부인은 그녀 스스로의 덕성보다 섬세한 무늬의 옷과 장식이 가득한 헤어스타일로써 돋보인다. 그리고 다소곳이 아래를 바라보는 시선으로 순종적인 느낌을 더해주고 있다.

그럼 페데리코는 어떤 사항을 주문했을까? 이 그림은 매우 특별하게 뒷면에도 그림을 그려서 앞뒤에서 볼 수 있게 되어 있는데, 남편의 초상 뒷면에는 '명예의 승리'를, 부인의 초상 뒷면에는 '정숙함의 승리'를 알레고리로 나타내어 이 부부의 덕성을 기리고 있다. 공작은 덕성과 명예를 지녔으니 공작으로 추대될 만하다고 전하고 있는 것이다.

1444년 이복동생이 살해된 후 우르비노의 통치자가 된 페데리코는 오랫동안 동생의 암살에 연루되었는지를 의심받았다. 반면 즉위 후 30여 년 동안 용병으로 승리를 거두면서 대내외로 성공적인 정치력

페드로 베루게테, 「페데리코 다 몬테펠트로와 아들 귀도발도의 초상」,
캔버스에 유채, 135×76cm, 1475년경, 우르비노 마르케 국립미술관 소장

을 펼쳐왔다. 아들과 함께 있는 초상은 바로 1474년 그가 교황의 용병이 되어 공작 작위를 받은 이후에 주문한 것이니, 자신의 정치적 입지가 확고해졌을 때 이를 이미지로 알리는 정치적인 초상화라 할 수 있다. 이후 그는 자신의 궁 한가운데 있는 서재에 카이사르, 한니발 등 역사적인 인물들의 초상과 나란히 자신의 초상을 걸어놓았다. 앞서 본 피에로 델라 프란체스카가 그린 초상화만큼 훌륭한 예술성을 지니고 있지는 않지만 주문자인 페데리코의 의도는 더 직접적으로 담았다.

책을 읽고 있는 그의 몸은 4분의 3 정도 우리를 향하고 있으나 얼굴은 여전히 옆면이다. 손에는 성경으로 짐작되는 책을 들고 있는데, 실제로 갑옷을 입고 책을 읽는 사람이 어디 있겠는가. 더구나 누가 갑옷 위에 모피 망토를 두르겠는가. 용병인 자신을 갑옷으로 나타낸 데 더해 기사단의 모피로 명예를, 책으로 지성을 덧입히고 있다. 문무를 겸비한 정치인의 이미지가 필요했던 것이다. 왼쪽 위 선반에는 태양신을 상징하는 미트라 관도 놓여 있다. 동방의 술탄에게서 받은 선물이니 외교력의 과시일 것이다. 그리고 화면 왼쪽엔 어린 아들이 홀을 들고 그의 무릎에 기대어 있다. 결혼 후 11년 동안 여덟 명의 딸을 두었다가 1472년에 겨우 얻은 아들 귀도 Guido다. 이 그림을 주문한 당시 만두세 살밖에 되지 않은 아들을 후계자로 정해 이미지로 확고히 남기고 있는 것이다. 면밀히 살펴보면 우스꽝스러운 과장들로 가득하지만 웃을 일만은 아닌 듯하다. 지금 정치인들도 이 못지않은 이미지 전략을 쓰고 있지 않은가.

옛 초상화에서도 화가의 대응에는 차이가 있다. 주인공이 아들과 함께 있는 모습을 그린 페드로 베루게테Pedro Berruguete, 1450?~1504는 구체적인 주문들을 갑옷이나 책, 홀 등의 사물들로 충족해주었지만, 피에로 델라 프란체스카는 아무 설명 없이 단지 시각언어로 구사하고 있음을 볼 수 있다. 그럼에도 불구하고 피에로 델라 프란체스카가 그린 페데리코의 초상은 오히려 더 거대하고 강직한 인상을 주고 있으니 훌륭한 작가의 시각언어 구사력이 놀라울 뿐이다.

라파엘로, 「교황 율리우스 2세의 초상」,
패널에 유채, 108.8×80.7cm, 1511~12년경, 런던 내셔널 갤러리 소장

"수염을 그려달라"

여기 「교황 율리우스 2세의 초상」이 있다. 16세기 초, 라파엘로의 작품이다. 교황을 상징하는 붉은 벨벳의 망토와 모자를 착용하고, 속에는 하얀 실크 옷을 입고 있으며, 양손의 손가락엔 큰 반지를 여섯 개나 끼고 있다. 흰 턱수염은 실크 옷만큼 빛나는데 얼굴엔 상념이 가득하다. 늘어진 뺨의 근육과 큰 코에서는 욕심이 보이며, 꼭 다문 입과 주름진 미간, 시선을 아래로 향한 눈은 무언가 풀리지 않는 문제에 골똘하게 빠져 있는 모습이다. 대체 무슨 생각을 하고 있는 것일까. 교황은 가톨릭의 수장이니 당연히 종교적인 상념일 것으로 짐작하기 십상이지만, 당시 로마 교황청과 율리우스 2세Pope Julius II, 재위 1503~13의 정치 상황을 바라보면 이 골똘함은 사실 아주 현실적인 고뇌임을 알 수 있다.

당시의 교황청은 종교를 관장하는 기관만이 아니라 정치의 중심이

기도 했다. 15세기에 전성기를 누리던 교황청을 포함한 이탈리아 중북부는 15세기 말부터 프랑스와 신성로마제국(현재의 독일어권), 스페인 왕정의 세력 확장 틈에서 끊임없이 시달리고 있었다. 교황청은 그들의 침략으로부터 교황청 국가를 보호해야 했으며 이러한 정세 속에서 교황 율리우스 2세는 비록 자신이 직접 갑옷을 입지는 않았으나 군사 원정을 마다하지 않았다. 현세적이고 정치적인 교황에 비판적이던 에라스무스는 『우신예찬』에서 율리우스 2세를 낙원에서 추방했으며, 그를 '군인왕' '새로운 카이사르'라고 풍자했다. 실제로 율리우스 2세는 카이사르와 같은 행동력을 지녔으며 위기의 로마를 부흥시켜 그 시대의 '새로운 예루살렘'으로 발전시키고자 하는 야망을 품고 있었다.

그는 교황청에 벨베데레Belvedere 정원을 지어 고대 조각으로 장식했으며, 미켈란젤로에게는 「천지창조」를, 라파엘로에게는 「아테네 학당」을 주문해 교황청을 당대 예술의 보고로 만들었다. 그리고 영토를 빼앗기지 않기 위해 전장에도 나갔다. 1506년 교황이 볼로냐로 군사 원정을 떠났을 때 미켈란젤로가 교황의 초상 조각을 제작하기 위해 그곳 전장까지 찾아가 교황을 만난 일이 있었다. 미켈란젤로가 교황에게 책을 들고 있는 포즈를 권하자 교황은 "나는 학자가 아니니 칼을 들고 있는 편이 낫겠다"라고 응대했다고 전해진다. 결국 교황의 초상은 칼과 책을 함께 들고 있는 모습으로 완성되었다고 하는데 아쉽게도 작품이 남아 있지 않으니 확인할 길은 없다. 그러나 이러한 이야기

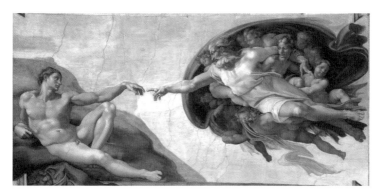

미켈란젤로, 「천지창조」 중 「아담의 창조」, 프레스코, 1511년경, 바티칸 시스티나 예배당

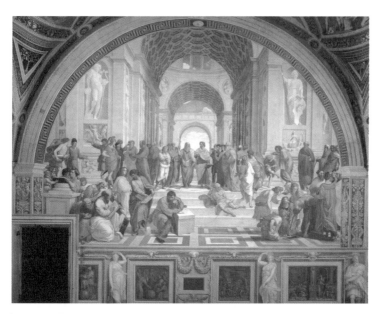

라파엘로, 「아테네 학당」, 프레스코, 1509~11년, 바티칸 미술관 서명실

가 전해진 것만으로도 우리는 교황 율리우스 2세의 정치적인 면모를 짐작하고도 남는다.

또다른 일화도 재미있다. 교황은 1510년 볼로냐에서 격돌한 프랑스와의 전쟁에서 크게 패하고 중병을 앓았다. 그때부터 수염을 기른 교황은 "프랑스 왕 루이를 이탈리아에서 몰아낼 때까지는 수염을 깎지 않겠다"라고 공언했으며, 그후 1512년 4월 라벤나에서 프랑스를 몰아낸 후 수염을 깎고 공식 석상에 나타났다고 한다. 우리가 보고 있는 초상화의 교황은 흰 수염이 덥수룩하니 1510년보다는 한참 후, 1512년 4월보다는 이전에 그려졌을 터이다. 소장처인 런던의 내셔널 갤러리측이 추측하는 바대로 1511년 중엽 즈음일 것이다.

초상화는 화가의 자유로운 작품이기보다 주문자가 원하는 모습을 화가가 그리는 것이라는 점을 감안하고 초상화를 다시 보자. 교황은 수염이 그려지길, 다시 말해 프랑스를 몰아내려는 자신의 정치적인 의지가 그림에 반영되길 원했으며 라파엘로는 교황의 요구대로 수염이 있는 교황을 그렸을 것이다. 화가는 더 나아가 수심 가득한 표정까지 담아 우리에게 전해주고 있으니 당시의 정치 상황을 더욱 실감나게 느낄 수 있다.

세속적인 정치권력을 쥐고 있었던 교황청 국가는 19세기 중엽까지도 로마를 중심으로 한 중부와 베네치아 아래 동북부에 걸친 넓은 영토를 지니고 있었다. 1870년 이탈리아반도의 작은 국가들이 이탈리아라는 국가로 통합되면서 교황청 국가는 이에 흡수되었으며, 이후

| 라파엘로, 「교황 율리우스 2세의 초상」 부분

1929년에 교황과 성직자의 거주 공간으로 국한하는 바티칸시국^{State of Vatican City}이 승인되었다. 교황청은 영토는 물론, 정치력을 잃고 가톨릭의 종교적인 기능만 관장하는 오늘의 모습을 지니게 된 것이다. 오늘날의 교황은 피투성이 세계 정치 속에서 평화를 기원하는 정신적 지주로 존재한다. 초상 사진 또한 고뇌보다는 맑은 웃음으로 우리를 위로하고 있다. 정치적인 권력을 잃음으로써 종교적으로는 더 큰 상징이 되었으니 아마도 예수께서는 지금의 교황 모습에 안심하실 것이다.

이아생트 리고, 「루이 14세」,
캔버스에 유채, 277×194cm, 1701~02년, 파리 루브르 박물관 소장

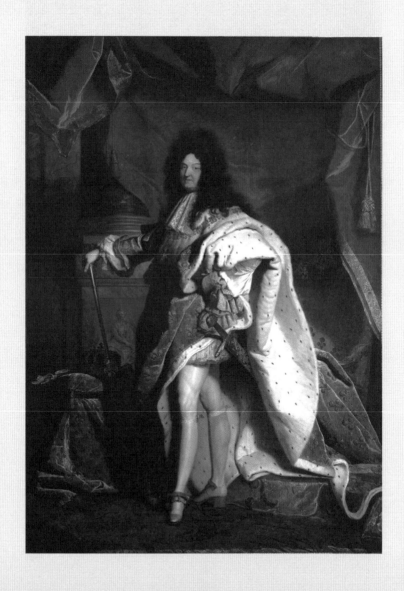

만들어진 왕의 권위, 루이 14세

절대왕정의 대명사 루이 14세^{Louis XIV, 1638~1715}, 그의 이름을 들으면 "짐이 곧 국가다"라는 말이 떠오른다. 역사학자들은 왕이 직접 한 말은 아니었다고 하지만 당대에 그러한 말이 만들어졌다는 사실만으로도 그가 누린 중앙집권의 절대권력을 짐작할 만하다. TV는 물론 사진도 없던 17~18세기에 루이 14세의 몸을 대신한 것은 초상화였다. 유화로 제작된 초상화가 300여 점 넘으며 값비싼 유화를 대신한 판화 초상화도 700여 점이 남아 있다. 그의 초상화는 파리와 지방, 유럽의 왕궁들뿐만 아니라 베르사유에서도 그를 대신했다.

이아생트 리고^{Hyacinthe Rigaud, 1659~1743}의 「루이 14세」는 그중 가장 유명한 초상화다. 높고 과장된 가발과 몸에 휘두른 거대한 푸른 망토, 흰 타이즈로 드러낸 다리와 붉은 장식이 달린 하이힐, 초상 속의 루이

14세는 당당하고 패셔너블하며 관능적이기까지 한 자세로 감상자를 내려다보고 있다. 왕의 권위를 나타내는 상징들을 사용하는 데도 가히 역사적인 초상화의 종합 세트라 할 만하다. 부르봉 왕조의 상징인 황금색 백합 무늬가 수놓인 푸른 망토는 대관식의 상징이며, 왼손에 든 긴 칼은 프랑스를 거대 국가로 만든 최초의 왕 샤를마뉴의 검이며, 오른손에 든 지팡이는 왕의 홀이다. 홀 뒤에는 보석이 박힌 왕관이 놓여 있고, 그 뒤로 보이는 거대한 기둥은 전통적으로 정의를 상징한다. 아래 기단부에 부조로 새겨진 저울을 들고 있는 여자가 정의의 알레고리다.

많은 초상화가 이러한 상징들을 통해 권위를 나타내지만 리고의 이 초상화가 특히 유명한 이유는 초상화가 드러내는 권위가 패션과 자세, 그리고 실제와 닮은 듯한 얼굴과 융합하여 묘한 균형을 이루기 때문인 듯하다. 흔히 권위를 나타내는 데는 정면 자세가 많이 사용된 데 반해 이 초상은 마치 모델이 패션쇼의 무대에서 방향을 바꿀 때와 같이 하체는 움직이고 상체는 그대로 관객을 보는 듯한 자세다. 그리고 하얀 실크 타이즈로 빛나는 다리를 보란 듯이 드러낸다. 루이 14세는 젊은 시절 무대에서 아폴로 역의 춤도 즐겼으니 당시 이 초상을 본 궁의 사람들은 그의 춤을 연상했으리라. 하체가 이러한 매력을 발산하는 데 비해 그의 얼굴은 이 초상을 주문했을 당시인 63세 노인의 모습으로 묘사되었다. 처진 눈, 늘어진 두 뺨과 턱, 윗니가 없어서 아랫입술이 튀어나온 모습 등은 이 초상화가 그의 실제 모습이라고 믿게 한

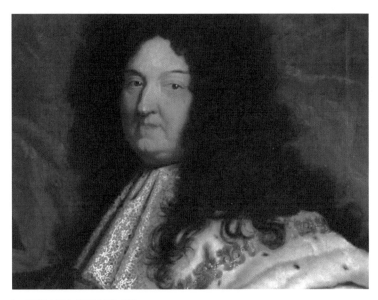

| 이아생트 리고, 「루이 14세」 부분

다. 흔히 젊은 영웅으로 이상화하는 정치인 초상들과 다르기 때문이
다. 주문자인 루이 14세는 이 초상에 대단히 만족하며 같은 크기의 복
제화를 주문했다고 한다. 상징들을 통한 권위, 패셔너블한 감각, 실제
인 듯 믿게 하는 얼굴의 모습, 이러한 요인들의 균형이 초상화로서의
요구를 모두 만족시키고 있으니 당연한 결과일 것이다. 초상화가까지
권위를 갖게 되어 화가 리고는 귀족의 작위를 받게 되었고, 이후 루이
15세, 16세까지 프랑스의 왕들은 같은 유형의 초상화를 공식 초상화
로 삼았다.

　루이 14세는 다섯 살에 왕위에 올라 77세에 죽기까지 72년간, 역사

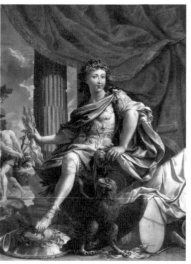

앙리 드 지세, 「연극에서 아폴로로 분장한
루이 14세」, 펜과 구아슈, 수채,
26×16.7cm, 1653년,
파리 국립도서관 소장

샤를 푀르종, 「주피터의 모습으로 나타낸
루이 14세의 초상」, 캔버스에 유채, 166×143cm,
1655년, 베르사유 궁 소장

상 가장 오랜 기간 재위한 왕이다. 1661년에 재상 마자랭이 죽은 후 23세 나이에 직접 통치하기 시작했으니 이 기간만도 55년에 달한다. 집정 초기에 여러 번의 전쟁에서 승리함으로써 대외적인 입지를 굳히고, 국내 정치에서는 그 넓은 프랑스의 행정을 중앙집권화하는 데 성공했다. 이즈음 루이 14세는 자신을 아폴로, 헤라클레스, 알렉산더 대왕, 아우구스투스 황제 등에 비유하고 얼굴만 자신의 젊은 모습을 넣음으로써, 초상으로 자신을 과시했다. 1682년 베르사유 궁으로 이전함으로써 그는 권력을 만천하에 드러냈다. 이 궁의 장식에서는 신화

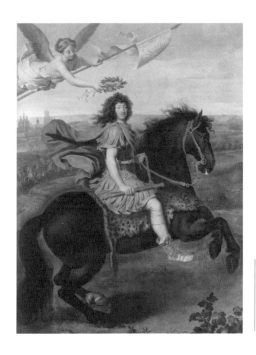

피에르 미냐르,
「네덜란드 마스트리흐트에서
승리한 루이 14세」,
캔버스에 유채, 305×234cm,
1673년, 토리노 사바우다
미술관 소장

와 역사적인 영웅으로 비유하던 초상 방식을 버리고, 네덜란드와의
전쟁에서 승리하는 자신의 초상을 궁의 중심인 '아폴로 방'에 걸어놓
았다. 루이 14세는 이 무렵 자신을 이전의 영웅들에 비유하는 데 그치
지 않고 동급으로 비견하는 자신감까지 갖게 된 것이리라.

　베르사유는 서양 역사에서 가장 성대한 궁정 문화를 이루었다. 궁
정 문화와 에티켓의 시원이 되고 이는 곧 유행이 되어 유럽 궁정들로
확산되었다. 그러나 왕위 후반의 업적은 전반에 비해 그리 성공적이
지 않았다. 베르사유를 유지하는 데 막대한 돈이 들었으며, 전쟁 또한

비용만 많이 들고 왕의 영광이 되진 못했다. 평화도 승리도 없었다. 당연히 정치력도 쇠하고 나이도 들었으니 그의 공공 이미지와 실제 사이엔 간극이 생겼다. 이즈음 리고가 그린 초상화를 왕이 그토록 마음에 들어한 이유는 이미 나이 먹은 자신의 얼굴과 왕의 위엄, 즉 실제와 그렇게 보여야 하는 요구 사이의 차이를 그림이 잘 절충해냈기 때문일 것이다.

리고의 「루이 14세」 초상은 루이 14세가 자신의 손자인 앙주 공작이 왕위 계승을 위해 스페인으로 떠날 때 주문한 것이다. (스페인의 카를로스 2세는 1700년 후세 없이 사망했다. 루이 14세의 부인 마리아 테레사는 카를로스 2세의 여동생이었으므로, 이 계보에 의해 루이 14세의 손자인 앙주 공작이 펠리페 5세로 스페인 왕위를 잇는다.) 루이 14세가 펠리페 5세의 초상화를 리고에게 주문해 이를 스페인으로 보내주겠다고 하니, 펠리페는 루이 14세의 초상화도 같은 화가에게 주문하여 함께 보내달라고 했다. 이는 곧 루이 14세의 초상을 스페인의 궁에 걸어놓는 것을 의미하니, 할아버지와 손자 사이의 정을 넘은 정치적인 의도로 짐작할 수 있다.

펠리페 5세의 초상은 1701년 3월 이전에, 루이 14세의 초상은 1702년 1월에 완성되었다. 그러나 어찌된 이유에서인지 펠리페 5세의 초상도, 루이 14세의 초상도 스페인에 보내지지 않고 모두 프랑스에 남아 있다. 아마도 이 초상을 복제하기 위해 원본을 보내는 것이 늦어졌으며, 그러는 사이 스페인에서는 왕위 계승에 대한 논란이 일

이아생트 리고, 「스페인 왕 펠리페 5세」, 캔버스에 유채, 1700~01년, 베르사유 궁 소장

고, 펠리페 5세의 정치적 위상이 약해지면서 두 초상화의 운송이 지체되고, 결국엔 무산된 것이 아닌가 짐작할 뿐이다.

당시 왕의 초상화는 왕을 대신하는 역할을 했다. 왕이 직접 가지 못하는 지방 행사에 초상화를 보내기도 했으며, 왕이 베르사유를 떠나 있을 때는 왕좌 뒤에 놓은 초상화가 왕을 대신했다. 초상화는 곧 왕을 존재하게 하는 매체이므로 왕의 초상 앞에서는 등을 돌려선 안 되었다. 등을 돌리는 것은 곧 배반을 의미했기 때문이다. 왕의 초상은 왕의 위상을 지니고 있어야 했으며 동시에 그의 모습을 닮아야 했다. 그

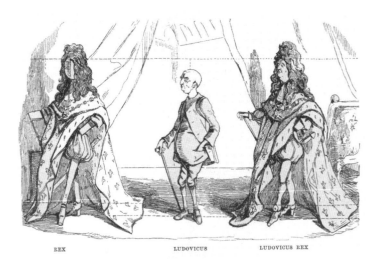

REX　　　　　　LUDOVICUS　　　LUDOVICUS REX

윌리엄 새커리, 「무엇이 왕을 만드는가」(『파리 스케치북』에서), 1840년

러한 면에서 리고의 「루이 14세」는 성공적이었다. 그럼에도 불구하고
이 초상화가 곧 왕의 진면목은 아니었다.

　영국의 소설가 윌리엄 새커리William Thackeray, 1811~63가 루이 14세를 묘
사한 풍자화는 무엇이 왕을 만드는지, 백 마디 말보다 더 정확하게 정
곡을 찌른다. 제일 왼쪽은 가발, 망토, 하이힐 등 왕의 의상이며, 가운
데는 대머리 할아버지인 실제 모습이고, 제일 오른쪽은 왜소한 몸에
당당한 왕의 옷을 걸친 루이 14세 모습이다. 그리고 그는 이렇게 말한
다. "보자마자 단박에 알 수 있다. 존엄함majesty은 가발과 하이힐과 망
토로 만들어진다는 사실을……. 그러니 이발사와 구두장이에게 우리
가 경배하는 신들을 만들게 하라."

리고가 남긴 초상화는 1701년 루이 14세가 63세일 때 그려졌다. 왕의 실제 키는 160센티미터 정도였으며 당시 인간의 평균연령이 22세였다고 하니, 왕은 왜소한 모습이 완연한 노인이었을 것이다. 왕의 『건강 일지』를 보면 실제 모습을 상상할 수 있다. 루이 14세는 1658년 성홍열을 앓고 난 후 머리가 빠져 대머리 상태였으며 때문에 평상시에도 항상 가발을 쓰고 있었다고 한다. 폭식가에 단것을 좋아했으며 그 결과 1685년에 아래 치아는 물론 위턱의 치아도 하나만 남긴 채 전부 뽑아야 했다. 1695년 5월 일지에는 왕이 오랜 지병인 통풍으로 인해 평범한 구두조차 신을 수가 없었다고 적혔고, 이 초상화의 제작이 진행되고 있었을 1701년 3월 9일에는 통풍에 시달리던 왕이 걷지 못해 3일간 들것에 실려 미사를 보러 갔다고 기록되었다.

리고는 현명하게도 왕의 실제 얼굴을 조금 넣고, 몸, 특히 다리에는 젊은 루이를 접합함으로써 왕의 초상화로서 목적을 달성시킨 셈이다. 그러나 이 노쇠한 왕이 그후 15년을 더 살 수 있으리라고 아무도 상상하지 못했을 것이다. 1715년 루이 14세가 사망했을 때 그가 남긴 부채는 28억 리브르였다. 그해 프랑스의 연간 총수입이 1억 6500만 리브르였다고 하니, 그의 부채는 후손들이 17년간의 수입을 한 푼도 안 쓰고 모아야 갚을 수 있는 금액이었다. 다시금 새커리의 풍자화가 떠오른다. 가운데 왜소한 노인을 프랑스라 비유한다면, 가발과 왕의 의상은 부채에 해당할 것이다. 그의 사후 74년째인 1789년, 절대왕정은 프랑스혁명으로 막을 내린다.

앙투안 장 그로, 「아르콜 다리 위의 보나파르트」,
캔버스에 유채, 129.5×94cm, 1796년경, 베르사유 궁 소장

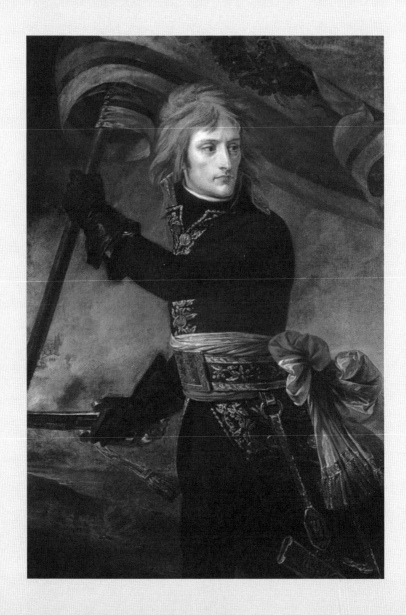

정의의 영웅인가, 탐욕의 절대자인가

프랑스의 식민지 코르시카 섬에서 태어난 나폴레옹 보나파르트 Napoléon Bonaparte, 1769~1821 는 1793년 루이 16세가 처형되던 해에 포병사령관이 되었다. 절대왕정을 타도한 프랑스혁명의 급진 공화파는 공포정치로 사회를 몰아가고, 또다른 시민혁명이 일어나자 군대의 힘으로 이를 진압했다. 이때 발탁된 인물이 바로 나폴레옹이다. 그는 오스트리아, 이탈리아 등과의 전쟁을 연거푸 승리로 이끌어 10여 년 동안 불안과 혼란 속에 있었던 프랑스 시민에게 애국의 희망을 안겨주었다. 1802년의 국민투표에서 절대적인 지지를 얻어 종신통령에 이르고, 1804년에는 황제에 올랐다. 제3신분 출신이 자유, 평등, 박애를 외친 공화정의 혁명으로 권력의 중심에 서자 왕보다 더 높은 황제 체제로 역사를 되돌리는 모순을 드러낸 것이다. 이를 보노라면 혁명의 논리

는 구호였을 뿐, 조건이 충족되자 탐욕의 이빨을 드러낸 한 인간의 욕망이 그대로 읽힌다.

나폴레옹은 전쟁터에서도 괴테의 소설『젊은 베르테르의 슬픔』을 읽었다는 일화가 유명하거니와 역사와 인문학에도 밝았다고 한다. 그는 시각 이미지에 대한 조예도 깊고 또 이를 최대한 활용했다. 자신이 장교일 때는 용감하고 배려심 깊은 군인으로, 황제가 되었을 때는 누구도 범접할 수 없는 절대권력자의 모습으로 스스로 포장했다.

1796년 이탈리아 원정에 동반했던 화가 그로Antoine-Jean Gros, 1771~1835는 나폴레옹을 패기 넘치는 젊은 장교로 묘사했다.「아르콜 다리 위의 보나파르트」는 그 제목에서부터 이 작품의 의도를 드러낸다. 단순히 나폴레옹의 얼굴을 보여주는 초상화라기보다, 그가 이탈리아 북부 아르콜 다리Ponte di Arcole를 공격함으로써 3일 만에 전투를 승리로 이끌었음을 선전하는 그림이다. 아르콜 다리 전투는 프랑스가 신성로마제국을 격파한 일련의 전투 중 하나다.

초상화는 장교로서 갖추어야 할 여러 미덕을 복합적으로 나타내고 있다. 멀리 포화의 연기가 가득한데 조금의 망설임도 없이 돌진하려는 듯 몸을 앞으로 향하고, 반면 머리는 뒤로 돌려 부하들을 잠시 독려하려는 자세다. 오른손에는 군도를, 왼손에는 삼색기를 들고 있는 포즈와 흩날리는 머리카락은 용맹함을 자아내고, 미간을 좁힌 채 한 곳을 응시하는 눈은 열정을, 꼭 다문 입은 단호하고 자제력 있는 성격을 보여준다. 검은 장교복에 하얀 얼굴은 군인이기보다 귀족 같은 풍모

를 풍기니 용맹과 결단, 부하들에 대한 배려와 더불어 귀족적이기까지 한 모습이다. 그러나 모든 초상화가 실제의 대상을 그대로 그리기보다 특정한 목적에 맞는 이미지를 만들어내는 소위 이미지 메이킹의 요소가 지대함을 상기한다면 이 초상화의 의도도 쉽게 짐작할 수 있다. 체격이 작고 몸에 비해 머리가 컸던 실제 나폴레옹의 체형에 비하면 이 초상화 속 나폴레옹은 준수한 유럽인으로 미화되었으며, 이는 용맹함과 배려심, 열정과 자제력을 아울러 나타내기 위한 세심한 조형 선택이 이루어낸 결과다.

나폴레옹은 전쟁을 이끌었던 사령관 시절 자신이 치른 수많은 전투 장면을 유화뿐 아니라 삽화와 판화로도 제작해 유포했으며, 황제가 된 이후엔 자신의 대형 초상화를 관공서마다 걸게 했다. 초상화가 지로데트리오종Anne Louis Girodet-Trioson은 1812년 한 해 동안 36점의 황제 초상화를 주문받았고, 그중 26점을 다음해에 완성했다고 한다. 많은 화가들이 그려낸 나폴레옹의 수많은 초상화 중에서 앵그르Jean Auguste Dominique Ingres, 1780~1867의 「왕좌에 앉은 나폴레옹」이 자주 거론되는 것은 황제 초상화의 목적을 가장 잘 충족했기 때문이다.

한 인간을 위대하게 나타내는 것은 어디까지 가능한 걸까. 아무리 커도 실내의 벽 넓이를 넘어설 수 없는 캔버스의 크기에서 권력을 극대화하기 위해서는 어떤 방법을 써야 할까. 이 초상은 신격화의 최대한을 보여주고 있다. 위압적인 정면 자세와 양손의 긴 지물은 제우스를 떠올리게 하며, 가슴의 흰 모피가 이루는 반원형과 배경의 원형 장

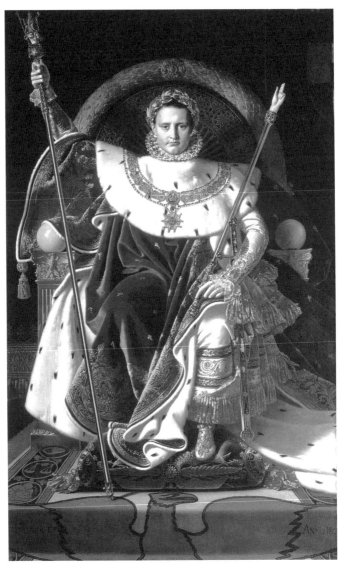

도미니크 앵그르, 「왕좌에 앉은 나폴레옹」, 캔버스에 유채, 260×163cm, 1806년, 파리 군사박물관 소장

식은 후광의 효과를 발휘해 중세의 절대적인 하느님을 연상케 한다. 이러한 연상 작용 속에서 실제 나폴레옹이 들고 있는 것은 샤를마뉴 대제의 검과 '정의의 손'이니, 이는 곧 나폴레옹이 프랑스 왕의 정통성을 계승함을 암시하는 것이다.

제우스와 하느님, 프랑스 왕 등 가장 높은 상징들의 모든 도상을 동원함으로써 나폴레옹을 초월적인 절대자로 군림하게 만들었다. 자유, 평등, 박애를 외치며 왕과 수많은 귀족, 시민의 피를 바친 프랑스혁명이 어찌 이러한 절대자를 허용할 수 있었을까. 그러나 역사는 심판한다. 신도 두려워하지 않았던 나폴레옹이건만 1812년 러시아 원정에 실패하면서 그의 인생은 곤두박질친다. 1814년 엘바 섬으로 유배되고 1815년 3월에 탈출하여 다시 황제에 취임했으나 백일천하로 끝나고 또다시 유배된다. 끝 모르는 욕망은 파멸을 맞는다.

2

예술가의
눈으로 본 폭력

프란시스코 고야, 「1808년 5월 3일의 학살」,
캔버스에 유채, 266×345cm, 1814년, 마드리드 프라도 미술관 소장

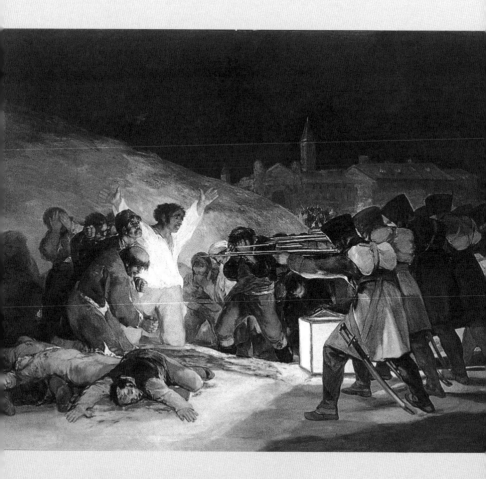

고야, 폭력을 고발하다

정의가 존재하지 않는 사회에서 살았던 고야Francisco José de Goya y Lucientes, 1746~1828는 그가 얼마나 큰 고통을 느끼고 있었는지 작품을 통해 여실히 보여준다. 그의 작품 「1808년 5월 3일의 학살」은 스페인의 역사적 사건을 다루고 있지만, 힘 있는 자가 힘없는 자를 처형하는 인간의 동물적 폭력을 고발하는 데 가장 큰 호소력을 지닌다. 화면 오른쪽의 총을 든 군인들은 힘없는 양민들에게 총을 겨누고, 헐렁한 옷 이외에 아무런 무장을 하지 않은 양민들은 팔을 벌려 두려움 없이 영웅적으로 대응하고 있다.

나폴레옹이 전 유럽을 점령하면서 1808년 스페인에도 침략의 그림자가 드리웠다. 나폴레옹이 그의 형 조제프 보나파르트Joseph Bonaparte를 스페인의 왕위에 앉히자 민중들은 스페인의 왕 페르디난도 7세Ferdinando VII

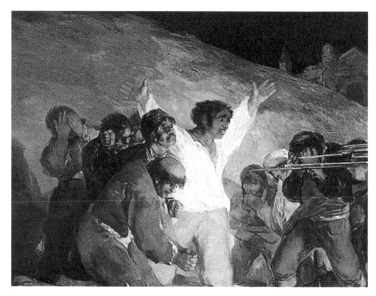

를 옹호하고자 반란을 일으킨다. 1808년 5월 2일 프랑스 군인들이 거
리를 활보할 때 마드리드의 시민들이 그들을 살해하자 5월 2일 밤부
터 5월 3일에 이르기까지 무자비한 보복이 이루어졌다. 프랑스군은
거리에서 시민들의 몸을 수색하고, 조그만 칼이라도 나오는 사람은
무조건 연행해 총살했다.

　고야가 그림으로 옮긴 이 '5월 3일의 사건'은 너무나 생생해 그가 이
사건을 직접 목도했으리라 짐작하겠지만, 이 그림은 사실의 전달이 아
니다. 오히려 이 사건에 대한 고야의 분노의 전달이라 해야 할 것이다.
총살자와 피살자들 사이에 놓인 램프는 군인들의 뒷모습을 더욱 어둡

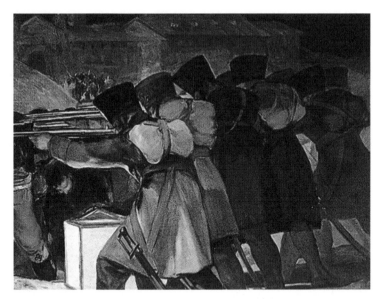
| 프란시스코 고야, 「1808년 5월 3일의 학살」 부분

게 하고 양민들을 더욱 밝게 비춘다. 이미 여러 명이 총살을 당해 붉은 피가 낭자한 밤, 언덕 아래에서 주먹을 불끈 쥐고 눈을 부릅뜬 채 분노를 표하는, 압제자의 총 앞에 가슴을 드러내놓는 민중은 오히려 영웅적인 면모를 보인다. 그리하여 주인공이 입은 옷의 흰색과 노란색이 뿜는 광채는 마치 종교화의 광배光背 같아서 우리로 하여금 그를 순결하고 성스럽게 느끼도록 한다. 두 팔을 벌리고 희생당하는 모습은 순교자에 가까우며, 십자가 위 예수의 죽음을 떠올리게 한다.

군인들은 화면의 오른쪽 공간을 가득 차지해 압도하는 듯하다. 하지만 그들은 얼굴이 없고, 그들의 몸과 옷을 묘사한 고야의 손길은 기

프란시스코 고야, 「옷 벗은 마야」, 캔버스에 유채, 97×190cm, 1797~1800년, 마드리드 프라도 미술관 소장

프란시스코 고야, 「옷 입은 마야」, 캔버스에 유채, 95×190cm, 1800년경, 마드리드 프라도 미술관 소장

계적이어서 피도 눈물도 없는 비인간적인 조직으로 느껴질 뿐이다. 반면 양민들을 묘사한 고야의 붓질은 빠르고 격렬해 마치 그들의 피가 끓는 듯 생동한다.

1808년에 시작된 프랑스의 스페인 통치에 대한 민중의 저항은 산

발적으로 지속되었다. 1814년에 마침내 조제프 보나파르트가 왕위에서 물러나고 스페인의 왕 페르디난도 7세가 복귀했다. 나폴레옹이 잇단 전쟁 패배 후 엘바 섬으로 유배당한 결과였다. 민중은 환호했고, 그해에 고야는 6년 전의 이 사건을 그림으로 그리게 해달라고 의회에 요청했다. 그는 결국 왕정의 경제적 도움을 받아 이 그림을 그릴 수 있었다.

당시의 정황을 고려해보면, 민중을 영웅적으로 그린 이 그림은 왕권 복귀가 민중의 힘에 의한 결과였으며 고야는 절대적으로 민중 편에 서 있었음을 웅변하고 있다. 그러나 개인의 삶과 사회와의 관계는 그리 간단하지가 않다. 고야는 마음으로는 프랑스를 거부한 애국자였지만 프랑스 왕정 기간 중에도 여전히 궁정화가였으며 프랑스 장군과 그의 조카의 초상까지 제작했다. 더구나 1812년경엔 「옷 벗은 마야」와 「옷 입은 마야」의 스캔들로 법정 심문도 받은 터라 그에 대한 사회의 시선은 그리 긍정적이지만은 않았다. 반면 그는 궁정화가이면서도 「로스 카프리초스」시리즈와 「전쟁의 참화」등 일련의 판화들을 통해서 부패한 왕과 종교계를 끊임없이 비판했다. 민중 편에서 그들을 바라보았으나 또한 민중을 우매한 모습으로 등장시키곤 했다.

민중과 왕정의 입장 또한 단순하지 않았다. 민중은 처음엔 무능한 왕과 부패한 성직자들을 비난했으나 프랑스가 침입했을 때는 왕정을 옹호해야 했다. 그리고 민중의 힘이 커졌을 때는 너무 급진적이어서 추방을 당하기도 했다. 그러고는 다시 그들이 비판하던 페르디난도 7세의

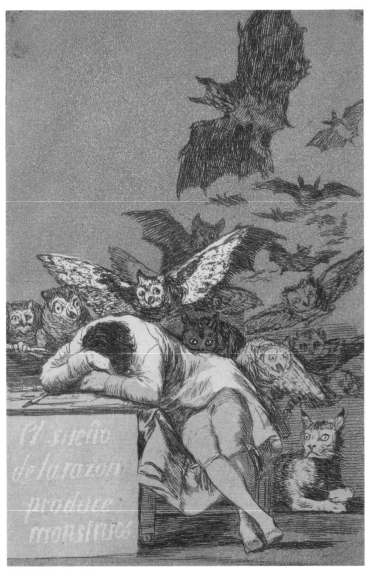

프란시스코 고야, 「이성이 잠들면 괴물을 낳는다」(판화 시리즈 「로스 카프리초스」 43번), 애칭과 아쿠아틴트, 21.3×15.1cm, 1797~98년, 마드리드 프라도 미술관 소장

왕정을 복귀시키면서 환호해야 했다. 그럼 왕정은 어떤 의도로 이 그림에 경제적인 후원까지 해주었을까. 왕정의 복귀가 민중의 힘에 의한 것이었음을 칭송하려던 걸까. 그래도 풀리지 않는 점은 그림이 완성된 후 공식적인 자리에 걸리기는커녕 당시 왕궁이었던 현재의 프라도 미술관 지하에 놓여 있다가 50~60년 후에야 세상 빛을 보게 되었다는 것이다. 왕정은 비록 민중의 힘에 의해 복귀되었지만 그들을 영웅시하는 것이 위험하다고 생각했던 것일까.

이 복잡한 상황에서 고야는 무슨 생각으로 의회의 허락까지 요청하면서 이 사건을 그림으로 그리고자 했을까. 나폴레옹 치하에서도 궁정화가 일을 계속했던 이유가 아무리 생계 때문이었다 해도 그 죄책감을 씻을 수 없어서였을까. 그렇다면 공식적인 절차 없이 자신을 위해 혼자서 그릴 수 있었을 텐데 이렇게 공공성을 띠고자 한 이유는 무엇일까. 그가 프랑스 왕정 시기에도 궁정화가였던 점, 마야와의 스캔들 등 불미스러운 일들에 대해 공식적으로 참회하고 이를 상쇄하고 싶었던 것일까.

그러나 이러한 현실의 여건을 감안한다 하더라도 그를 이중적이라고 진단할 수는 없다. 「로스 카프리초스」나 「전쟁의 참화」 등의 판화는 정의가 존재하지 않은 사회에서 그가 얼마나 큰 고통을 느끼고 있었는지 여실히 보여주기 때문이다.

에두아르 마네, 「막시밀리안 황제의 처형」,
캔버스에 유채, 252×305cm, 1868~69년, 만하임 미술관 소장

서명의 날짜를 "1867. 6. 19." 즉 처형 날짜로 썼으나,
실제는 1868년에서 1869년 사이에 제작한 것으로 추정한다.

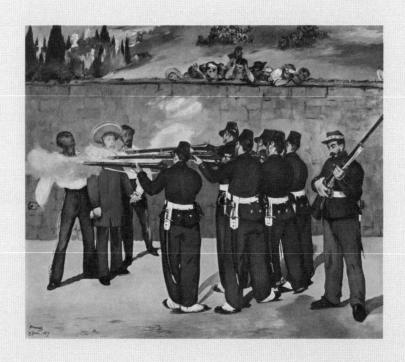

마네의 신중하고 무심한 역사화

고야의 「1808년 5월 3일의 학살」을 보다가 마네[Édouard Manet, 1832~83]의 「막시밀리안 황제의 처형」을 보면 정말 놀라게 된다. 어떻게 총살 장면을 이리도 무심하게 그릴 수 있단 말인가.

제복의 군인들은 가까운 거리에서 막시밀리안 황제[Emperor Maximilian, 1832~67]에게 총을 겨눈다. 화면의 3분의 2를 차지하는 군인들의 크고 선명한 묘사에 비해 황제와 그를 보필하는 두 장군은 저항의 기미도 보이지 않은 채 단지 힘없이 서 있을 뿐이다. 그림의 제목을 보기 전엔 황제가 총살당하는 역사적인 사건을 다룬 그림이라 짐작하기 어려울 정도로 너무나 밋밋하다. 총구에서 나오는 탄약 연기는 마치 장난감 총의 흰 연기 같을 뿐, 이 그림에서는 붉은 피도, 분노도, 정의도, 아무것도 느껴지지 않는다. 화면의 가장 오른쪽, 지휘관으로 보이는 군인

이 총을 장전하는 모습에서는 태연함을 넘어 무관심마저 느껴진다. 사건의 선악을 구분하는 것이 습관화되어 있는 우리로선 이 그림이 당황스럽기만 하다. 총살하는 군인이 옳은 편인지, 총살당하는 황제가 옳은 편인지, 화가가 누구 편에서 이 그림을 그렸는지 짐작할 수 없다.

막시밀리안 황제의 총살은 프랑스 제국주의에 제동을 건 큰 사건이었다. 막시밀리안은 오스트리아 합스부르크가의 황제 프란츠 요제프 Franz Joseph I의 동생으로, 1864년 나폴레옹 3세의 후원을 받아 멕시코의 황제로 취임했다. 그러나 국제 정세는 그에게 불리하게 돌아갔다. 1865년 남북전쟁을 끝낸 미국이 멕시코에 주둔한 프랑스군의 철수를 요구하자 프랑스는 1866년 막시밀리안 정권을 유지해주던 자국 군대를 철수했다. 이듬해 5월 황제는 멕시코 독립군에게 체포되었고, 6월 19일에 총살되었다. 이 소식이 파리에 전해진 것은 7월 1일로, 마네는 그해 여름부터 이 역사적인 사건을 그림으로 남겼다. 1867년에서 1869년 사이에 이 사건을 주제로 한 마네의 작품은 판화와 습작을 포함해 다섯 점이 전해진다. 그중 앞에서 본 만하임 소장의 「막시밀리안 황제의 처형」은 1868년에서 1869년 사이에 제작된 마지막 완성작이다.

이 사건을 알고 작품을 보면 이상한 부분이 또 있다. 멕시코 독립군이어야 할 총살 집행자들이 프랑스 군복을 입고 있다는 점이다. 1867년 여름에 처형 장면을 그린 보스턴 미술관 소장의 첫 번째 작품에서는 총살하는 멕시코 독립군들이 짧은 윗옷에 아래가 넓은 바지를 입고

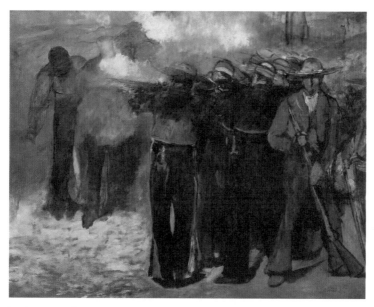

에두아르 마네, 「막시밀리안 황제의 처형」, 캔버스에 유채, 195.9×259.7cm, 1867년,
보스턴 미술관 소장

챙이 넓은 모자를 쓴 멕시코 독립군 복장을 하고 있는데, 1~2년 후 그
린 만하임 미술관 소장의 작품에서는 좁은 바지에 좁은 챙의 모자를
쓴 프랑스 군복으로 바뀌었으니 이는 매우 의도적이라고 할 수 있다.
막시밀리안이 마치 프랑스 군인에 의해 총살된 것처럼 보이니 말이
다. 화가 마네는 정치와 그림에 대해 과연 어떠한 의식을 품고 있었던
것일까.

1860년대는 마네에게 큰 시련과 변화의 시기였다. 1863년 「풀밭
위의 식사」가 살롱전에서 거부당하고, 1865년엔 「올랭피아」로 전 프

랑스를 떠들썩하게 한 스캔들에 휩싸였으며, 1866년에는 「피리 부는 소년」이 살롱전에서 또 거절당했다. 1867년 드디어 낙선작 전시회를 열었다. 마네는 보수 화단에는 이단아였으며, 그를 추종하는 화가들에겐 우상이었다. 이러한 화단의 태풍 속에서, 드레퓌스 사건을 폭로한 진보적 문인 에밀 졸라는 마네를 옹호하며 그의 작품이 훗날 루브르에 걸릴 것이라고 장담했다. 마네는 정치적인 행동을 하지는 않았지만 에밀 졸라와 같은 정치 노선에 있었으며 1868년엔 「에밀 졸라의 초상」을 살롱전에 출품했다.

공화파였던 마네는 당연히 전 세계에 대한 유럽의 식민주의에 부정적이었으니 프랑스의 멕시코 개입에도 비판적이었다. 더구나 무책임한 군대 철수로 인해 유럽에서 파견한 황제가 죽었으니 이는 결국 프랑스가 죽인 것이나 다름없다는 이야기가 성립된다. 만하임 소장의 「막시밀리안 황제의 처형」에 그린 것처럼 말이다. 마네는 이 작품을 1869년의 살롱전에 내고자 했으나 정치적인 파장을 염려해 결국 출품하지 못했다. 이 작품은 오히려 대서양을 건너 미국의 뉴욕과 보스턴에서 10여 년 후 처음 공개되었다. 파리에서는 이 그림이 완성된 지 37년 뒤, 마네가 죽은 지 22년 뒤인 1905년에야 비로소 처음 전시되었다. 첫 번째 그린 보스턴 소장 작품과 나란히.

마네는 이 작품에서 인간의 역사를 다루고 있음에도 불구하고 마치 아무 감정이 없는 정물을 대하듯이 대상을 그리고 있다. 그런데 아이러니하게도 보면 볼수록 충격적이다. 마네는 어느 누구의 주문도 없

이 스스로 이 사건을 그림으로 그리고자 했다. 막시밀리안 황제의 처형 사건은 나폴레옹 3세 편에서 충격적이었을 것이다. 공화파였던 마네에게는 막시밀리안의 죽음이 어쩌면 당연했을 것이니 분노는커녕 연민도 없었을지 모른다. 그러나 그렇다고 총살하는 쪽이 선善일 수도 없다. 그림 속의 사형 집행자들은 마치 이러한 처형이 그들에겐 일상이라는 듯 무심하다. 멕시코에서 일어난 일이었으나 인간사의 어느 곳에서나 일어날 수 있는 일이라는 듯, 멕시코 지역을 연상하게 하는 배경도 없이 그저 중성적인 높은 담이 그려져 있고 사람들이 담 너머에서 처형 장면을 구경하고 있다. 그리고 마치 또 한 사람의 무덤이 필요하다는 듯 담 너머 왼쪽엔 프랑스식 공동묘지를 그려넣었다. 당시 평론가의 말대로 무심하되 '신중한 무심함'이다.

마네가 진정한 화가로 추앙받는 건 이 모든 느낌을 이야기로 설명하지 않고 그림의 요소, 즉 구도, 형태, 색채, 물감의 맛으로 풀어냈기 때문이다. 군인들과 담이 이루는 밋밋한 수평 구도, 희미하게 처리한 황제의 모습, 총을 겨누고 있으나 힘이 들어가 있지 않은 군인들의 뒷모습, 밝은 바닥과 짙은 군복 색의 대조, 빠르지도 느리지도 않은 밋밋한 붓질이 이 그림의 중성적인 무심함을 전달하고 있다.

파블로 피카소, 「게르니카」,
캔버스에 유채, 351×782cm, 1937년, 마드리드 국립 레이나 소피아 미술관 소장

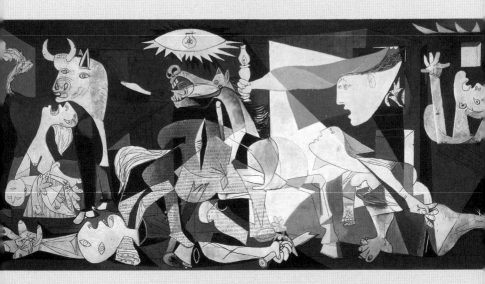

예술은 장식품이 아니라 무기

대학생 때 「게르니카」를 처음 보고 감격했던 기억이 난다. 피카소
1881~1973는 큐비즘을 이끌고 평생 동안 끊임없이 자신의 작품세계를 변
화시키고, 그럴 때마다 부인도 바꾸었으니, 나는 그가 도덕이나 사회
정의보다 예술을 우선하는 사람인 줄 알았다. 예술가는 사회와 대치
관계에 있기에 사회적인 도덕심을 가진 사람은 예술가가 될 수 없을
것 같다는 선입견에 사로잡혀 있던 시기였을 것이다. 그러고 보니 피
카소의 「게르니카」는 훌륭한 예술이 동시에 사회정의에도 충실할 수
있음을 내게 확인시켜준 첫 번째 증거품이라고 할 수 있다.

1937년 초 스페인 공화정은 그해 여름 개최 예정인 파리 만국박람
회의 스페인관에 전시할 작품을 피카소에게 의뢰했다. 피카소는 이미
「프랑코의 꿈과 거짓」이라는 일련의 판화를 제작한 바 있으니 스페인

공화정의 이념을 전 유럽에 알리는 데 그보다 더 적절한 화가는 없었을 것이다. 그러나 당시 파리에 있던 피카소는 몇 개월이 지나도록 주제를 정하지 못했다고 한다. 4월 26일에 일어난 게르니카 폭격 소식을 신문에서 접하고 나서야 이를 주제로 삼았다. 5월 1일부터 밑그림을 그리기 시작해 6월 4일에 완성했으니 한 달 만에 이룩한 걸작인 셈이다. 더구나 이 대작을 위해 쏟아낸 드로잉이 수백 장에 달하니 이 한 달간의 몰입은 피카소에게 가히 창의력의 폭발이었다.

게르니카Guernica는 스페인의 북서쪽에 있는 작은 마을이다. 스페인 내전 기간 중, 게르니카에서 공화정의 세력이 커지자 기존의 왕당과 프랑코 군부가 반격한 사건이 바로 게르니카 폭격이다. 프랑코 군부는 독일에 군사 지원을 요청하고, 1937년 4월 26일 히틀러는 공화 세력의 근거지인 게르니카에 폭격을 가했다. 폭격은 서너 시간 만에 끝났지만 불길은 사흘이나 지속되었다. 그 결과 이 작은 도시는 인구의 3분의 1인 1600여 명의 사상자를 내고, 도시의 70퍼센트 가량이 파괴되었다.

이제 이 사건이 촉발시킨 피카소의 그림을 보자. 분절된 신체들이지만 우리는 이 속에서 격노한 황소와 말, 죽은 아기를 무릎에 놓은 채 절규하는 어머니, 횃불을 들고 진실을 밝히려는 듯한 여인, 부러진 칼을 손에 쥔 채 숨진 군인들을 찾아낼 수 있다. 이 그림이 만국박람회에 걸림으로써 스페인의 우익 군부는 다시 비난의 대상이 되었다. 피카소가 말한 대로 "예술은 집의 벽을 장식하는 그림이 아닌, 공격적이고 또 방어적인 무기" 역할을 한 것이다. 1940년 독일이 파리를 점

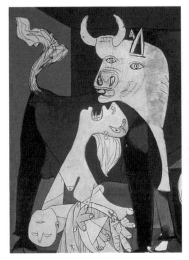

파블로 피카소, 「게르니카」 부분

령하고 있을 때, 독일 장교가 「게르니카」를 보면서 피카소에게 "당신이 그렸소?"라고 묻자, 피카소는 "아니, 내가 아니라 당신이 그렸소"라고 대답했다고 한다. 자기의 손을 빌려 그려졌으되 분노를 촉발시킨 이는 독일군이었으니 말이다.

그러나 피카소가 이 그림에 폭격기나 파괴된 마을을 그리지 않은 것을 보면 그는 애초부터 게르니카의 폭격 사건을 그대로 그리기보다는, 이를 통해 인간의 동물적인 공격성과 힘없는 약자들의 절규를 표현하는 데 관심을 두었던 듯하다. 피카소는 이전부터 얼굴은 황소에 몸은 사람인 반인반수의 미노타우로스를 많이 그려왔다. 사람을 잡아먹고 사는 그리스 신화 속 이 욕정의 동물과 잠을 자거나 아무 반응도

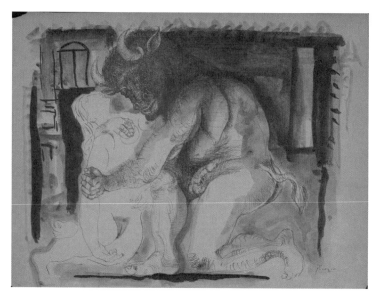

파블로 피카소, 「잠든 여인을 애무하는 미노타우로스」, 종이에 펜과 잉크, 29.21×38.4cm, 1930년대

못하는 상대 여자의 모습, 또는 미노타우로스인 화가 자신과 침대에 웅크리고 있는 모델의 모습으로.

이러한 점들을 연결해보면 피카소는 「게르니카」를 단순히 1937년 게르니카에서 일어난 사건으로 여기기보다, 폭력적인 야수성과 힘없는 이, 또는 우는 것밖에 달리 저항할 방법이 없는 약자에 대한 이야기로 파악하고 있음을 알 수 있다. 전쟁과 파괴, 폭력과 피해자, 동물과 인간, 남자와 여자, 이 세상 어디에나 존재하는 힘센 자의 폭력과 힘없는 자의 울분의 관계로 말이다.

아이로니컬하게도, 피카소가 자신을 미노타우로스에 내입시킨 데서 알 수 있듯이 이 폭력성은 피카소 자신이 이미 자각하고 있었던 감정이었다. 1935년 올가와 이혼하기 전 마리 테레즈와 살고 있었으며, 1936년엔 마리 테레즈가 아기를 낳았음에도 새 연인 도라를 끌어들이고, 피카소는 이 둘의 싸움을 가학적으로 즐겼으며, 또한 도라를 그토록 우는 여인으로 만들었기 때문이다. 공격적인 야수성과 분노, 울분, 이 모든 감정에 친숙했기에 이를 사회적인 분노로 표출할 수 있지 않았을까 짐작해본다.

다시 「게르니카」를 마주했을 때 신기한 점은, 싸우고 쓰러지고 절규하는 극도의 표현성에도 불구하고 이 그림이 우리를 흥분 상태로 몰아넣지만은 않는다는 것이다. 그 이유는 피카소가 의도적으로 선택한 색과 구도 때문이다. 그가 이 그림을 그리는 동안에 쏟아낸 수많은 습작은 원색의 울분과 짐승 같은 포효를 표현한 데 반해, 이 거대한 대작은 거의 흑백의 무채색으로 처리함으로써 우리로 하여금 이 그림을 차분하게 바라보게 한다. 더불어 화폭의 양쪽 아래에서 중앙의 위로 향하는 거대한 삼각형 구도는 화면을 안정되게 한다. 분노와 절규는 절제를 찾고, 커다란 역사의 틀에 들어서게 하니 이 또한 피카소가 아니면 이룰 수 없는 예술성이다. 스페인 사람이 아니면 거의 기억하지 못할 작은 마을 게르니카의 폭격, 피카소의 선택 덕분에 전 세계가 이를 기억한다. 그리고 하나의 사건을 넘어 인간의 폭력성과 그로 인한 피해라는, 반복되는 인간의 역사로 이해하게 한다.

파블로 피카소,「한국에서의 학살」,
패널에 유채, 110×210cm, 1951년, 파리 국립 피카소 미술관 소장

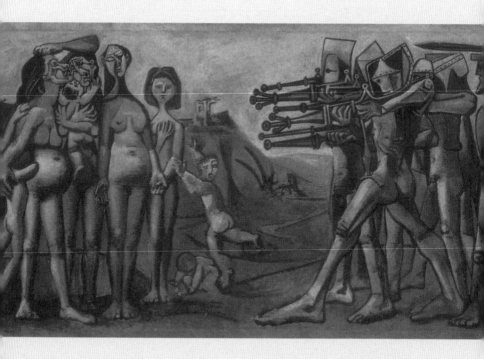

한국전쟁과 피카소

 요즘은 6월 25일이 되어서야 한국전쟁의 기억을 되살리는 이야기들이 언급되지만, 불과 30~40년 전만 해도 6월이 되면 "아~아~ 잊으랴 어찌 우리 이날을~" 하는 노래를 내내 부르고 반공 포스터를 그려야 했다. 민족에게 크나큰 상처를 남겼지만, 그날의 의미는 점점 잊히는 듯하다.

 피카소가 한국전쟁에 관한 그림을 그렸다는 사실을 아는 사람은 많지 않을 것이다. 「게르니카」를 그린 피카소는 「한국에서의 학살」이라는 제목으로 한국전쟁을 주제로 삼았다. 작품을 보자. 한편에선 총칼로 무장한 군인들이 무지막지한 총을 겨누고 있는데, 다른 한편에선 무기는커녕 옷도 입지 못한 여성들과 아이들이 아무런 저항도 하지 못한 채 서 있을 뿐이다. 지금 우리는 피카소가 1951년에 그린 「한국

에서의 학살」을 마음대로 볼 수 있지만, 이 그림을 담은 사진을 들여오지도, 출판하지도 못하던 때가 있었다. 총칼을 겨누는 편이 남한을 지원한 미군을 암시한다는 이유에서다.

실제로 피카소는 1944년 프랑스 공산당에 입당해 활동했다. 공산당의 평화회의에도 참석하는 등 적극적으로 활동해 1950년엔 스탈린에게서 평화훈장까지 받았다. 이 그림의 주제 또한 한반도에서의 학살에 미군이 개입했다고 믿고 있던 프랑스 공산당이 제안한 것으로, 총칼을 겨누는 군인은 당연히 미군을 암시한다고 짐작할 수 있다. 현대미술을 대표하는 화가 피카소가 한국전쟁이 한창이던 1951년 5월에 이 전쟁을 주제로 한 작품을 발표했는데, 무자비하게 공격하는 쪽이 미국이라니. 자유민주주의를 자부하는 미국과 한국에서는 이 그림에 반감을 갖지 않을 수 없었다.

추상화가 김병기는 1952년 부산 피난처에서 피카소에게 '한국의 상황은 정반대'라는 내용의 항의 편지를 보냈고, 미국의 『아트 뉴스』 편집장인 토머스 헤스Thomas Hess는 이 그림이 피카소의 '직접적인 정치 입장 표명인지' 아니면 단순히 전쟁이 초래하는 재앙에 대한 일반적인 표현인지를 이슈화했다.

앞서 1937년 게르니카가 폭격을 맞았을 때 피카소는 이를 주제로 「게르니카」를 제작했다. 「게르니카」는 작품성과 함께 예술가의 사회 참여라는 점에서 높이 평가받았지만, 피카소는 이 작품이 직접적인 정치 견해를 나타낸 것인지를 묻는 인터뷰에 시달렸고, 그는 완곡하

게 '정치적인 그림이라는 사실을 부인'했다. 작품 제목이 「게르니카」임에도 말이다. 이에 뉴욕타임스는 그가 비겁하다고 비난했다. 피카소가 「한국에서의 학살」로 인터뷰를 한 적은 없지만 위와 같은 논리로 본다면 그는 이 그림 또한 정치적인 그림이 아니라고 말했을 것이다. 과연 이 그림은 정치적인 것인가 아닌가.

고야는 1808년의 사건을 가해자인 프랑스 군대가 스페인에서 철수한 1814년에야 그림으로 그렸으며, 마네는 멕시코에서 처형당한 막시밀리안 황제의 사건을 마치 프랑스에서 일어난 일처럼, 그것도 무심한 척 그려냈다. 피카소도 예외는 아니다.

다시 그림을 자세히 보자. 가해자와 피해자가 분명하게 양분되었으되 총칼을 겨누는 편이 미국인지 소련인지, 남한인지 북한인지 알려주는 힌트는 아무것도 없다. 가해자의 몸은 마치 기계인 듯 금속성의 몸과 총구만 강조되었을 뿐이다. 어디 그뿐인가. 한국전쟁이라면 맞서서 싸우는 편도 군인이었을 터인데 여기에는 남자는 없고, 아기를 안거나 임신한 여성들만 아무 저항도 하지 못한 채 서 있다. 전쟁이라기보다는 그냥 무지막지한 폭력에 속수무책으로 노출된 피해자라는 느낌만 전달될 뿐이다. 이 그림은 미국과 한국에서만 지탄받은 것이 아니었다. 아이로니컬하게도 프랑스 공산당으로부터도 환영받지 못했다. 미군의 공격에 용감하게 저항하는 북한군의 모습을 기대했던 공산당원들에게 이 그림은 '정치적으로 부적절한', 너무나 모호한 그림이었기 때문이다.

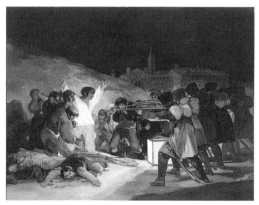

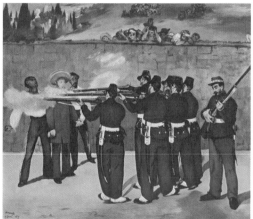

눈 밝은 이들이라면, 피카소의 「한국에서의 학살」이 고야의 「1808년 5월 3일의 학살」과 마네의 「막시밀리안 황제의 처형」의 연장선상에 있다는 것을 단박에 짐작했을 것이다. 힘센 가해자와 어쩔 수 없이 당하는 힘없는 피해자, 인류의 역사에 언제나 존재하는 폭력의 문제와 이에 눈감고 있을 수 없었던 화가의 고뇌가 담겨 있는 그림들이다.

정치는 흑백의 분명한 입장을 요구하지만 인류의 역사에서는 정의와 불의의 경계가 그리 확실한 것이 아닐지 모른다. 피카소는 이념적 이상에 따라 공산당을 지지했지만 사실 그는 권력을 다투는 정치, 어느 한편을 지지하는 정당정치보다 정의의 실천이라는 보다 넓은 의미에서의 정치에 관심이 있었을지 모른다. 그리고 그 실천을 위해서 그가 할 수 있는 것은 힘센 폭력과 아무 대책이 없는 약자들, 이들의 공격성과 슬픔, 통렬한 감정을 그림으로 호소하는 방법밖에 없었을 것이다. 그러나 다시 아이로니컬하게도, 이 미약한 방법이야말로 전쟁의 실상을 대변한다. 전쟁은 힘센 자가 약한 자를 정복하려는 폭력성의 표출이기 때문이다.

웨민쥔, 「처형」,
캔버스에 유채, 150×300cm, 1995년

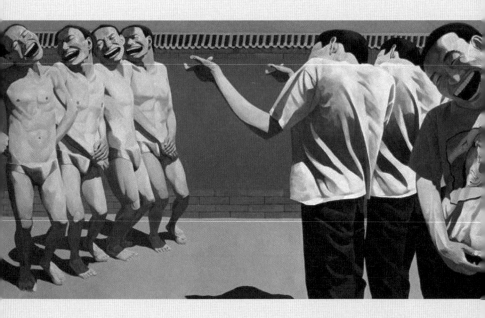

가면의 웃음, 중국의 현대

 중국의 현대 작가 웨민쥔岳敏君이 그린 「처형」을 보자. 이 작품은 2007년 10월 런던의 소더비 경매에서 290만 파운드(당시 환율로 한화 약 54억 원)에 낙찰되면서 당시 중국 현대미술품 중 가장 높은 가격을 기록했다. 1995년에 그려졌으며, 그해 홍콩에서 일하던 투자은행 직원이 5000달러 정도에 사서 가지고 있었다 하니, 작품 가격은 12년 만에 1000배가 넘게 오른 셈이다.

 이 그림을 보면 금방 어떤 작품이 머리에 떠오를 것이다. 바로 마네의 작품 「막시밀리안 황제의 처형」이다. 작가는 마네의 그림을 차용했다. 그리고 마네의 작품은 고야의 「1808년 5월 3일의 학살」에 그 근원을 두고 있다. 고야가 자신이 본 처형을 분노로 쏟아낸 데 반해, 마네는 처형이라는 사건을 너무도 무심하게 그려 우리를 당혹하게 했다.

그런데 웨민쥔은 한술 더 떠서 처형당하는 사람이나 처형하는 사람이나 모두를 터질 듯이 웃는 표정으로 변형했다.

처형당하는 네 남자는 너무도 크게 입을 벌리며 웃고 있어서 치아가 다 보이고 얼굴 근육이 모두 올라가 눈이 거의 감겨 있다. 통쾌해하는 건 사형당하는 사람만이 아니다. 오른쪽의 총살자 중 감상자 쪽을 향하고 있는 사람 또한 너무 큰 웃음에 얼굴이 일그러져 있다. 그런데 가만히 보니 얼굴이 그려진 다섯 남자는 모두 같은 사람이다. 그리고 이 얼굴은 바로 작가의 초상이다. 웨민쥔은 그의 모든 작품, 어느 인물에나 이렇게 터질 듯이 웃는 자화상을 그려넣고 있는데, 이 모습은 벌써 중국 현대미술의 아이콘이 되었다.

다시 그림으로 돌아가보자. 처형자들은 총을 겨누는 몸짓을 하고 있지만 실제로 총을 가지고 있지는 않다. 웃는 얼굴이나 흉내만 낸 몸짓, 똑같은 얼굴 등 그림이 전달하는 이미지는 모두 '처형'이라는 상황에 맞지 않아서 만화 같은 코믹한 느낌을 준다. 하지만 그림을 한참 보고 있노라면 감상자가 오히려 웃음을 거두게 된다. 뭔가 강요되고 정지된 듯한 웃음, 웃음 이후가 허망할 것 같아 불편하다. 이 모든 것이 가상 같지만 아마도 현실에서 온 정서라는 직감은 배경의 긴 담장이 그 단서를 제공한다. '그래 맞아. 아마 톈안먼 사건인가 봐'라고 짐작하게 된다.

1962년에 태어난 웨민쥔은 1983년에 미술대학에 입학해 1989년에 졸업했다. 그리고 젊은 화가들끼리 모여 그림을 그리던 그해 6월,

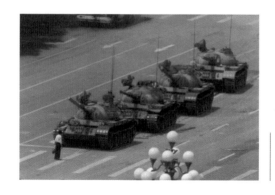

1989년 6월 베이징의 톈안
먼 광장에 진입한 계엄군의
탱크를 가로막고 선 왕웨이
린의 모습

톈안먼 사건이 일어났다. 우리는 기억한다. 학생들의 데모를 진압하
겠다고 그 넓은 톈안먼 광장에 탱크를 들여왔던 사건을, 줄지어 선 그
거대한 탱크들 앞에 젊은이 한 명이 폭력에 맞서 서 있던 모습을 말이
다. 그러나 그는 저항하지 않은 채 가방과 비닐봉투 하나만 들고 탱크
앞에 서 있었다. 그의 일상적인 모습은 그가 조직적인 저항 세력도 아
니요, 다혈질의 젊은이도 아니었음을 말해준다. 단지 그는 보통 사람
일 뿐이다.

웨민쥔의 작품은 언뜻 만화같이 웃음을 자아내지만 이내 뭔가 정치
적인 뉘앙스를 풍긴다. 물론 이렇게 느끼는 사람은 나뿐이 아니었다.
한 잡지사 기자가 그에게 이 그림이 톈안먼 사건을 그린 것이냐고 묻
자 작가는 "보는 사람들이 한 장소, 한 가지 사건을 생각하지 않았으
면 좋겠다. 이 세상 전체가 배경이다. 붉은 건물은 단지 내게 익숙한
것일 뿐이다. 톈안먼은 단지 이 그림을 구상하는 데 촉매 역할을 했을

뿐이다"라고 대답했다. 같은 인터뷰에서 처형을 당하는 사람들이 팬티만 입고 있다는 점을 상기시키자 "사람들은 집에서 팬티만 입고 있을 때 가장 편하다"라고 답했다. 그리고 이어서 고야의 그림에서는 처형당하는 사람이 저항하듯 손을 위로 쳐들고 있는데 비해 이 그림에서는 처형당하는 사람들이 손을 아래로 내리고 있다고 상기시키자 "그들은 죽음을 두려워하지 않는다"라고 그는 대답했다. 그 삼엄한 탱크 행렬 앞에서 혼자 서 있었던 누군가를 가리키듯이 말이다. 그는 그의 그림이 중국 정부에 대한 비판이냐는 질문에 언제나 자신은 그리 정치적으로 민감한 사람이 아니라고 답하지만, 그럼에도 불구하고 그의 그림에 정치적인 저의는 뚜렷하다. 그는 말한다. "중국인의 삶에는 어디에나 정치가 있다. 그건 마치 매일 먹는 음식과도 같은 것이다."

어느 상황에서나 과장되게 웃고 있는 그만의 초상 아이콘은 어디서 온 것일까. 그의 기억이 단서를 제공한다.

"문화혁명기에 소비에트 스타일의 포스터들이 있었는데 거기에선 사람들이 언제나 즐겁고 행복한 모습이었다. 흥미로운 점은, 현실은 그 포스터와는 완전히 반대였다는 사실이다."

그가 태어나서 성장하고 세상을 알아가는 내내 보았던, 밝고 희망찬 미래가 있다는 선전 포스터와 어둡고 불투명한 현실의 대비는 그의 뇌리에 자리잡았을 것이다. 그는 "웃음은 나의 아주 깊은 감정을 나타낸다. 보는 이는 행복감을 느낄 것이다. 그러나 동시에 미래에 대한, 아직 모르는 것에 대한 두려움도 느낄 것이다"라고 말한다.

그림이란 참 신기하다. 이 작품을 처음 보았을 때 '이 느낌이 뭘까, 웃고 있긴 한데 뭔가 불편하네' 하면서 그림에서 눈을 떼지 못했다. 그의 인터뷰 기사를 통해 '아, 그 느낌이었구나' 하며 언어로 구체화되었지만 우리는 처음부터 단박에 느끼고 있었다. 톈안먼, 사회주의 포스터, 강요된 웃음, 획일성, 마네의 명화 등의 이 모든 정보들을. 그림은 하나의 이미지로 전달한다. 아마도 말 없는 그림이 정치성을 지닐 수 있는 것은 이 덕분일 것이다.

3

종교라는 이름의
정치

「선한 목자 예수」,
모자이크, 5세기 전반, 라벤나 갈라 플라치디아의 묘당

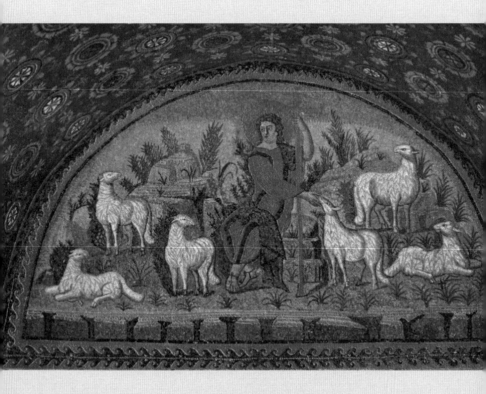

모자이크, 5세기 전반, 라벤나 갈라 플라치디아의 묘당

존엄한 그리스도의 정치성

서양 고대나 르네상스 이후의 미술을 정치적으로 해석하는 것은 비교적 수월한 데 반해 중세 미술에서 정치적인 주제를 찾는 것은 그리쉽지 않다. 대부분 그리스도교 주제의 종교미술이기 때문이다. 그럼중세 시대는 종교가 줄기이고 정치는 가지였을까. 인간사회는 언제나권력이 그 중심에 있음을 상기하면 종교화에는 정치가 어떻게 담기는지 자못 궁금하다.

'예수' 하면 어떤 이미지가 떠오르는가. 십자가에 매달려 고통을 감내하는 남성, 어깨까지 내려오는 구불구불한 머리카락에 눈이 깊은서양인을 연상할 것이다. 요즘은 더욱 다양해져서 호쾌하게 웃는 인물로도 그려진다. 아마 각 시대가 원하는 구원자의 모습일 것이다.

성서학적으로 볼 때 예수는 기원전 4년에 베들레헴에서 태어나 기

원후 30년에 처형당했다. 그후 300년이나 지난 후에 로마제국에서 그리스도교가 승인되고, 이어 국교로 정해졌다. 박해 시대에 지하 묘굴에서 예배드리고 비밀리에 예수의 이미지를 그리던 시대가 지나고 이제 공식적으로 대성당을 짓고 제단 위 가장 중앙에 거대한 예수의 이미지를 그려도 되는 시대가 된 것이다. 그렇다면 예수 사후 300여 년이나 지나 예수를 보지도 못했고 사진도 없던 시대에 로마 사람들은 그의 이미지를 어떻게 그려야 했을까.

390년경 로마의 산타 푸덴치아나Santa Pudenziana 성당에 모자이크로 새겨진 예수를 보자. 16세기에 보수되어 옛 모습을 그대로 지니고 있지는 않지만 큰 틀을 변화시키지는 않았으니, 전체 이미지는 4세기의 모습을 유지하고 있다. 교회 제단 안쪽, 거대한 둥근 천장에 예수와 제자들이 자리하고 있는 것이다. 중앙에 우뚝 솟은 주인공과 그를 둘러싼 사람들, 이는 로마 시대에 존경받는 철학자를 나타내는 방법이다. 그런데 예수는 어디에 앉아 있는가? 예수가 이렇게 보석이 박힌 옥좌에 앉아 계신 적이 있었던가? 로마 시대에 가장 높은 이, 황제가 앉았던 의자에 예수를 앉혀놓았다. 예수는 금색의 관복에 보라색 띠로 장식한 옷을 입고, 긴 머리카락에 턱수염을 지닌 중년의 남자로 묘사되었으며, 머리 뒤엔 금색 두광을 갖춰 신성을 나타냈다. 예수와 제자들은 기와가 얹힌 거대한 건물 실내에 마치 원로원 의원들처럼 자리잡고 있으며, 그 너머에는 하늘의 도시 예루살렘이 보인다. 그리스도교가 국교로 정해지면서 수난의 상징인 십자가는 이제 보석이 가득 박

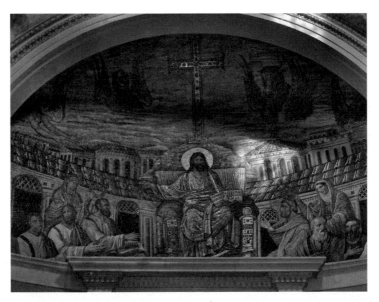

「제자들과 함께 있는 존엄한 예수」, 모자이크, 390년경 제작, 아래 부분은 16세기 말 보수,
로마 산타 푸덴치아나 성당

힌 부활의 영광으로 변모하고, 예수는 로마 황제처럼 군림하는 하느
님이 된 것이다.

그런데 우리는 이러한 상을 어디선가 본 듯하다. 머리가 길고 턱수
염이 난 위엄 있는 중년 남자, 바로 제우스 상이 아니던가. 산타 푸덴
치아나 성당에 새겨진 예수는 제우스처럼 가장 위엄 있게 중심에 있
으며, 철학자처럼 가르치셨고, 로마 황제처럼 높은 분이다. 이는 물론
실제 예수의 모습이기보다 4세기 말의 로마라는 사회가 원하는 예수
의 모습이다. 예수는 제자들과 함께 아무것도 소유하지 않고 희생으

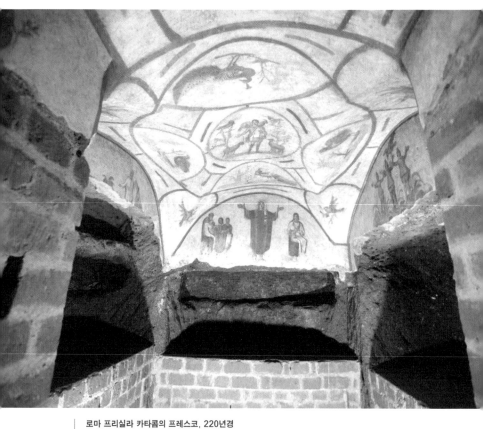

로마 프리실라 카타콤의 프레스코, 220년경

「선한 목자 예수」,
로마 프리실라 카타콤의
천장 중앙

로 생을 마감했건만, 그리스도교가 국교로 정해지던 4세기에는 고통받는 예수보다 영광스러운 예수, 인간과 비슷하기보다는 훨씬 초월적인 예수, 낮은 곳에 계셨던 분이기보다 가장 높은 곳에 계신 예수를 원한 것이다. 그리고 이러한 분을 연상시킬 수 있는 제우스나 철학자 그리고 로마 황제 등 당시 가장 높은 신분의 이미지들이 동원된 것이다.

이들보다 170여 년 전, 예수를 믿으면 오히려 박해받던 시대에 숨어서 기도드리던 카타콤에 그려진 예수와 비교해보면 격세지감을 느낀다. 프리실라 카타콤Catacombe di Priscilla 지하 묘굴의 하얗게 회칠한 천장에는 기도하는 사람들과 중앙에 선 '선한 목자' 모습의 예수가 그려져 있다. 박해 시대의 그리스도교 신자들이 믿은 예수는 한 마리 잃어

│ 「유스티니아누스 황제와 수행자들」, 모자이크, 547년경, 라벤나 산 비탈레 성당

버린 양을 찾고, 그를 위해 목숨을 바치는 선한 목자 예수(『요한복음』 10:11)였다. 소박하게 그려진 '선한 목자 예수'에서는 강한 믿음이 느껴지는 반면 장대하게 그려진 산타 푸덴치아나의 「제자들과 함께 있는 존엄한 예수」에서는 종교성보다 오히려 정치성이 느껴진다. 그리고 첫 번째 이미지로 삽입한 비잔틴제국의 영토였던 라벤나의 「선한 목자 예수」 또한 금색의 옷과 두광으로 빛나는 예수 이미지를 만들었다.

그런데 미술사를 가만히 들여다보면 비잔틴제국에서는 황제에게도 초월적인 이미지를 적용하고 있음을 알 수 있다. 「유스티니아누스 황

제와 수행자들」속 황제가 그렇다. 초월자를 원하는 사회는 이를 위한 제도를 만들어내서 하느님을 가장 높은 분으로, 그리고 황제는 하느님으로부터 세상을 통치하도록 위임받은 분으로 자리매김한다. 여기서 예수는 하느님과 동격으로 격상되어 인간이었으되 하느님의 형상을 갖춘 분으로 인식된다. 산타 푸덴치아나 성당의 제단 안쪽 둥근 천장에 새겨진 모자이크 속 예수는 그리스도교 이전 고대사회에서 가장 높은 신이었던 제우스의 이미지를 빌려오고, 현세에서 가장 높은 로마 황제의 옥좌에 앉아 있다. 로마 사회는 그리스도교를 제도화하고 권력화하는 과정에서 황제의 정치적 이미지를 예수에게 적용했다. 그리고 그리스도교를 절대화함으로써 와해되어가는 로마 사회의 국론을 하나로 모으고자 했다. 정치력은 언제나 인간사회의 중심에 있어서, 경제가 강한 현대사회에서 정경유착이 일어나듯 종교의 힘이 우세한 시대에는 이렇게 정치와 종교가 유착했다.

조토 디 본도네, 「최후의 심판」,
프레스코, 1305~06년경, 파도바 스크로베니 예배당

현세를 통치하기 위한 내세의 지옥도

조토 디 본도네Giotto di Bondone, 1267~1337가 그린 「최후의 심판」이다. 위쪽에 심판하는 예수가 있고, 예수의 오른쪽에 천당이, 왼쪽에 지옥이 있다. 동서양의 지옥들이 언제나 그러했듯이 이 지옥 역시 마왕이 지배하고, 수많은 사탄들이 지옥에 빠진 자들을 통째로 먹거나 불에 넣거나 갈퀴로 잡아당기는 등 인간이 상상할 수 있는 모든 고통으로 괴롭힌다. 중세 말, 교회에 들어가 이런 장면을 눈앞에서 마주한 중세인들은 어떤 느낌이었을까. 이미지는 말보다 강하니, 마치 그러한 고통이 실제로 살에 닿는 듯하여 지옥이 '지금 여기에' 있는 것처럼 느꼈을지도 모른다. 그리고 자신도 모르는 사이에 죄의식을 품었을 것이다. 유럽의 경우 12~13세기 프랑스에서 무서운 지옥도가 많이 제작되었지만, 14세기 이탈리아의 지옥도가 특히 눈길을 끄는 건, 지옥 속 인물

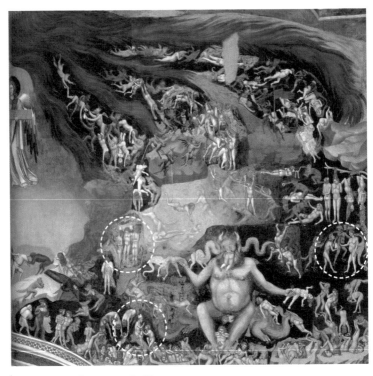

| 조토 디 본도네, 「최후의 심판」 중 지옥

들의 직업이나 죄목들을 구체적으로 나타내고, 특히 돈에 관련된 죄를 중히 여기고 있기 때문이다.

이 작품 속 지옥 묘사 부분을 자세히 들여다보면, 추기경이 수도승에게 돈을 받고 고위 성직을 매매한 죄, 돈을 주고 여자를 산 매춘의 죄, 돈주머니를 목에 걸고 교수형에 처해지는 고리대금업의 죄 등, 이전의 「최후의 심판」에서는 보이지 않았던 돈에 관련된 죄를 구체적으

| 조토 디 본도네, 「최후의 심판」 중 지옥 부분

로 나타낸 점이 흥미롭다. 아브라함이 가난한 자를 품에 안는 구약성
경의 일화를 들며 부자에게 경고하던 13세기 프랑스의 예와 비교하면
14세기 이탈리아의 지옥 묘사는 매우 구체적이다. 왜 14세기 이탈리
아에서는 이렇게 갑자기 돈에 관련된 죄를 중히 여기고 이를 구체적
으로 나타내는 현상이 일어났을까.

이 그림을 주문한 엔리코 스크로베니Enrico Scrovegni는 아버지가 고리대
금업으로 부자가 되었음을 속죄하고자 예배당을 건립했다고 한다. 이
예배당의 많은 그림들이 미술사에 자주 거론되는 건 내부의 벽면을
가득 채우고 있는 벽화들이 조토의 가장 완숙한 작품들이면서 주문자
가 누구인지도 분명하기 때문이다. 주문자 엔리코는 자신이 이 예배
당을 마리아에게 바치는 장면을 그림 중앙에 넣게 했다. 그의 가문이
고리대금업을 했다는 사실과 이 지옥 장면에 돈주머니가 특히 많이
그려졌다는 사실의 일치는 엔리코가 속죄하기 위해 예배당을 헌납했
다는 사회학적인 해석을 가능하게 해주었다.

그러나 아들 엔리코 역시 정부에 돈을 빌려주고 세금을 감면받을 정도로 수완 있는 사업가였음을 고려하면 주문의 의도가 과연 그렇게 단순할까 다시 생각하게 된다. 아버지 레지날도 스크로베니Reginaldo Scrovegni가 받은 이자는 연 4퍼센트였고 당시 유대인이 받은 이자는 12퍼센트였음을 감안하면 아버지 레지날도가 그리 악명 높은 존재는 아니었을 것으로 짐작된다. 레지날도 사후 아들 엔리코가 교회당을 주문하고 당시 가장 유명한 화가 조토를 고용해 내부를 장식한 것은 교회라는 기관을 그의 사업에 이용한 것일 수도 있다. 실제로 엔리코는 당시 이 교회에서 예배를 보는 이에게는 속죄해야 하는 기간을 단축시켜주는 특혜 제도를 마련함으로써 더 많은 사람들을 끌어들이고자 했다. 스크로베니 예배당은 단순히 개인 예배당의 기능을 넘어 가문의 문화 인지도를 확장한 것이라 볼 수 있다. 엔리코는 속죄의 헌납, 지금 말로 하면 사회 환원의 형식으로써 단순한 사업가를 넘어 도덕적인 명예를 갖춘 셈이다.

그런데 스크로베니 가문은 어쩌다가 고작 4퍼센트의 이자로 고리대금업자라는 오명을 얻게 된 걸까. 오늘날 우리 사회에서는 5퍼센트의 은행 이자도 정당한 것으로 용인되는데 말이다. 13세기 말부터 급격히 발달한 이탈리아의 상공업사회에서는 이전 봉건사회에서 일을 통해 보상을 얻었던 것과 달리 이윤이나 이자 수입이라는 새로운 형태의 수입이 늘어났다. 새로운 경제 형태를 빨리 따라가지 못했던 사회의식에서 이윤이나 이자는 일하지 않고 얻는 부당한 수입으로 취급

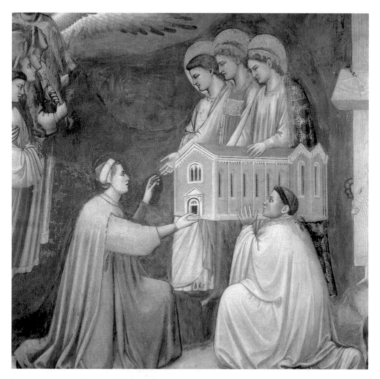

되었고 교회는 이를 '탐욕'이라는 죄로 규정했다. 상공업자들은 속죄의 명목으로 교회를 지어 헌납하고, 교회는 이들을 사면해주었다. 상부상조의 정치를 한 셈이다. 지옥도에 대해 연구한 미술사학자 제롬 바셰Jerome Baschet는 이를 "병 주고 약 주는 정치"라고 표현했다. 죄의식을 갖게 하고 또 면죄의 장치를 마련해주었으니 말이다.

중세 이후 르네상스까지 교회는 가장 큰 권력기관이었다. 당시의

타데오 디 바르톨로, 「지옥」 중 '탐욕의 죄' 부분, 프레스코, 1396년, 산지미냐노 콜레쟈타 교회

정부는 현실을 조종했지만 교회는 저승까지 조종했다. 교회는 하느님의 대리인이니 신만이 가지고 있는 저승의 심판권을 지상에서 조종한 것이다. 바셰는 이를 "산 자를 통치하기 위한 죽음의 정치"라고 표현했다. 지옥에 대한 끔찍한 환상들은 단순한 환상이 아니고 현세를 통치하기 위한 이미지 정치의 수단이었던 것이다.

실제로 14~15세기의 교회마다 그려놓은 최후의 심판 그림과 거기 묘사된 지옥은 스크로베니 예배당의 지옥도보다 더 끔찍하다. 지옥의 칸마다 죄목을 글로 써놓고 그들이 어떤 고통을 당하는지 그림으로 보여준다. 이탈리아 중부 산지미냐노의 교회에 그려진 지옥은 일곱 죄목으로 구분되어 있다. 그중 제일 가운데 그려진 '탐욕의 죄'를 보자. 우선 'AVARO', 즉 '탐욕'이라는 글로 죄목을 일러준다. 가운데 목매달려 있는 해골은 무거운 돈 자루를 어깨에 지고 있으며, 제일 아래 두 팔을 뒤로 묶인 채 누워 있는 죄인은 악귀가 똥으로 싸는 돈을 입으로 먹어야 하는 벌을 받고 있다. 왼쪽의 악귀는 지옥에 떨어진 자의 목을 조르면서 그가 평생 모은 돈주머니를 보여주며 그를 위협하고 있다. 중세인들에게 교회는 태어나서 죽을 때까지 가장 중요한 곳이었다. 미사 때마다 이 장면을 보아야 했던 부자는 어떤 마음이 들었을까. 아마 교회에 큰돈을 내지 않고는 못 견뎠을 것이다.

미켈란젤로, 「다비드」,
대리석, 높이 4.34m, 1501~04년, 피렌체 아카데미아 미술관 소장

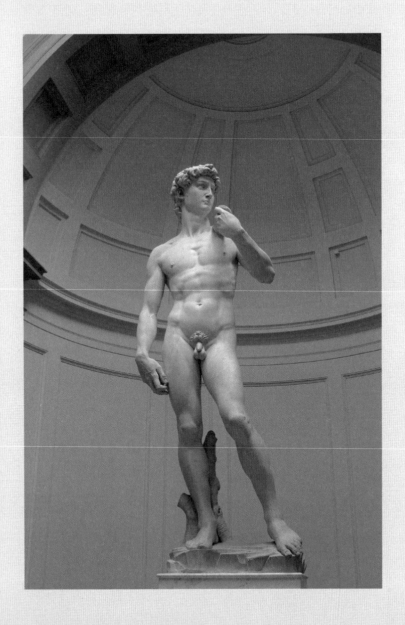

시뇨리아 광장의 영웅, 다비드

멜로 영화의 배경으로 자주 등장하는 이탈리아의 피렌체는 르네상스 시대의 모습을 간직하고 있어서 사뭇 낭만적이다. 레오나르도 다빈치, 미켈란젤로, 라파엘로, 보티첼리 등이 수많은 작품을 남긴 곳이며 오늘날엔 구찌, 페라가모 등의 명품이 즐비하고, 광장의 아름다운 카페들이 관광객을 유혹한다.

시뇨리아 광장엔 모조품으로 대치된 다비드 앞에서 관광객들이 이른바 '인증샷' 찍기에 바쁘고, 진짜 다비드가 전시되어 있는 아카데미아 미술관에선 미켈란젤로1475~1564의 손길을 느끼려 2~3시간씩 줄을 서서 입장을 기다린다. 어떻게 대리석으로 이렇게 근육 묘사까지 잘했을까. 당당한 비례감과 잘생긴 얼굴은 정의감에 불타는 젊고 이상적인 영웅의 전형을 보여준다.

'시뇨리아 광장'을 담은 19세기 판화

그런데 시뇨리아 광장에서 다비드 상을 보고 있노라면 궁금증이 든다. 왜 공공건물인 시청의 입구에 구약성경의 왕인 다비드가, 그것도 누드로 서 있는 것일까. 우리는 지금 미켈란젤로의 이 조각상을 예술 작품으로 감상하고 있으니까 그것이 누구를 나타낸 것이든, 남성 누드이든 아니든 상관없이 조각의 비례와 테크닉을 감상하고 있지만, 이 상이 놓이던 16세기 초의 피렌체에서는 다비드 상이 예술품의 역할만 한 것은 아니었다.

미켈란젤로는 이 작품을 1501년에 주문받았지만 실제 역사는 그보다 40여 년 전으로 거슬러올라간다. 원래는 피렌체 대성당에 두기 위해 아고스티노 디 두치오Agostino di Duccio라는 조각가에게 맡겨진 작품인데, 그는 4미터가 넘는 이 대리석 덩어리를 주체하지 못해 진척시키지 못하고 있었다. 현재 바티칸에 소장되어 있는 「피에타」를 제작해 작은 명성을 지니고 있었던 스물여섯 살의 젊은 조각가 미켈란젤로에게 주문이 넘어가자 시민들은 당연히 그가 이 큰 대리석 덩어리를 어떻게 소화할지 관심 있게 바라보고 있었다. 고대 조각에서 조각의 모범을 찾고 있었던 미켈란젤로는 그리스 조각같이 한 발에 힘을 주고 있는 콘트라포스토 자세를 지닌 누드의 젊은 영웅으로 작품을 구현했고 피렌체 시민들은 이에 환호했다.

조각가가 구약의 다비드를 이렇게 누드로 만들고 주문자들이 이에 만족한 것은 아마도 피렌체였기에 가능했을 것이다. 고대의 철학과 문화에서 새로움을 찾고자 했던 피렌체 분위기에서 그리스 조각의 조

형감을 지닌 당당한 다비드는 그 자체로 새로움이었기 때문이다. 젊은 미켈란젤로의 명성이 더욱 확고해졌음은 말할 나위도 없다. 그리고 이를 관장하고 있던 위원회에서는 「다비드」를 피렌체 대성당에 놓으려던 원래의 계획을 바꾸어 새로 확장한 시청 광장에 놓기로 결정했다. 대성당의 한쪽에서 구약성경의 한 인물로 자리하려던 이스라엘 왕이 피렌체의 수호 영웅으로 바뀌는 순간이다.

목동이었던 소년 다비드는 돌팔매 하나로 골리앗을 죽이고 이스라엘을 구한 소년 영웅이며, 도시국가들 사이에서 싸움이 잦았던 피렌체는 그를 수호성인으로 삼았으니 당시의 다비드 상은 호국의 기능을

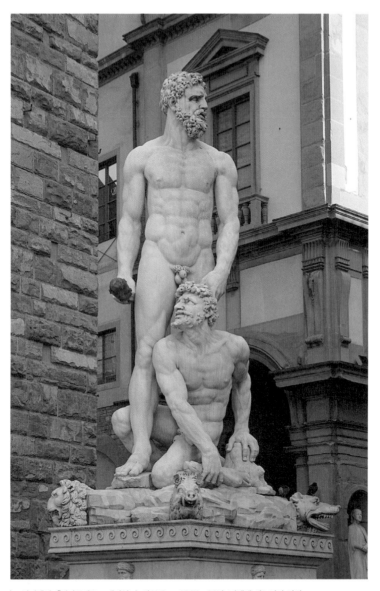

반디넬리, 「헤라클레스」, 대리석, 높이 5.5m, 1525~34년, 피렌체 시뇨리아 광장

지니고 있었다. 박정희 대통령 시대에 이순신 장군을 영웅시하면서 광화문에 동상을 세웠듯이 말이다. 당시 시청이었던 베키오 궁 입구에서 광장을 바라보는 자리에 놓인 당당한 다비드는 피렌체 시민들에게 애국심을 불러일으키기에 충분했다. 가톨릭이 사회의 기반을 이루고 있었던 르네상스 시대의 정치 선전 방법이었다.

「다비드」에 만족한 피렌체 시는 1508년 이 상의 오른쪽에 놓을 조각상을 또다시 미켈란젤로에게 주문했다. 이번에는 헤라클레스 상이었다. 힘이 장사이며 아무리 어려운 적에게도 이기는 헤라클레스 또한 피렌체가 선택한 그리스 신화의 영웅이기 때문이다. 그러나 이렇게 큰 대리석을 채굴하기 어려워 돌은 1525년에 이르러서야 마련되었다. 그사이 미켈란젤로는 석고상으로 우리에게 익숙한 줄리앙 상이 포함된 메디치가의 무덤을 제작하고 있었기에 「헤라클레스」의 제작은 반디넬리 Baccio Bandinelli, 1488~1560에게 돌아갔다.

반디넬리는 미켈란젤로보다 더 직접적인 효과를 원했다. 미켈란젤로는 다비드가 적장 골리앗에게 돌팔매를 던지기 직전의 순간을 선택함으로써 어쩌면 신체적인 행동보다 도덕적인 영웅으로 묘사한 반면, 반디넬리는 헤라클레스가 카쿠스를 완전히 굴복시키는 장면을 선택한 것이다. 반디넬리는 드라마틱한 포즈에 남성적인 근육도 더 강조했다. 물론 적을 이긴 힘이 더 강조되었다. 그러나 참 이상한 일이다. 반디넬리의 「헤라클레스」가 정치적인 목적을 더 충족시켰음에도 불구하고 사람들은 그때도 지금도 이렇게 강하기만 한 근육질의 작품을

별로 좋아하시 않는다. 적장을 죽인 용맹성을 지녔으되 아름다운 자태 또한 겸비한 인물의 조형에 더 큰 관심을 보인다. 「다비드」는 애국자로서, 정치적인 목적으로 그 자리에 놓였지만 본디 목적은 잊힌 채 미켈란젤로의 예술성만 칭송받고 있다.

베노초 고촐리, 「동방박사들의 경배」(동쪽 벽 부분),
프레스코, 405×516cm, 1459~64년, 피렌체 메디치 리카르디 궁

로렌초 대공과 화가 고촐리의 응시

예술과 문화 후원자의 상징으로 불리는 메디치가는 르네상스 문화에 가장 큰 영향을 끼친 가문이지만, 15세기 당시의 메디치 궁은 한 면 길이 10여 미터에 4~5층짜리 ㅁ자 건물에 지나지 않았다. 절대왕정 시대의 거대한 궁과 비교해보면 공화정 형태에서 여러 가문이 경쟁관계 속에 있었던 피렌체의 궁들은 가문의 세력에 비해 크기는 그리 크지 않다. 그러나 건물부터 궁내를 장식하던 조각과 벽화, 패널화 등에 이르기까지 온통 세기의 걸작들이 모여 있었다.

베노초 고촐리Benozzo Gozzoli, 1421~97가 그린 메디치 궁 가족예배실의 벽화「동방박사들의 경배」도 그중 하나다. 작은방의 제단 쪽엔 아기 예수의 탄생 장면이, 나머지 세 면엔 동방박사들의 행렬이 그려져 있다. 우선 그중 한 면을 자세히 보자. 화면 오른쪽 아래에 위치한 황금빛

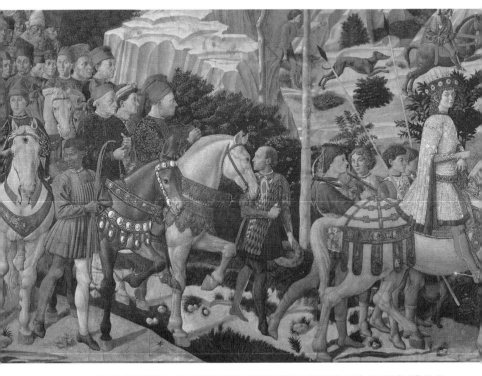

코시모의 손자 로렌초는 다소 무표정한 얼굴로 감상자를 향해 고개를 돌리고 있다. 그 뒤의 흰 말을 탄 이는 로렌초의 아버지 피에로 데 메디치, 갈색 말을 타고 있는 이는 로렌초의 할아버지 코시모 데 메디치다.

옷을 입은 젊은 동방박시는 수많은 수행원을 이끌고 아기 예수에게 향하고 있다. 그런데 굽이굽이 내려오는 행렬을 거슬러올라가보면 그들은 피렌체 시청을 닮은 건물에서 나오는 듯 묘사되어 있다. 수행원들을 가만히 보니 이들은 먼 옛날 예수가 탄생한 시점이 아닌 15세기 피렌체의 의상을 입은 실제 인물들이라 더욱 놀랍다.

어린 동방박사의 얼굴은 당시 열 살 정도였던 메디치가의 4대손 로렌초 Lorenzo de Medici의 초상이며 그 뒤의 흰 말을 탄 이는 로렌초의 아버지 피에로 데 메디치 Piero de Medici이고, 갈색 말을 탄 이는 메디치가의 기반을 확고히 한 로렌초의 할아버지 코시모 데 메디치 Cosimo de Medici이다. 이 그림을 주문한 피에로는 화가 고촐리에게 자신과 아버지 그리고 장래 메디치가의 주역이 될 아들을 동방박사의 일행으로 그려달라고 주문한 것이다. 메디치가의 아들이 옆 벽들에 그려진 동로마의 황제 요하네스 7세와 그리스정교의 총주교 주세페와 함께, 감히 동방박사로 그려지다니, 어찌된 일일까.

현재의 그리스와 터키 지역은 1430년대 당시 동로마, 즉 비잔틴제국이었다. 오스만제국의 위협을 받고 있던 동로마의 황제 요하네스 7세 Johannes VII는 서로마에 도움을 청했고 서로마의 교황 에우제니오 4세 Eugenius IV는 이를 받아들여 1438년 페라라 Ferrara에서 회의를 열기로 했다. 그러나 이 지역에 흑사병이 돌자 회의는 이듬해로 연기되고 피렌체에서 열게 된다. 메디치가의 외교 수완 덕이었다. 회의에는 동로마 황제와 정교의 총주교, 그리고 서로마의 교황, 피렌체의 메디치가

와 밀라노의 스포르차Sforza, 리미니의 말라테스타Malatesta, 페라라의 에스테Este 가문의 대표자들이 참석했다. 메디치가가 완공된 지 얼마 안 된 자신의 궁을 자랑스럽게 활용했음은 말할 필요도 없다. 그리고 20여 년 후 이 궁의 가족예배실에, 당시 회의에 참석했던 인물 중 동로마 황제와 총주교, 그리고 서로마를 대표해서는 메디치가의 아들 로렌초를 감히 동방박사로 그리도록 한 것이다.

경제력과 정치력을 겸비한 메디치가의 수완과 자신의 가문에 대한 스스로의 기대가 놀랍기도 하다. 회의를 유치한 건 피에로의 아버지 코시모였는데 그를 수행원으로 그렸을 뿐 동방박사로 그리지 않고, 오히려 회의 당시엔 태어나지도 않았고 이 그림이 그려질 당시에

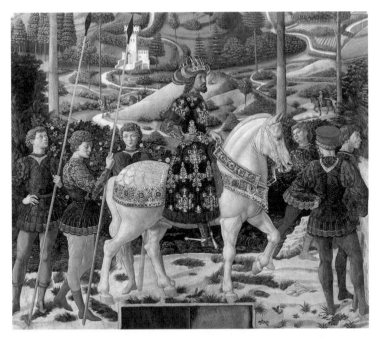

베노초 고촐리, 「동방박사들의 경배」 중 동방박사로 분한 동로마제국의 황제 요하네스 7세(남쪽 벽 부분)

도 열 살밖에 되지 않은 로렌초를 동방박사로 그렸으니 말이다. 실제로 피에로의 대를 이은 아들 로렌초가 막후 통치한 40여 년간 피렌체는 전성기를 구가하여 그는 'Lorenzo il Magnifico' 즉 '위대한 로렌초'라 불렸으니, 피에로는 일찌감치 어린 아들 로렌초에 대한 특별한 기대를 품고 장래를 예견한 듯하다.

르네상스는 신흥 상공업자들이 부흥시켰다 해도 아직 사회구조 면에서는 교회가 최대의 권력을 지니고 있었고, 공화정이라는 정치구조

베노초 고촐리, 「동방박사들의 경배」 중 동방박사로 분한 정교의 총주교 주세페(서쪽 벽 부분)

로 움직이던 시대였다. 전 유럽에서 최고의 은행을 운영하던 메디치 가였지만 15세기 공화정 사회에서는 아무런 정치적인 직함도 가질 수 없었다. 다만 돈줄로 교황과 황제들을 뒤에서 움직일 뿐이었다. 그들의 실질적인 권한은 막강했으나 밖으론 기념 초상 하나 걸 수 없었으니 집안의 예배실에서만이라도 왕이 되고 싶던 것일까.

| 「동방박사들의 경배」 중 정면을 응시하는 화가 고촐리

 화가 고촐리는 피에로의 주문에 충성스럽게 응했지만 그 마음은 영 불편했나보다. 메디치가의 수행원 중에 그려넣은 화가의 자화상은 보는 이에게 무슨 말을 하고 싶은 듯 유독 심각한 표정으로 우리를 응시하고 있다. 그래도 풀리지 않는 의문이 있다. 이 정치외교적인 사건을 궁내의 예배실에 그려 기념하는 것은 과연 어떤 효과를 얻기 위한 것이었을까. 예배실에서 기도하는 가족들이 이 그림을 볼 때마다 동·서 로마의 회의를 주도한 가문이라는 자부심을 갖게 하기 위함이었을까. 아니면 이 궁 자체가 가족의 공간이기보다는 외교적인 공간이어서 방문객으로 하여금 가문의 영광을 기억하게 하는 역할을 했을까. 어떻든 메디치가의 주도권을 확고히 하는 데 크게 기여했을 이 회의를 그림으로 남겨 기념한 효과는 확실하다. 이 그림이 아니었다면 국제 정상회담을 메디치가에서 주도했다는 사실을 우리 같은 훗날의 대중이 어떻게 알았을까. 아마 전문 역사서에 한 줄의 기록으로만 남았을 것이다.

대 피터르 브뤼헐, 「베들레헴의 인구조사」,
패널에 유채, 116×164.5cm, 1566년, 브뤼셀 벨기에 왕립미술관 소장

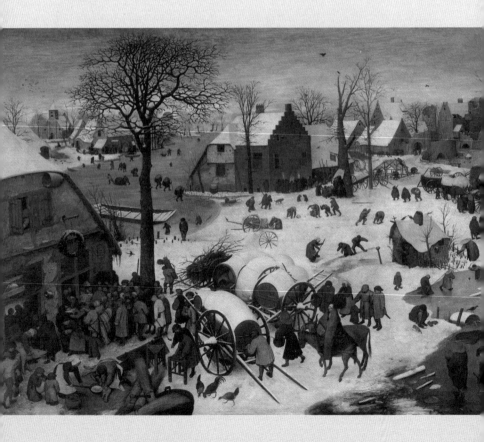

침묵의 저항, 군상의 모습을 빌리다

이 그림의 제목을 보지 말고 그냥 그림만 자세히 바라보자. 눈 덮인 아름다운 마을, 해가 기우는 무렵, 많은 사람들이 제각기 무언가를 하느라 분주하다. 그런데 풍경화인가, 풍속화인가? 무엇을 하는 장면들일까? 눈은 벌써 오래전부터 쌓여 마을은 꽁꽁 얼어붙었고 앞으로도 녹을 기미가 없다. 사람들은 손수레에 얹혀 있는 술통에서 술을 내려받고, 장작을 나르고, 아이들은 어른들과 함께 썰매와 팽이치기를 즐기고 있다. 그림 왼쪽 건물에는 사람들이 몰려 있다. 초록색 옷을 입은 사람은 돈을 내고, 모피를 단 코트를 입은 사람은 돈을 받으면서 기록하고, 그 오른쪽의 두 사람은 장부인 듯한 책자를 들여다보는 데 열중이다. 세금을 징수하는 장면이다. 그런데 이 공적인 현장 앞에서도 사람들은 아랑곳없이 돼지를 잡고 있으니 틀림없이 멱따는 소리도 요란

대 피터르 브뤼헐, 「베들레헴의 인구조사」 부분

| 대 피터르 브뤼헐, 「베들레헴의 인구조사」 중 '마리아와 요셉'

했을 것이다. 그림 왼쪽 위 나무에 걸린 석양은 아름답기만 한데 사람들은 무거운 짐을 지고 조심조심 얼음 위를 걸으며, 건물의 담벼락 앞에서는 불을 피워놓고 추위를 달래고 있다. 눈싸움도 하고, 눈에 빠져 망가져버린 손수레에서 뭔가를 꺼내기도 한다.

　그리고 이 웅기중기 모인 인간들의 군상 속에 마리아와 요셉이 있다. 화면 아래 조금 오른쪽에 나귀를 타고 세금 내는 쪽으로 가는 여인은 예수를 잉태하고 있는 마리아이며 큰 톱을 어깨에 멘 채 나귀를 끌고 가는 이는 예수의 아버지인 목수 요셉이다. 그들은 인구조사에 응하기 위해 베들레헴으로 갔으며 그날 저녁 그곳의 마구간에서 아들 예수를 낳게 된다. 그러나 예수 탄생의 일화임에도 성가족은 어느 한

부분 성스러움으로 미화된 곳이 없다. 두광이 없음은 물론이요 그들이 주인공인 줄도 우리가 알 수 없을 정도다. 그들은 그저 짐을 나르고 눈싸움을 하는 뭇 인간들 중의 일부일 뿐이다. 화려하게 치장한 동방박사의 경배로 예수의 탄생을 기리던 종래의 종교화와는 거리가 멀다. 이 그림은 우리를 궁금하게 만든다. 왜 성가족을 주인공으로 부각하지 않고 뭇사람 속에 구분도 할 수 없도록 함께 놓았을까. 왜 예수 탄생이 아닌 '베들레헴의 인구조사'를 주제로 삼았을까. 우선 두 번째 궁금증부터 풀어보자.

주제는 『루가복음』에 근거하고 있다. "그 무렵에 로마 황제 아우구스토가 온 천하에 호구조사령을 내렸다. (……) 요셉도 갈릴래아 지방의 나자렛 동네를 떠나 유다 지방에 있는 베들레헴이라는 곳으로 갔다. 베들레헴은 다윗 왕이 난 고을이며 요셉은 다윗의 후손이었기 때문이다. 요셉은 자기와 약혼한 마리아와 함께 등록하러 갔는데 그때 마리아는 임신 중이었다. 그들이 베들레헴에 가 머물러 있는 동안 마리아는 달이 차서 드디어 첫아들을 낳았다."(『루가복음』 2:1~6) 이스라엘을 지배하고 있던 로마 황제가 인구조사를 의무화한 것은 물론 세금 징수를 하기 위함이었다.

화가 대 피터르 브뤼헐 Pieter Brueghel the Elder, 1525?~69은 성경의 이 일화를 마치 플랑드르 지역에서 일어난 일처럼, 그들의 마을 풍경 속에서 펼쳐진 풍속화처럼 그려냈다. 그럼 그들은 누구에게 세금을 내고 있는 것일까. 이 그림이 그려진 1566년 즈음의 벨기에 역사를 보면 이 주제

스페인의 왕 펠리페 2세의 문장

「베들레헴의 인구조사」 중 펠리페 2세의 문장

의 선택이 우연이라 할 수는 없을 듯하다.

　당시 벨기에와 룩셈부르크, 네덜란드 일대에 걸친 플랑드르 지방은 스페인의 지배하에 있었다. 스페인의 왕 펠리페 2세[Felipe II, 1527~98]는 1555년부터 플랑드르 지역을 17개의 주로 나누어 통치했다. 당시 스페인은 플랑드르 지역만이 아니라 영국과 아일랜드, 이탈리아의 밀라노공국과 나폴리왕국, 옆 나라 포르투갈까지 지배하고 있었으니 펠리페 2세는 유럽의 반을 통치하는 무소불위의 권력을 지닌 셈이었다. 그러나 권력이 큰 만큼 책임도 막중했다. 종교개혁의 소용돌이 속에서 그는 가톨릭의 수호자여야 했으며, 신성로마제국의 황제였던 아버지 카를 5세[Karl V, 1500~58]가 남긴 막대한 빚을 떠안은 경제 위기를 극복해야

했다.

그림 속의 정치성을 찾고자 하는 학자들에게 이러한 역사적 상황은 충분조건이다. 「베들레헴의 인구조사」는 스페인에 세금을 내야 하는 플랑드르를, 로마제국에 세금을 내야 하는 이스라엘에 비유해 저항의 주제를 띤다고 해석할 수 있기 때문이다. 학자 중에는 실제로 세금이 징수되기 시작한 것은 이 그림이 제작된 지 2년 뒤인 1568년이므로 이러한 해석에 반대하는 이도 있다. 그러나 화가는 훗날의 논의를 예상이라도 한 듯 증거물을 그려넣었다. 세금 징수하는 건물의 오른쪽에 펠리페 2세의 문장을 그려넣었으니 말이다. 문장의 가운데 부분은 지역마다 달랐으나 왕관과 둥근 띠가 펠리페 2세 문장의 특징이니 이 정도면 충분한 증거일 것이다. 그리고 세금 징수 이전에도 펠리페 2세의 경제적 수탈은 이미 있었을 터이니 말이다.

그러나 보는 이들이 이 그림에서 눈을 떼지 못하는 더 큰 이유는 '베들레헴의 인구조사'라는 주제를 형상으로 풀어나간 브뤼헐의 해석 방법에 있다. 마치 마을에 인접한 높은 곳에서 내려다보는 듯한 조감도는 마을 구석구석에서 무언가에 열중인 인간들의 군상을 객관적으로 바라보게 한다. 그리고 인간 못지않게 중요하게 그려진 나무와 새들, 온 마을을 덮고 있는 흰 눈과 푸르스름한 하늘, 나무에 걸린 석양의 해, 이들 자연의 모습은 구부정한 자세에 거무튀튀한 옷을 입은 인간의 형상보다 훨씬 아름답다. 자연의 섭리 속에서 꾸물꾸물 살아가는 인간의 군상을 보는 듯하다.

그리고 이 군상 속에 뭇사람들과 어느 한 곳 다를 바 없는 성가속이 있다. 성가족을 드라마의 주인공으로 부각하지 않음으로써 그들도 우리와 같은 보통의 사람들이었다고 주장하는 것일까. 아니면 그 사건이 대체 우리와 무슨 관계냐고 묻는 것일까. 지금의 벨기에 지역은 스페인 치하에서 가톨릭을 믿어야 했지만 칼뱅의 영향으로 종교개혁의 성향이 강했다. 이를 감안한다고 해도 브뢰헐의 성경 해석은 개혁을 넘어 불경스럽기까지 하다. 아니, 체제를 부정하는 무정부주의에 가깝다. 화가 브뢰헐을 알 수 있는 기록은 거의 전해지지 않지만 인문주의자 성향을 지니지 않았을까 추측하는 것도 무리는 아니다.

브뢰헐의 그림은 그의 생존시부터 인기가 높았다. 그와 이름이 같았으며 역시 화가였던 그의 아들 소 피터르 브뢰헐Pieter Brueghel the Younger, 1564~1638은 자기 작품보다 아버지 그림의 복제 화가로 더 유명하다. 「베들레헴의 인구조사」 또한 여러 점 복제되었다는 사실은 아버지 브뢰헐의 사후에도 이 그림에 대한 수요가 끊이지 않았음을 증명한다. 당시 이 그림을 집에 걸어놓고 보던 사람들의 마음을 짐작해본다. 그림 속에 자기들이 있는 듯 느끼지 않았을까. 스페인에 세금을 내야 하는 자신들의 모습, 그러면서도 변함없이 굴러가는 일상생활, 성경의 일화에서 종교의 신비를 걷어내고 그것을 자신들의 삶인 양 느끼는 북구인의 정서에 공감하게 된다.

4

다시, 시선의
방향성을 찾다

「빌렌도르프 출토의 여인상」,
석회암, 높이 11.1cm, 기원전 2만 4000년~기원전 2만 2000년경,
빈 자연사박물관 소장

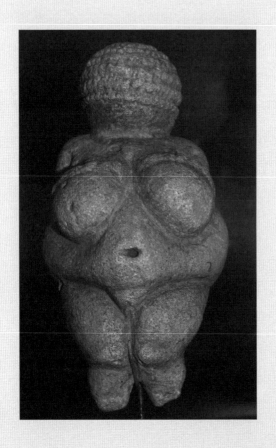

'비너스'라 불러야 할까

서양미술사의 어느 개설서나 첫 장을 펼치면 등장하는 작품이 있다. 구석기시대의 「라스코 동굴벽화」와 이른바 「빌렌도르프의 비너스」라는 작품이다. 그중 동굴벽화는 규모가 크기라도 하지만 「빌렌도르프의 비너스」는 겨우 11센티미터 정도의 작은 조각임에도 불구하고 중요하게 다뤄지고 있다. 기원전 2만 3000년 무렵에 속하는 구석기시대에 로마의 베누스, 즉 비너스 여신을 숭배했을 리 없으니 이 여인상을 비너스라고 부르는 것은 대단히 큰 오류지만, 1908년 발굴된 이후 지금까지 이렇게 불리고 있다. 왜 이렇게 이름을 지었을까. 인간은 합리적이고자 발버둥치지만 인간의 뇌는 다른 무언가에 의해 지배당하고 있는 느낌이다. 일종의 배반감마저 든다. 이 뚱뚱한 여인상에 비너스라 이름 붙인 현상도 왜곡된 정치의식에서 기인한 것이 아닐까

하는 생각이 들어서다. 물론 넓은 의미에서의 정치의식이다.

인간이 손으로 깎은 조각 중 가장 오래되었다고 추정하는 이 여성 누드상을 자세히 들여다보자. 아마 보는 이에게 가장 충격적인 점은 그리스 이후 인류 역사가 이상화한 아름다운 여성의 누드와 너무도 다르다는 사실일 것이다. 인체의 비례가 3.5등신 정도밖에 되지 않으며, 그중에서도 배와 가슴은 과장되게 크고, 머리엔 얼굴이 없고, 팔다리도 아주 왜소하며 손과 발은 아예 없다. 가슴과 배, 그리고 선명하게 묘사한 음부는 모두 여성의 출산과 관계된 인체 기관이니 많은 학자들은 다산을 기원하는 상이라고 해석하고 있다. 발이 없어 서지 못하며, 한 손에 쏙 들어오는 크기인 점을 보면 아마 들고 다니는 부적 같은 역할을 했을 것으로 짐작한다.

이 상은 1908년 오스트리아의 빌렌도르프에서 고고학자 요제프 좀바티 Josef Szombathy가 발굴했고, 1909년에 낸 보고서에서부터 '빌렌도르프의 비너스'라고 부르고 있으니 발굴되고 이름 지어진 지 100년이 넘은 셈이다. 이를 보고 비너스라고 이름 붙일 생각을 한 학자와 이를 따른 학자들의 머릿속에 있었을 비너스의 원래 상을 살펴보자.

요즘 사람들에게 비너스가 어떻게 생겼냐고 물으면 아마 많은 이들이 금발에 늘씬한 몸매를 지닌 보티첼리 Sandro Botticelli, 1445~1510의 「비너스의 탄생」을 떠올릴 것이다. 르네상스 시대의 이 비너스는 그리스의 아프로디테 상에 기원을 두고 있다. 목욕 후 자신의 벗은 몸을 부끄러워하며 한 손으로 국부를 가리고 있는 모습으로, 기원전 4세기의 조각

산드로 보티첼리, 「비너스의 탄생」, 캔버스에 템페라, 172.5×278.9cm, 1486년경,
피렌체 우피치 미술관 소장

가 프락시텔레스^{Praxiteles}가 제작한 일명 「크니도스의 아프로디테」는 원
작이 소실되었음에도 이의 복제품들은 여성 누드상의 모델이 되었다.
특히 로마 시대에 만들어진 복제품들은 카피톨리니 박물관 소장의 비
너스처럼 한 손으로 가슴을 가리며 더욱 수줍은 모습을 연출하고 있
다. 이러한 여인상들은 '베누스 푸디카^{Venus pudica}', 즉 겸손한, 수줍어하
는 비너스의 전형이 되었다.

　한번 유추해보자. 이 베누스 푸디카 여성상을 아름다움의 전형으로
삼고 있었을 유럽의 고고학자가 한 손에 쥐어질 정도로 작은 여인의
누드상을 발굴했는데, 배와 가슴이 유난히 크고, 머리엔 얼굴이 없고,
손발도 묘사되지 않았다. 그리고 베누스 푸디카를 기준으로 본다면

「카피톨리니의 비너스」, 대리석, 높이 193cm,
기원전 3세기~기원전 2세기, 그리스 원작의 로마 시대
복제품, 로마 카피톨리니 박물관 소장

추하기 이를 데 없는 이 상을 비너스라 이름 지었다. 비너스는 관능적
인 사랑과 아름다움의 여신이 아니던가. 뭔가 맞지 않는다. 경멸이었
을까 조롱이었을까. 그들이 볼 때 부정적인 이미지였을 이 상을 보고
비너스라는 이름을 떠올린 것은 오히려 아름답지 않은 비너스, 매력
적이지 않은 비너스, 실패한 비너스라고 말하고 싶었던 심정의 역설
적 표현은 아닐까.

　이 작은 여인상이 발굴된 20세기 초 유럽에서는 잘록한 허리를

만들기 위해 코르셋으로 허리를 조였으며, 뚱뚱한 여자 하면 흑인 하녀를 떠올리곤 했다. 코르셋으로 쥔 듯한 정형화된 여인상은 소위 문명화된 인체이니 전자는 문명이며 후자는 비문명, 원시였다. 유럽이 전 세계를 지배하고, 그들이 문명이라고 자부하던 시대의 남성이 상상한 구석기시대는 어떤 시대였을까. 이 상을 발굴한 좀바티는 인류 역사의 근원을 탐구하는 고고학자였건만 그에게 구석기시대는 그저 미개한, 비문명의 원시이기만 했던 것일까. 비너스와 전혀 다른 인체를 놓고 비너스라 이름 지음으로써 사람들이 이를 보고 비웃기를 바랐을까.

'빌렌도르프의 비너스'라는 이름은 분명 정치적이다. 이를 발견한 사람이 유럽의 백인 남성이 아니었다면 비너스라고 부르지 않았을 터이니 「빌렌도르프의 비너스」라는 작품명은 정치적인 우월의식에서 나온 진한 농담 같다는 생각을 지울 수가 없다. 분명 「빌렌도르프 출토의 여인상」이라 부르는 것이 정치적으로 올바른 이름이다.

「참주살해자」,
기원전 477년에 제작된 그리스 청동 원작을 로마 시대에 대리석으로 복제,
높이 195cm, 나폴리 국립고고학박물관 소장

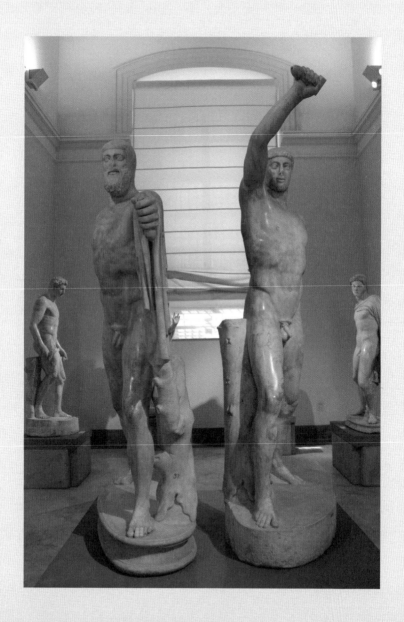

그들은 진정 영웅인가

　몇 년 전 신문에서 이라크 전쟁에 참전했던 미군 병사에 관한 기사를 본 적이 있다. 자신들은 애국을 하기 위해 싸운 것이 아니며 정부가 자신들을 미국의 전쟁 영웅으로 미화하는 것을 거부한다는 내용이었다. 사실 모병제 국가인 미국에서 군인이 되어 전쟁에 나가는 것은 개인의 사회적인 조건을 유리하게 하기 위한 것이지 국가를 위해 몸을 바친다는 뜻은 아닐 것이다. 그런 의미에서 영웅화는 단지 정부의 정치 선전일 뿐 진실과는 꽤 거리가 있다. 이 사실이 우울한 이유는 이러한 영웅화가 비단 현대에만 있는 것이 아니고 인간의 역사 어느 곳에서나, 아니 진실을 은폐하기 쉬웠던 과거에는 훨씬 더 과감하게 행해졌다는 데 있다. 그리고 미술, 특히 조각은 이러한 영웅 만들기에 단단히 한몫을 하고 있다.

그리스의 민주정은 인류의 정치체제에 모범을 남긴 역사적인 사례다. 그러나 참주제라는 일인 주도의 체제에서 시민이 직접 참여하는 민주정으로 변화하는 과정은 쉽지 않았다. 독단적인 정치가 '참주'를 추방하면, 추방된 참주는 이내 복귀하여 재집권했고, 그럴수록 아테네는 민주정을 열망했다. 기원전 510년 마지막 참주 히피아스^{Hippias}를 추방하고 마침내 민주정을 실현시키는 과정에 큰 역할을 한 작품 「참주 살해자」를 보자.

그리스의 「참주살해자」는 지금 로마 시대 복제품으로 남아 있다. 원래의 상은 민주정이 시작된 기원전 510년에 청동으로 제작되어 아테네의 광장에 놓였다. 민주정을 확립해가던 아테네는 이 두 영웅의 상이 사방에서 잘 보이도록 그 근처에 다른 상을 놓지 못하게 했다고 하니 이 상의 공공적인 중요성을 짐작할 만하다. 우리식으로 보면 광화문의 「이순신 장군」 상의 위치 정도 될 것이며, 주변에 다른 상을 못 놓게 했다는 것은 말하자면 「세종대왕」 상도 놓지 못하게 한 셈이다.

조각의 두 남성은 참주 히파르코스^{Hipparchus}를 살해한 아리스토게이톤^{Aristogeiton}과 하르모디오스^{Harmodios}다. 오른쪽의 젊은 하르모디오스는 칼을 내리칠 듯 행동적인 영웅의 모습이며 턱수염을 지닌 왼쪽의 아리스토게이톤 역시 한 발을 앞으로 내민 공격적인 자세이되 젊은 하르모디오스를 보호하는 듯 다소 신중한 자세다. 이 상을 왼쪽에서 보았을 때 아리스토게이톤의 뻗은 팔은 이 상을 더욱 역동적으로 보이게 한다. 또한 이들이 참주를 살해했을 때는 옷을 입었을 것임에 틀림

없지만 조각가는 이들을 누드로 제작함으로써 마치 그리스 신화의 젊은 영웅들 같은 이미지로 전달하고 있다.

「참주살해자」의 첫 번째 상은 민주정을 시작하던 기원전 510년에 조각가 안테노르Antenor가 청동으로 제작했다. 그러나 기원전 480년 페르시아와의 전쟁 때 이 청동상을 약탈당했으며, 기록에 의하면 알렉산드로스 대왕이 이를 다시 반환했다고 하나 상이 남아 있지는 않다. 민주정이 시작된 후 30여 년 동안 세워져 있던 상을 약탈당하자 3년 후인 기원전 477년, 아테네에서는 조각가 크리티오스Kritios와 네시오테스Nesiotes에게 원래 상을 모델로 한 청동상의 제작을 다시 의뢰했고 민주정의 상징은 다시 아테네의 한가운데 서게 되었다. 이들의 용감한 모습은 아테네의 동전에도 새겨지고 일상에서 쓰는 그릇에도 그려졌다. 또한 이 조각의 포즈는 다른 영웅들의 이미지에도 반복적으로 사용되었으니 시대의 아이콘이라 할 수 있다. 현재 전해지고 있는 「참주살해자」는 기원전 477년의 청동상을 모델로 제작한 로마 시대 복제상이다. 원래의 청동상에서는 두 인물 사이에 나무 기둥이 없었으나 로마 시대에 대리석으로 복제하면서 이를 덧붙였다. 청동상과 달리 대리석으로는 움직이는 인물상을 균형 잡아 세울 수 없어서 버팀기둥이 필요했기 때문이다. 이 버팀기둥이 없었다면 아마 두 영웅상은 좀더 가까이 놓였을 것이다.

그런데 이들은 영웅으로 광장의 한복판에 놓였으나 실제의 살해 사건과는 큰 차이가 있다. 그리스의 역사가 헤로도토스와 투키디데스가

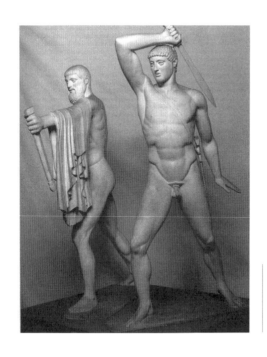

「참주살해자」, 하르모디오스와 아리스토게이톤 두 인물 사이에 버팀기둥이 없는 모습, 나폴리 국립고고학 박물관 소장의 작품을 모델로 제작한 석고 모형

전하는 실제 사건의 전개는 다음과 같다. 이야기는 살해당한 히파르코스의 아버지이자 참주였던 페이시스트라토스 Peisistratos, 기원전 600?~기원전527? 부터 시작된다. 우리가 참주僭主라고 번역하는 'tyrannos'는 자신의 힘으로 권력을 획득한 사람으로, 세습 계승된 왕과 구별되는 말이었으며 애초에 부정적인 의미는 없었지만 차츰 권력을 잡기 위해 권모술수를 동원하게 되면서 부정적인 독재자라는 의미를 지니게 되었다. 페이시스트라토스는 계략과 쿠데타로 참주가 되고, 추방과 재집권을 반복했다. 그는 아테네를 발전시킨 공로는 있으나 독재적이었으며, 자

신의 사후 그의 두 아들, 히피아스와 히파르코스에게 정권이 계승되도록 했다.

히파르코스 또한 독재적이었음은 사실이나 아리스토게이톤과 하르모디오스가 그를 살해한 것은 순전히 개인적인 이유 때문이었다. 히파르코스는 젊은 하르모디오스를 사랑하게 되었는데, 하르모디오스는 아리스토게이톤과의 동성애 관계를 밝히며 그의 청을 거절했다. 마음이 상한 히파르코스는 하르모디오스의 여동생을 욕보였다. 그리고 그녀를 범아테네 축제에 초대했다. 순결한 처녀만이 참가할 수 있었던 범아테네 축제에 그녀를 초대한 것은 순전히 그녀가 순결하지 않다고 대중 앞에서 망신주려는 계략이었다. 이를 알게 된 하르모디오스와 아리스토게이톤은 범아테네 축제 중 경기에서 반란을 일으켰다. 이 반란으로 히파르코스가 살해되고, 하르모디오스 또한 히파르코스 편에 의해 살해당했다. 아리스토게이톤은 도망쳤으나 히피아스에게 체포되어 고문 끝에 사망했다. 이 이야기를 듣고 다시 상을 보니 두 남자는 전형적인 동성애 관계를 보여준다. 한 남자는 젊고 아름다우며, 수염을 기른 파트너는 팔을 뻗어 젊은이를 보호하고 있다.

다시 정치 이야기로 돌아가자. 이 반란에서 살아남아 정권을 유지한 히피아스는 폭군으로 변했다. 당연히 민심을 잃고 정권이 약해지자 아버지 페이시스트라토스가 참주였을 때 추방한 정적 알크마이오니드 Alkmaionids 가문이 쳐들어와 그를 몰아냈다. 급해진 히피아스는 적국인 페르시아에 도움을 청해 방어했지만 결국 기원전 510년 아테네

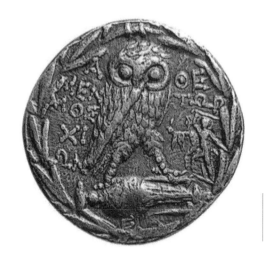

「참주살해자」 상(오른쪽 3시 방향)이 새겨진 그리스 동전, 은, 지름 3cm, 기원전 2세기, 런던 영국박물관 소장

로부터 추방당했다. 아테네의 민주정은 이때부터 실현되었다. 「참주살해자」가 제작된 것도 바로 이 즈음이라고 짐작된다. 두 주인공이 히파르코스를 죽인 것은 그가 참주이기 때문이 아니라 연적이기 때문이었으며, 또한 사건 후에도 히피아스의 독재는 계속되었다. 그의 추방 이후 민주정을 시작한 아테네는 상징적 사건이 필요했고 이 때에 참주살해자들을 영웅화한 것이다. 역사가로서 그들이 영웅 대접을 받는 것이 석연치 않았던 헤로도토스는 이 개인적인 연애 사건이 정치 사건으로 발전한 것은 순전히 우연이라고 토로한다.

그러나 시대의 이념을 한곳으로 몰아가기 위하여 역사는 언제나 영웅을 필요로 하니 어쩌겠는가. 이들의 행동은 조각상으로 세워져 기념되고, 상은 광장의 한복판에서 민주정의 상징이 되고, 그들의 개인

사는 묻히고 만다. 영웅으로 미화된 조각상은 백 번의 연설보다 강한 힘을 지니고 있으니 예나 지금이나 정치에는 이미지 전략이 가장 효과적이다. 문제는 세상의 인간사를 다 감춘 그 이미지가 진면목은 아니라는 사실이다.

장 도미니크 앵그르, 「노예와 함께 있는 오달리스크」,
캔버스에 유채, 76×105cm, 1842년, 볼티모어 월터스 아트 갤러리 소장

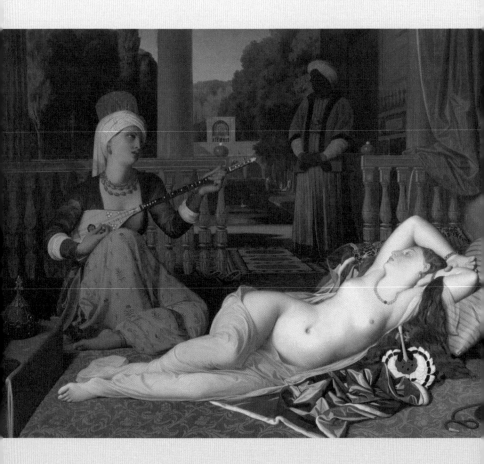

프랑스 교양인의 시선

지금껏 소개한 작품들을 다시 한번 쭉 훑어보니 나 자신도 놀랍게 거의 모든 주인공이 남성이다. 정치가 주로 남성의 영역이었으니 당연하다 할 것이나 내 자신이 정치를 너무 협소한 의미로 의식한 것은 아닌가 다시 생각해본다. 서양미술의 많은 부분을 차지하고 있는 여성 누드화나 여성을 주인공으로 한 작품들에는 과연 정치적인 시선이 작용되지 않았을까.

프랑스의 신고전주의 작가 앵그르Jean Auguste Dominique Ingres, 1780~1867가 1842년에 그린 「노예와 함께 있는 오달리스크」에는 세 여성이 등장한다. 화면의 전면에는 하얀 피부의 젊은 오달리스크가 요염하게 몸을 꼬고 누워 있으며, 그녀의 발 아래쪽에서는 황인 여성이 악기를 연주하며 그녀를 즐겁게 해준다. 그리고 후경에는 흑인 여성이 그녀의 명

령을 기다리며 서 있다. 백인 누드상은 서양의 비너스를 떠올리게 하며, 황인과 흑인 여인은 아랍과 아프리카풍의 의상을 입고 있다. 게다가 주위를 둘러보면, 방과 정원 곳곳에 배치한 이국적인 소품들을 통해 이곳이 서양인들이 '동양'이라고 지칭한 곳임을 알 수 있다.

'오달리스크^{odalisque}'는 방을 뜻하는 터키 말 'oda'에서 유래한 용어로 원래는 터키 하렘의 여인들을 섬기던 몸종을 의미했으나 이것이 '하렘의 여인'으로 변형되고, 이국적인 취향을 선호하던 19세기 유럽에서부터 '터키 황제의 처첩'을 의미하게 되었다. '하렘^{harem}' 또한 아랍어에서 유래한 것으로 원래는 '금지되고 신성한 것'이라는 의미였으나 유럽에서는 '회교도의 부인 방', 더 나아가 '규방의 여자들', 즉 술탄의 어머니, 처, 첩, 딸, 여종까지 통칭하게 되었다. 그럼 터키 황제 술탄의 여자이면 황인이어야 할 터인데 어찌 이 여성은 백인으로 그려졌을까.

'전경-중경-후경', '백인-황인-흑인', '누워 있는 여자-앉아 있는 여자-서 있는 여자'. 이들이 이루는 단계적 구도에는 차별의식이 존재한다. 백과 흑을 선과 악, 아름다움과 추함, 축복과 불행으로 여기는 서구의 색채심리와 함께, 백인은 주인, 황인은 노동자, 흑인은 노예로 여기는 식민 시대의 유럽인 우월주의라는 정치의식이 작용하고 있는 것이다. 작가인 앵그르도 미처 의식하지 못했던 듯하니 깊은 곳에 잠재된 더 무서운 무의식이라 느껴진다.

유럽의 강국들이 전 세계를 식민지로 삼고 있었던 19세기, 아이러

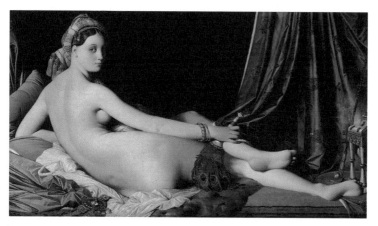

| 장 도미니크 앵그르, 「오달리스크」, 캔버스에 유채, 91×162cm, 1814년, 파리 루브르 박물관 소장

니하게도 그들은 동양의 문화를 유난히 애호하며 이를 그림과 문학의
소재로 삼았다. 여성의 누드를 그리면서 그것을 비너스라 하지 않고
오달리스크라 하면서 이국적인 배경을 넣는 것에서도 그들의 오리엔
탈리즘 경향이 드러난다.

　앵그르는 당시 프랑스 화단의 최고상인 '로마 상'을 받아 4년 동안
로마에서 고전 화풍을 익혔다. 특히 우아한 라파엘로 화풍을 습득함
으로써 프랑스 신고전주의 회화의 최고봉에 이르렀다. 나폴레옹 황제
를 비롯한 굵직한 인물들의 초상화를 주문받으면서 다른 한편 여성의
누드화들을 제작했는데 대부분의 소재가 '오달리스크'나 '터키탕' 같
은 동방의 하렘이었다. 앵그르는 그들이 동방이라 부르던 아랍 문화
권에 가본 일이 없었으니 그가 그린 동방은 당연히 19세기 프랑스 지

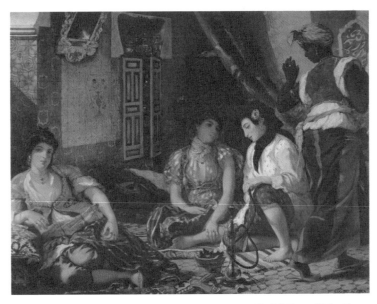

들라크루아, 「알제리 여인들」, 캔버스에 유채, 180×229cm, 1834년, 파리 루브르 박물관 소장

식사회에서 상상하는 동방의 이미지였다. 그들은 왜 동방을 상상하면서 그들이 사용하고 있는 아라비아숫자의 나라를 연상하지 않고 하필이면 술탄의 첩을 생각했을까. 하렘 소재가 이미 술탄을 야만화한 것이며 그의 첩 오달을 관능의 대상으로 삼아 마음껏 감상하라고 눈앞에 펼쳐놓은 느낌이다. 그럼 이슬람권에서 아랍의 여인들을 본 적이 있는 화가는 이 여인들을 어떻게 그렸을까.

같은 시대의 화가 들라크루아Eugène Delacroix, 1798~1863는 앵그르와 달리 로마보다는 이국적인 데 관심이 있었던 낭만주의자다. 그는 외교관 신분으로 아프리카 북쪽의 알제리를 방문하여 「알제리 여인들」을 그렸다. 유럽의 여인상과는 다른 이국적인 모습이다. 들라크루아는 여인들에게 원색의 색채를 적용해 이국적이면서 원시적인 아름다움으로 미화하고 있다. 그러나 이 또한 하렘의 여성들을 유럽의 세련된 여성들의 모습과 대비하고 있음을 알아차릴 수 있다. 바닥에 앉아 있는 그들은 게으른 것 같기도 하고 주변에 흩어져 있는 사물들을 보아 무질서해 보이기도 한다. 그러니까 여기 미화한 이국적인 아름다움은, 바쁘고 질서 잡힌 유럽 문화의 대척점에 놓여 있는 셈이다.

들라크루아는 하렘의 여인들에게 호기심이 많았지만 그들을 직접 보고 그릴 수는 없었다. 외간남자들에게 모습을 드러내지 않는 그들의 풍습 때문이었다. 들라크루아는 부두의 직원을 설득해 그의 여성들을 수채화로 스케치할 수 있었다. 그리고 이를 바탕으로 「알제리 여인들」을 완성했다. 이국적인 취향, 규방의 여인들에 대한 들라크루아

의 관심이 어느 정도인지 짐작할 만하다. 그러나 이국의 여성에게서 원시성을 본다는 것 또한 뭔가 석연치 않다. 그것은 프랑스와 알제리의 관계를 '문화 대 원시'라는 구도로 전제하고 있기 때문이다.

위의 그림을 그린 앵그르와 들라크루아, 그리고 당시 파리 화단을 대변한 살롱전에서 그림을 감상했을 프랑스의 문화인들을 상상해본다. 이러한 주제에 관심을 지닌 주체는 누구였을까. 작품에는 그려지지 않은, 그러나 이 그림을 그리고 또 바라보고 있는 서구 교양인의 시선을 감지해보자.

제국주의가 번창하던 19세기 중엽 프랑스 교양사회는 우월의식이 강했다. 그리고 그 이면으로는 교양이 감춘 관능과 원시성을 갈구했다. 그러나 자신들의 현실에서 자각하지 않고 식민지 국가에서 에로틱한 소재를 찾았다. 이를 작품화해 전시장에 걸었다는 것은 그것을 안전한 장치로 여긴 예술이라는 영역으로 가져와 행하고 감상했음을 의미한다.

동양에 대한 그들의 애호는 결코 이해가 아니라 일종의 판타지이며, 이 판타지에는 그들의 그림자 욕망이 그대로 담겨 있다. 오달리스크라는 동방의 주제를 선택했으나 이는 실제의 동방이 아니라 그들의 왜곡된 상상이며, 여기에 그들의 욕구가 그대로 숨어 있기 때문이다. 그토록 호기심 나던 알제리 여인들을 대상으로 이국적이며 원시적인 동방을 그려낸 것이다. 백인과 황인과 흑인, 교양인과 야만인, 남성과 여성, 보는 이와 관찰을 당하는 대상을 대립시키면서 교양인이기에

채우지 못한 사신들의 욕망을 농방에 투사하고 있다. 차별이 암시적으로 드러난 것 또한 그들도 미처 의식하지 못했던 몸에 대한 차별의식이라 할 수 있다. 이는 직접적인 의미의 정치 행동은 아니지만, 그보다 더 뿌리가 깊어서 변하기 어려운 무의식의 정치의식일 것이다. 예술이라는 장치 속에서 찬미하나 그 안에는 더 큰 차별의식과 더 큰 권력을 안전하게 숨겨둔 것은 아닌지 의구심이 남는다.

들라크루아, 「키오스 섬의 학살」,
캔버스에 유채, 419×354cm, 1824년, 파리 루브르 박물관 소장

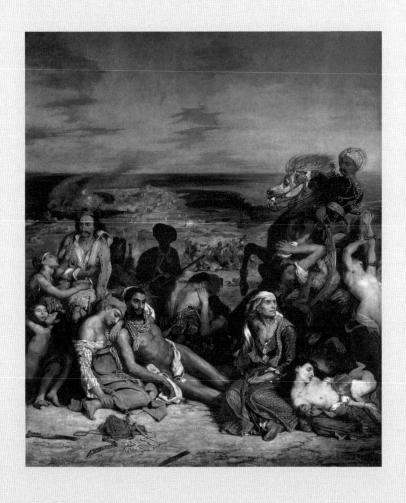

동방을 바라보는 모순된 시각

그리스는 15세기에 오늘날의 터키인 오스만제국에 점령당했다. 그리고 350여 년 후인 1821년, 계몽주의의 영향으로 독립운동이 시작되었다. 여기엔 그리스를 유럽 문화의 근원으로 삼고 있는 유럽인들의 지원이 크게 작용했다. 이에 힘입은 키오스^{Chios} 섬의 주민들도 독립하고자 터키군을 공격했다. 그러나 키오스는 현재의 터키 땅인 아나톨리아^{Anatolia} 해안에서 7킬로미터밖에 떨어지지 않은 섬이었으니 터키의 반격이 훨씬 쉬운 곳이었다. 술탄의 반격은 무자비해 당시의 섬 인구 12만 명 중 10만 명의 주민이 추방당하거나, 사살되거나, 노예가 되었다고 하니 섬 전체가 거의 몰살된 상황이었다. 이 소식에 서유럽인들은 분개했으며, 의분에 찬 영국의 시인 바이런^{Lord Byron, 1788~1824}은 그리스 독립전쟁에 참가하고, 프랑스의 화가 들라크루아는 1824년

「키오스 섬의 학살」이라는 그림으로 터키의 만행을 고발했다.

이제 이 역사적 사건을 그린 「키오스 섬의 학살」을 자세히 들여다보자. 피 흘리며 쓰러져 더 이상 일어설 수 없을 것 같은 남녀, 흐르는 피를 막으려는 듯 가슴을 손으로 막고 있는 남자와 그에게 매달리는 가족들, 죽어가는 엄마의 젖을 필사적으로 더듬는 아기와 망연자실한 늙은 여인, 몸이 사슬에 묶인 채 터번을 두른 터키군의 칼에 맞는 나체의 여자, 그리고 이 재앙을 불러일으킨 광폭한 터키 군인들. 화가 들라크루아는 터키의 반격을 직접 보지 못했으나 그가 전하는 학살의 현장은 무자비하다. 「키오스 섬의 학살」은 그 주제만으로도 유럽인의 관심을 끌었다. 유럽 문화의 조상인 그리스가 그들이 야만이라 폄하하던 터키에게 무참히 짓밟힌 현장이기 때문이다.

그러나 이 그림이 그려진 1820년대 유럽의 식민지 확장을 상기해보면 우리는 커다란 모순에 직면하게 된다. 낭만주의 시인 바이런은 터키로부터 그리스를 독립시키고자 직접 전쟁에 나가고 끝내 그리스에서 사망했다. 그러나 그의 나라 영국은 당시 북아메리카와 오스트레일리아 대륙 정복을 끝내고 침략의 눈을 아프리카와 아시아로 돌리고 있었다. 1806년 이미 남아프리카에 케이프 식민지를 세웠으며, 1821년에는 가나, 1848년에는 인도를 식민지화 하는 등 19세기 중엽엔 전 세계에서 해가 지지 않는 제국이 되었다. 유럽의 지지를 받은 그리스는 1830년에 독립했다. 아이러니하게도 그해 프랑스는 알제리를 속국으로 만들었다. 1월부터 포탄을 퍼붓는 무력 공격을 벌여 12월에

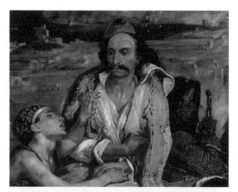

들라크루아, 「키오스 섬의 학살」 부분

들라크루아, 「사르다나팔루스 왕의 죽음」, 캔버스에 유채, 392×496cm, 1827년,
파리 루브르 박물관 소장

얻어낸 식민지였다. 그러나 바이런과 들라크루아는 그들의 나라가 행한 침략의 만행은 바라보지 않았다. 프랑스가 알제리를 무력으로 정복했지만 들라크루아는 분개하지 않고 오히려 외교관 신분으로 알제리에 체류하며 그곳의 이국적인 모습을 그림으로 남겼다. 들라크루아에게 있어서 탐욕, 폭력, 잔혹함은 프랑스에 어울리는 것이 아니고 터키, 더 나아가 동방인의 속성이라고 말하고 있는 것이다.

그의 작품 「사르다나팔루스 왕의 죽음」은 대담한 대각선 구도, 흐

르는 듯한 원색, 미완성인 듯한 격한 붓 터치 등으로 낭만주의 회화를 대표한다. 주제 또한 아시리아 왕의 비참한 최후를 다루고 있어서 교훈적인 신고전주의와 대조되며 드라마틱한 인간사에 대한 관심을 보인다. 이제 작품을 들여다보자. 지금의 이란과 이라크에 해당하는 메소포타미아 지역의 아시리아 마지막 왕 이야기다. 사르다나팔루스 왕은 많은 처첩을 거느렸을 뿐만 아니라 동성애 등 온갖 쾌락을 다 누리고 수많은 보물로 궁을 장식했던 퇴폐적인 왕이라고 전해진다. 그는 적이 쳐들어와 더 버틸 수 없게 되자 자기 소유의 신하와 여자, 보물들을 한 방에 모아놓고 불을 질렀다고 한다. 적의 소유가 되지 않게 하기 위하여. 화면에는 붉은 침대가 대각선으로 길게 자리하고 있다. 이미 죽어 침대에 널브러진 여자, 칼에 찔리는 여자, 이들은 마치 왕이 쾌락을 즐기고 있었다고 말하려는 듯 모두 누드로 그려져 있다. 온갖 보물, 말, 노예 들이 아수라장을 이루고 있는데 왕은 침상에서 이 장면을 바라보고만 있다.

이 이야기는 바이런이 쓴 희곡 『사르다나팔루스 Sardanapalus』에서 비롯되었다. 1821년에 책이 발간되자 이 주제는 낭만주의자들에게 큰 관심을 모아서 들라크루아뿐만 아니라 낭만주의 음악가 베를리오즈 Hector Berlioz, 1803~69나 리스트 Franz Liszt, 1811~86에게 악상의 영감이 되었다. 바이런이 다룬 사르다나팔루스 이야기는 기원전 1세기에 활동한 그리스의 역사학자 디오도로스 Diodoros Sikelos의 저술에 근거하고 있다. 디오도로스는 사르다나팔루스를 나태하고 사치스러운 퇴폐적인 왕으로

묘사하는데, 그가 많은 첩을 두었을 뿐만 아니라 남색도 일삼고, 여장과 화장을 즐겼다고 전한다. 그리고 묘비명에는 '육체적 쾌락만이 인생의 목표'라고 적게 했다고 한다. 위급했던 마지막 순간엔 신하, 여자, 동물, 보물을 포함한 자신의 모든 재산을 장작더미에 올려놓고 태웠다고 전한다.

그러나 현대 학자들이 보는 아시리아의 역사는 이와 다르다. 우선 아시리아의 왕 중에는 사르다나팔루스 왕이 존재하지 않으며 마지막 왕은 아슈르우발리트Ashur-uballit II, 재위 기원전 612~기원전 609?이다. 사르다나팔루스는 아마도 신아시리아의 마지막 황제 아슈르바니팔Ashurbanipal, 재위 기원전 668~기원전 627?을 가리키는 것이 아닐까 짐작하는데, 그러나 실제의 아슈르바니팔은 강력한 군사력으로 거대한 영토를 지녔으며, 매우 유능한 지배자였고, 자연사한 왕이었다. 그리스의 역사학자 디오도로스는 그들이 야만인이라고 부르던 동방에 대한 역사를 써나가면서 여러 인물을 조합하여 부정적인 캐릭티를 만들어놓은 듯하다. 그리스 문화를 숭배하던 영국인 바이런은 이를 1900여 년 만에 되살려놓았으며, 프랑스 낭만주의자들은 이에 환호했다.

신고전주의의 격식과 이상, 교훈적인 주제들에 반기를 든 낭만주의자들은 자유, 탐욕, 퇴폐, 참혹, 폭력, 야만 등에서 인간의 드라마틱한 모습을 보았다. 그러나 유럽의 낭만주의자들은 이 주제를 자신들을 통해 나타내지는 않는다. 「키오스 섬의 학살」의 터키인들이나 「사르다나팔루스 왕의 죽음」의 아시리아인이 지닌 속성으로 그려냈다. 문

명인, 교양인인 유럽의 예술인들은 그에 관심을 가지고 예술의 주제로 미화하지만, 이 폭력성은 자신들에게 있는 것이 아니라 동방인의 속성인 양 표현하고 있다. 왜 당시의 유럽 지식인은 탐욕과 폭력, 야만에 관심을 가지게 되었을까. 낭만주의자들이 예술로 미화한 이 주제들은 어쩌면 그들이 당시 혈안이 되었던 식민지 침략 정치를 타인에게 투사한 것은 아닐까. 그들도 미처 인식하지 못했던 마음속의 어두운 그림자, 집단무의식이 아니었을까.

한스 홀바인, 「대사들」,
패널에 유채, 207×209.5cm, 1533년, 런던 내셔널 갤러리 소장

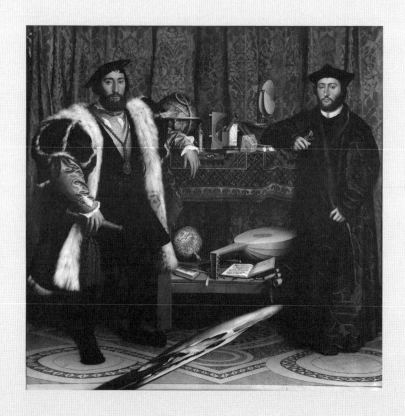

대사의 영예와 현실의 고통

 수많은 초상화들 중 우리의 궁금증을 가장 크게 불러일으키는 작품은 무엇일까. 단연코 홀바인Hans Holbein the Younger, 1497?~1542의 「대사들」일 것이다. 실크와 모피, 금속과 나무, 양탄자 등의 질감을 진짜처럼 생생히 나타내는 화가의 능력은 물론이려니와 화면의 구성, 인물의 성격 묘사에 이르기까지, 아마 홀바인을 능가할 초상화가는 없을 것이다. 거기에 더해 이 초상화가 더욱 유명한 이유는, 두 주인공이 가족도 아니고 동료도 아니라는 사실과 그들 둘 사이에 놓인 많은 사물들, 바닥에 떠 있는 것처럼 보이는 정체 모를 물건이 호기심을 자아내기 때문이다. 그들이 입은 실크와 벨벳, 모피 옷들은 부유함과 높은 직급을 과시한다. 그런데 그들의 표정은 밝지 않고 오히려 다소 우울해 보이기까지 한다. 무슨 사연일까?

왼쪽에 있는 장 드 댕트빌Jean de Dinteville은 그림이 그려진 1533년 당시 런던 주재 프랑스 대사이며 오른쪽 인물은 그를 방문했던 라보르Lavaur의 주교 조르주 드 셀브Georges de Selves다. 당시의 유럽은 종교개혁의 분쟁으로 들끓었다. 독일어권의 나라들에서는 프로테스탄트의 교세가 더 강해졌으며 이는 프랑스와 영국에도 큰 영향을 끼쳤다. 영국의 헨리 8세는 프로테스탄트에 호의적이지는 않았지만 자신의 이혼을 성사하기 위해 가톨릭으로부터 독립을 시도하려 했다. 프랑스 왕정은 가톨릭을 국교로 삼고 있었으나 로마 교황청과 영국 사이에서 어느 편도 소홀히 대할 수 없는 입장이었다. 댕트빌 대사의 임무는 바로 영국에서 일어나는 일을 속히 프랑스로 알리고 이에 대처하는 것이었다. 1533년 1월 영국 왕 헨리 8세는 앤 불린과 비밀 결혼을 강행했으며, 5월엔 부인 캐서린과의 결혼에 종지부를 찍었다. 그리고 6월 1일 앤에게 왕비의 관을 씌웠다. 유명한 튜더 왕조의 막장드라마다. 이 대관식에 참석했던 댕트빌은 그때 이미 앤의 배가 불러 있었다고 본국에 보고했다. 아들이 태어나면 프랑스 왕 프랑시스 1세가 대부가 되어주기로 했기에, 이를 준비해야 하는 댕트빌의 영국 체류가 길어졌다. 그리고 9월 7일 딸이 태어났다. 이 아이가 바로 엘리자베스 1세다.

댕트빌은 오세르Auxerre의 주교인 그의 형에게 보낸 편지에서 연장되는 체류 기간에 불만을 토로했으며, 피로와 병, 우울증에 시달리고 있음을 호소했다. 그리고 라보르의 주교 조르주 드 셀브의 방문이 자신에게 적지 않은 기쁨이 되었는데(5월 23일자 편지), 그가 오래 있지 않

고 곧 가버렸다고 아쉬워했다(6월 4일자 편지). 정치적인 정황에 지쳐 있던 댕트빌은 셀브가 높은 지위의 인물이라는 단순한 사실을 넘어 서로 의견을 나눌 수 있는 대상이어서 큰 위안이 된 듯하다. 그러나 두 인물의 관계에 대한 문헌 자료는 이 두 편지가 전부이며, 이를 보완해줄 또다른 자료가 바로 그가 홀바인에게 주문한 이 그림, 「대사들」이다.

댕트빌은 붉은 실크에 검은 벨벳의 상의, 긴 모피 옷을 입고, 목에는 그가 속한 성 미카엘 기사단의 펜던트를 걸고, 손에는 장식이 화려한 단검을 들고 있는 등 외관을 중요시하는 대사의 면모를 보여준다. 반면 셀브 주교는 흰색 로먼 칼라를 단 성직자 옷에, 비단과 모피로 만든 값비싼 소재이지만 성직자답게 수수한 디자인의 코트를 입고 있다. 셀브는 댕트빌에 비해 상대적으로 눈에 덜 들어오며, 서 있는 위치도 댕트빌에 비해 약간 뒤쪽이어서, 초상화 속 두 인물 중 주인공은 댕트빌임을 짐작할 수 있다. 댕트빌은 이 초상화를 그의 폴리지 성 Château de Polisy에 걸기 위해 주문했고, 실제로 초상화는 오랫동안 그곳에 걸려 있었다.

이제 두 인물 사이에 있는 사물들을 볼 차례다. 미술사학자들은 오랫동안 이 기구들이 뜻하는 바가 무엇인지 궁금해했으며 이를 알아내고자 과학사 지식을 총동원했다. 다음은 학자들이 오랜 세월에 걸쳐 연구한 결과의 아주 간단한 요약이다. 우선 상단의 선반에 놓인 기구들을 보자. 제일 왼쪽의 구球는 천체를 묘사한 혼천의다. 바로 오른

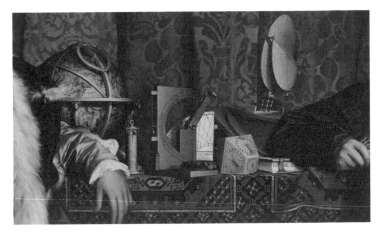

미술사학자들이 오랫동안 궁금해했던 이 기구들은 당대 최고의 천문학 기구로, 1533년 4월 11일을 가리킨다.

류트의 선을 고정시키는 부분의 선 하나가 끊어져 있다. 조화가 깨져 분열되어가는 당시 종교계를 암시하는 듯하다.

쪽 아래에 있는 작은 원기둥 기구는 실린더식 달력으로 4월 11일을 가리키고 있다. 그 오른쪽에 있는 사분원호^{Quadrant}와 다면체는 일종의 해시계다. 그리고 가장 오른쪽에 놓인 원과 반원이 겹쳐 있는 기구는 간의簡儀로, 천체의 위치를 측정한다. 즉 선반 위에 놓인 기구들은 하늘을 관측하기 위한 당대 최고의 천문학 기구로, 1533년 4월 11일을 가리키고 있다.

아래 선반의 제일 왼쪽에는 지구본이 놓여 있다. 유럽과 아프리카를 북쪽에서 바라본 모습으로, 프랑스에는 댕트빌의 성이 있는 폴리지가 표시되어 있다. 그 아래 있는 것은 수학 책으로 당시 상인들이 많이 사용한 산술 책의 내용과 일치하며, 오른쪽에 놓인 또다른 책은 악보다. 그 위에 류트가 놓여 있고 그 둘 사이에 컴퍼스가 자리하고 있다. 즉 아래 선반에 놓인 것은 지구본과 수학, 음악 등 땅 위의 사물들이다. 그리고 천문학, 수학, 기하학, 음악은 모두 자유인문학에 속하니, 결국 여기 그려진 기물들은 당시의 지식체계를 나타내는 것이기도 하다.

그런데 조금 더 자세히 들여다보니 예상치 않은 장면을 마주하게 된다. 흥미롭게도 악보에 담긴 곡은 독일어로 쓰인 루터교의 찬송이다. 홀바인은 프로테스탄트 신자이지만 댕트빌과 셀브는 가톨릭 신자라는 점에서 이 악보가 주문자와 화가 중 누구의 선택인지, 주문자가 그것을 어떻게 허용했는지 궁금하다. 그런데 셀브 주교는 평생 구교와 신교의 화합을 위해 애썼으며 댕트빌 또한 영국의 종교 분쟁 속에

서 사태의 흐름을 바라보는 위치에 있었음을 상기한다면, 두 인물은 모두 가톨릭의 개혁을 절실히 바라고 있었으며 또한 개신교에 완전히 배타적이지는 않았을 가능성도 있다. 아마도 댕트빌은 그들 두 사람 간에 형성된 공감대 때문에 셀브와 함께하는 시간이 즐거웠을 것이다. 그런 까닭에 두 사람의 모습을 담은 초상화를 제작해야겠다고 마음먹는 데까지 나아갔을 수 있다.

또한 류트의 선을 고정하는 부분을 자세히 보니 선 하나가 끊겨 있다. 악기를 제대로 연주할 수 없는 상태다. 음악은 하모니를 상징하니, 선이 하나 끊겼음은 바로 조화가 깨졌음에 대한 암시이리라. 땅 위의 것을 나타내는 아래 선반의 기물들은 학문의 체계인 동시에 분열되어 가는 당시의 종교를 암시하는 듯이 보인다.

이제 바닥에 떠 있는 것처럼 보이는 기이한 물체를 보자. 좌우 사선으로 길게 늘인 이 형상의 긴 축을 따라 화면 오른쪽에 눈을 바짝 대고 왼쪽 아래를 향해 바라보라. 해골이 보일 것이다.

이 기이한 사물은 바로 좌우를 길게 늘여 왜곡된 원근법으로 그려진 해골이다. 죽음을 상징하는 해골은 르네상스 시기 동안 명상의 지물로 그려졌다. 구약성경의 놀라운 구절, "헛되고 헛되다. 세상만사 헛되다"(『전도서』 1:2)를 이미지로 전하는 방법이다. 이후 17세기 네덜란드 정물화에서 해골은 인생무상vanitas의 주제로 발전했으나 이 그림이 그려진 16세기 전반에는 해골이 아직 독립적으로 그려지지는 않았다. 이러한 맥락에서 보자면 해골은 댕트빌이 입은 화려한 옷, 한 나라

바닥에 떠 있는 것처럼 보이는 기이한 물체는 바로 해골이다. 화면 왼쪽을 뒤로 멀리할수록 해골의 형상이 드러난다. 이는 삶의 무상함에 대한 비유로 읽힌다.

의 대사라는 영예, 최첨단의 지식들도 결국은 일장춘몽에 지나지 않는다는 비유로 읽힌다.

그런데 이 초상화에는 이 글을 쓰기 전까지는 전혀 눈치채지 못했던 장치가 숨어 있었다. 화면 왼쪽 위 구석, 커튼 뒤에 십자가에 매달린 예수가 반쯤 가려진 채로 그려져 있다. 세상에! 십자고상은 구석의 커튼 뒤에 숨겨놓고, 해골은 금방 알아보지 못하게 길게 늘여놓다니! 십자고상과 해골은 중세부터 함께 그려진 주제가 아닌가. 중세, 특히 비잔틴 시대에 십자가 아래 그려진 해골은 골고다 언덕 위에 나뒹구

| 화면 왼쪽 위 구석, 커튼 뒤에는 십자가에 매달린 예수 상이 반쯤 가려진 채로 그려져 있다.

는 아무 해골이 아니라 아담의 해골이다. 즉 예수의 죽음이 아담의 원죄를 씻었다는 교리를 형상화하는 장치다. 이후 르네상스 시대에는 '고통을 통한 구원'으로 해석되었다.

다시 상단의 선반에 놓인 천체기구가 가리키는 4월 11일이라는 날짜로 돌아가보자. 대체 무슨 날일까. 댕트빌이 영국에 온 날일까, 셀브가 방문한 날일까. 학자들은 여러모로 헤아려봤지만 답을 내지 못했다. 1533년의 이날은 바로 부활절 3일 전인 성금요일, 예수가 십자가에 매달려 죽었음을 기념하는 날이다. 커튼 뒤 구석에 반쯤 숨은 십자고상, 바닥에 알아보기 힘들게 그려진 해골, 그리고 성금요일, 이제야 퍼즐이 맞춰지는 느낌이다. 왜 두 주인공의 얼굴이 그리 밝지 않은지도 알 듯하다. 가톨릭과 개신교의 분열이라는 소용돌이치는 역사 속

에서 산 두 인물, 그들은 지체 높은 가문 출신에 지위와 학식 또한 높았지만 현실의 정치에서는 쉽게 답을 찾을 수도, 만족할 수도 없었을 것이다. 분열된 당대 현실에서 차라리 고통을 감수하는 것이 곧 구원이라고 느끼지는 않았을까.

댕트빌은 형에게 보낸 5월 말의 편지에서 앤의 대관식에 입고 갈 의상의 비용이 너무 많이 든다고 불평한 적이 있다. 그는 대사의 직책을 즐기지는 못한 듯하다. 앞서 보았듯 그의 런던 주재는 병과 우울증의 연속이었으며 셀브의 방문은 그중 작은 기쁨이었다. 댕트빌은 홀바인에게 초상화를 주문하면서 화려한 외관과 함께 그들의 내적인 고통까지 그려줄 것을 요구했던 것일까. 우리는 이 그림 속 인물의 구도, 다양한 기구, 해골과 십자가, 이 많은 요소들이 주문자와 화가 중 누구의 구상인지 알 수 없다. 그러나 주문자의 요구였든, 화가의 구상이었든, 이를 구현한 사람은 화가다. 홀바인이 누구인가. 주문자 못지않은 지성과 현실감을 지닌 화가이지 않은가. 그가 온갖 장치를 통해 주문자의 내면을 대변해낸 작품 「대사들」은 댕트빌의 내적 고통을 상쇄하기에 충분한 결실이었으리라.

5

무엇을
기록할 것인가

「나르메르 왕의 석판」 뒷면(왼쪽)과 앞면(오른쪽),
이암에 낮은 부조, 높이 63.5cm, 기원전 3100년경, 카이로 이집트 박물관 소장

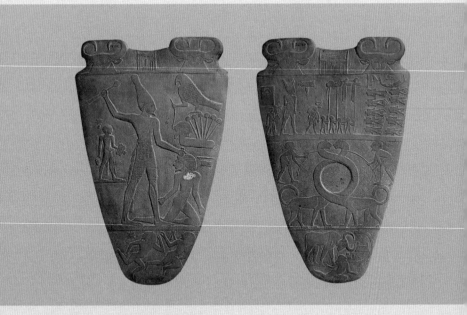

이집트의 통일, 승리를 자축하다

이집트의 「나르메르 왕의 석판」은 아마 인류 역사상 가장 오래된 승전 기록일 것이다. 현재의 이집트는 한 나라지만 왕조가 시작되기 전에는 상이집트와 하이집트로 나뉘어 있었다. 한반도에 살고 있는 우리 의식으로는 상은 북쪽이고 하는 남쪽이지만 이집트의 경우는 그 반대였다. 상이집트는 남쪽, 나일 강 상류의 거친 산악 지역을 말하며 하이집트는 북쪽의 낮은 지대, 즉 나일 강 하류의 비옥한 삼각주 지역을 말한다.

기원전 3100년경 상이집트의 나르메르^{Narmer} 왕이 하이집트를 정복함으로써 통일왕국이 시작되었다. 얇은 석판의 양면에 낮은 부조로 새긴 「나르메르 왕의 석판」이 그 정복과 승리의 기록을 보여준다. 이 석판의 앞뒷면 상단에는 암소의 머리를 지닌 여신 하토르^{Hathor}의 모습

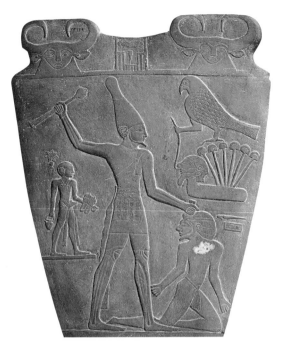

석판의 상단부에는 암소의 머리로 상징되는 하토르가 새겨 있고 볼링핀 같은 형태의 상이집트 왕관을 쓴 나르메르 왕이 한가운데 배치되었다. 왕의 이미지를 중앙에 크게 묘사함으로써 그 중요성을 부각시킨다.

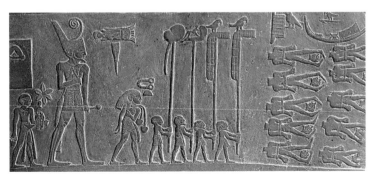

열병대에 비해 왕의 모습은 상당히 크게 묘사했으며, 적의 시체는 열병대의 모습과 달리 시점을 전환하여 묘사했다.

이 새겨져 있다. 하토르가 양쪽에서 보호하고 있는 가운데, 작은 네모 모양의 궁에는 앞면에 메기, 뒷면에 끌이 그려져 있는데 이는 메기를 뜻하는 nar와 끌을 뜻하는 mer의 발음을 이어 나르메르(nar-mer) 왕을 가리키는 상형문자다.

석판의 한가운데에는 볼링핀 같은 형태의 상이집트 왕관을 쓴 나르메르 왕이 적의 머리채를 잡고 봉으로 내리치려는 장면이 부각되어 있다. 오른쪽 위에는 사람 손을 지닌 매가 갈고리로 사람의 코를 꿰고 있는데, 이 사람의 몸에서는 파피루스가 자라고 있다. 매는 호루스^{Horus} 신의 상징이며 호루스는 왕을 수호하니, 매는 곧 왕을 나타낸 것이라 할 수 있다. 또 매는 하이집트의 대표적인 농작물인 파피루스를 밟고 있으니 이 형상은 상이집트가 하이집트를 정복했음을 반복해 설명하는 셈이다. 왕의 뒤에는 왕보다 작게 그려진 신하(혹은 후계자)가 대기 중인데, 그는 왕의 샌들을 손에 쥐고 있다. 이 신하는 석판 앞면 상단의 왼쪽 끝, 왕의 바로 뒤에서 다시 등장하며 왕의 공식적인 행사에 참여한다. 앞면 상단에서 왕은 그가 정복한 하이집트의 왕관인 나선형 장식의 붉은 관을 쓰고 있고, 그의 앞에는 깃발을 든 열병대가 앞장서고 있다. 바로 그 앞에 시체 10구가 바닥에 널려 있다. 자세히 살펴보니 머리가 없다. 참수당한 머리는 시체의 두 다리 사이에 놓여 있다.

석판의 주인공은 정복자이자 승리자인 왕이다. 상대적으로 시선이 덜 가는 아랫부분에는 전쟁의 전개 상황이 묘사된다. 뒷면 하단에는 왕을 의식하면서 도망가는 적들의 모습이 보이는데, 요새를 향해 달

석판의 하단에는 도망가는 적들의 모습과 소로 상징된 왕에게 짓밟히는 모습이 묘사되어 왕의 권력을 암시한다.

리고 있는 것으로 보인다. 앞면 하단에는 요새에 갇힌 적이 소로 상징된 왕에게 짓밟히고 있다. 이 둥근 성곽은 삼각주 지역의 멤피스와 사이스의 성곽과 유사해서 학자들은 나르메르 왕의 주요 공격 대상이 멤피스와 사이스였으리라고 짐작한다. 특히 이 석판의 서술 구조에 관심을 가진 학자 휘트니 데이비스^{Whitney Davis}는 당대에 이 판을 앞뒤로 돌리면서 보았을 것이라고 추측하는데, 그렇게 돌려 보면 도망가는 적이 요새에 들었다가 잡히는 장면 묘사가 연속적으로 느껴질 법하다. 마치 손으로 돌리면서 보는 활동사진 같다고 할까.

앞면 가운데 목이 뱀처럼 길고 머리와 몸통은 표범 같은 동물 둘이 서로 목을 꼬며 마주보고 있다. 이 장면의 의미는 아직 분명하지 않으나 이 석판이 상이집트가 하이집트를 정복하여 두 나라를 하나의 나라로 합쳤음을 기념하는 것임을 떠올려본다면 둘을 단단히 합치는 점을 강조한 형상일 것이다. 소가 요새를 짓밟고, 매가 파피루스 몸

통을 지닌 사람 위에 앉아 있는 등 다양한 형태로 나타낸 장면들 모두 나르메르 왕이 하이집트를 정복했다는 사실의 반복적인 묘사다. 그리고 석판의 중앙에는 인간 형태의 나르메르 왕이 적을 포획하고 참수해 완전한 승리를 거두었다는 사실을 가장 중요하게 드러내고 있다.

이집트는 효과적인 조형 방식을 택했다. 왕이 제일 중요하니 왕은 어디서나 단연 크고, 신하나 적은 작다. 왕의 사열 장면은 옆에서 본 시각으로 그렸으나 적의 시체는 위에서 본 시각으로 그림으로써, 열병 행렬은 옆으로 이동하고 시체는 땅바닥에 늘어놓았다는 사실을 더 분명히 묘사하고 있다. 또한 요새의 중심 건물은 앞에서 본 시각으로 그리고 성곽은 평면도처럼 위에서 본 모습으로 그려 성곽이 건물을 둘러싼 장면을 묘사한다. 아마도 현대에 이러한 사건을 뉴스로 알리고자 한다 해도 같은 방법을 썼을 것이다. 열병대는 옆에서, 포로의 시체는 위에서, 성곽은 공중에서 헬기로 촬영했을 것이다. 예나 지금이나 대상을 통해 전달하고자 하는 메시지를 조형언어로 옮기는 데 가장 효과적인 방법을 찾게 마련이다.

이제야 이 석판을 처음 보았을 때의 어리둥절함이 다소 해소되는 듯하다. 사람의 크기가 다르고, 시점이 각기 다르며, 서술도 순차적이지 않아 어디서부터 보아야 할지 당황하지 않았던가.

이제 시간순으로 살펴보면 적이 도망가고(뒷면 아래), 성곽에서 짓밟히고(앞면 아래), 나르메르 왕에게 잡혀(뒷면 중앙), 하이집트는 완전히 정복되었으며(뒷면 오른쪽 위), 적은 참수당하고, 왕은 이를 기념

하는 사열을 한다(앞면 위). 석판을 돌리면서 ❶→❷→❸→❹의 순서로 보면 마치 움직이는 연속 이미지로 보일 것이다. 언뜻 보면 뒤죽박죽인 것 같지만 결과를 전면에 부각함으로써 승리자의 이미지를 극대화한다는 사실도 알 수 있다.

생각해보니 현대의 TV 뉴스도 이 방법을 택하고 있다. 우선 이슈를 헤드라인으로 부각해 주의를 환기시킨 다음 구체적인 설명은 나중에 하고 있지 않은가.「나르메르 왕의 석판」은 상단에 나르메르 왕의 이름을 적어넣어, 그가 승리한 정복전쟁에 관한 뉴스임을 우선 알린다. 이어 그들이 전달하고자 하는 메시지를 단계적으로 묘사하고 있다. 우리와 다른 점은, 단지 현대의 우리에겐 동영상 카메라와 헬기가 있지만 그들은 작은 판석에 모든 이야기를 다 넣어야했다는 것뿐이다. 역사를 알고 이미지를 다시 보니, 이 작은 석판에 장대하고 참혹한 전쟁과 승리의 역사를 다 담아낸 그들의 기지에 감탄이 나온다.

승리자는 언제나 미술의 형식으로 기념물을 남겼다. 나르메르 왕처럼 말이다. 시각은 인간의 다섯 감각 중에서 가장 효율적인 인지작용을 하기 때문이다. 그러나 미술은 한 가지 한계를 지니고 있으니 바로 시간성을 담을 수 없다는 약점이다. 미술가들은 어떻게 하면 정지된 조형물에 연속의 사건을 넣을 수 있을까 끊임없이 고심했다. 나르메르 왕의 조각가는 아마 판석을 돌려가면서 보는 방법을 고안해낸 듯하다.

로마의「트라야누스 황제 기념주」는 거대한 원기둥에 나선형의 띠

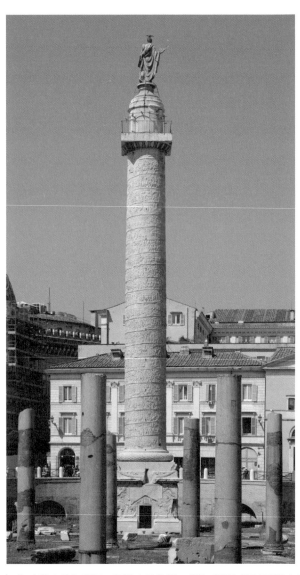

「트라야누스 황제 기념주」, 대리석, 높이 약 30m, 107~113년, 로마 트라야누스 광장

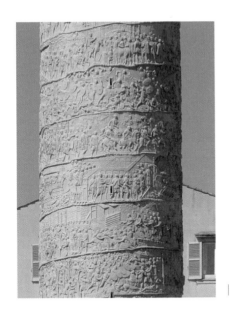

를 만들어 이 문제를 해결했다. 아래에서부터 위로, 황제가 치른 다치아 전쟁의 시작부터 끝까지 상황을 서술하는 방식으로 말이다. 뒤에서 살펴볼 「바이외 태피스트리」는 70미터에 이르는 가로로 긴 천에 정복왕 윌리엄의 영국 왕위 계승을 정당화하는 이야기를 자수로 놓아 시각화한다. 그리고 각 장면 위에는 글을 수놓아 내용을 확실하게 전달한다. 현대에는 영상을 통해 너무도 간단히 전달할 수 있지만, 이렇게 되기까지 5000년의 시간이 흐른 셈이다. 「나르메르 왕의 석판」은 아마도 시간적 전개 과정을 조형적으로 나타낸 첫 번째 미술품이라 할 수 있을 것이다.

일명 베를린 화가의 그림, 「범아테네 축제에서 레슬링경기 우승자에게 수여한 암포라 도기」,
기원전 480~기원전 470년경, 높이 62.2cm, 지름 40.6cm,
미국 하노버 다트머스 대학 후드 미술관 소장

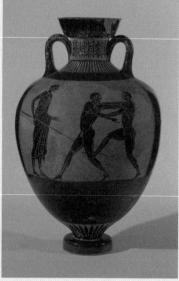

아테나의 이름으로

도기 이미지를 보면서 '화병에서 무슨 정치 이야기를 끌어낼 수 있을까' 의아할 것이다. 입이 좁고 몸통이 넓으니 영락없는 화병 모양이지만 미술사에서는 손잡이가 두 개인 암포라amfora 흑화식黑畵式 도기라고 부른다. 그림 부분이 검기 때문에 흑화식이라 하고, 유리질 유약의 재벌구이를 하지 않았기 때문에 도자기가 아니라 도기라고만 한다. 그런데 자세히 보니 아래 굽이 너무 작아 그리 실용적으로 보이지는 않으며, 넓은 몸통의 앞에 그려진 아테나 여신과 뒤에 그려진 레슬링 장면은 단순히 장식만은 아닌 듯하다. 아테나 여신 그림 왼쪽의 기둥과 나란하게 쓰여 있는 글 "TON ATHENETHEN ATHLON"은 영어로 옮기면 "from the games at Athens", 즉 "아테네 경기에서" 받은 암포라라는 의미다.

일명 클레오프라데스 화가의 그림, 「범아테네 축제에서 마차경기 우승자에게 수여한 암포라 도기」, 기원전 525~기원전 500년경, 높이 63.5cm, 뉴욕 메트로폴리탄 박물관 소장

그리스의 기원전 6세기에서 5세기 사이에 걸쳐 많이 제작된 이 종류의 도기 중엔, 이처럼 앞면엔 아테나 여신이 그려지고 뒷면엔 기마경기, 마차경기, 마라톤, 레슬링, 달리기 등의 운동경기 장면이 새겨진 것이 여러 점 남아 있다. 해당 경기의 우승자에게는 이러한 암포라에 약 40리터에 달하는 올리브기름을 가득 담아 수여했다고 한다. 오늘날의 트로피인 셈이다.

많은 사람들이 '올림피아' 하면 운동경기를 연상하고, '아테네' 하면 민주정치를 연상하지만 범아테네 축제 중에 행해졌던 각종 운동경

기도 아주 장관이었다고 한다. 범아테네 축제는 4년에 한 번 벌이는 잔치로 호메로스 시 낭송대회, 음악경연대회, 무용대회, 각종 운동경기, 마차경기 등을 개최했다. 마지막에는 100마리의 소와 아테나 여신이 입을 페플로스 옷을 받쳐 든 긴 행렬이 아크로폴리스에 있는 아테나 신전으로 향했다. 신전 안에 있는 아테나 상에 이 제물들을 바치기 위해서다.

학자들은 이 암포라에 새겨진 아테나는 신전 안에 또는 도시에 세워진 조각상을 모델로 했을 것으로 짐작하고 있다. 아테나는 제우스의 머리에서 태어난 지혜를 상징하는 여신이되, 갑옷을 입고 창과 방패를 든 전사의 모습이다. 그러나 아테나는 아레스처럼 전장을 피투성이로 만들지 않으면서도 언제나 전쟁을 승리로 이끈다. 아름다운 여성이면서 헤라클레스나 페르세우스, 테세우스 등의 젊은 영웅들이 곤경에 처했을 때 도와주는 용기와 지혜를 지닌 여신이니 이는 시민들의 염원이었으리라. 아테나가 들고 있는 방패를 유난히 눈에 띄게 정면으로 그린 점에서 알 수 있듯이 아테나의 전쟁 기능은 공격에 목적이 있지 않고 방어에 목적이 있다. 아테나 숭배에서도 도시 수호에 대한 염원이 강조되었음을 느낄 수 있으니 범아테네 축제는 단순한 문화 행사를 넘어 애국적인 정치 축제였던 것이다. 민심을 규합하는 대동단결의 의미가 있다 할까.

이제 아테나 여신의 탄생과 시민들 사이에서 형성되어간 아테나 여신에 대한 의식을 다시 생각해보자. 아테나는 그리스의 신들 중 으뜸

일명 에우필레토스 화가의 그림, 「범아테네 축제에서 경기 우승자에게 수여한 암포라 도기」,
기원전 530년경, 높이 62.2cm, 뉴욕 메트로폴리탄 박물관 소장

인 제우스의 머리에서 태어났다. 처녀이며, 남성 영웅들을 도와주는
지혜와 용기를 지녔다. 공격하지는 않으나 갑옷과 방패로 방어하는
전쟁의 여신으로서의 신화다. 아마도 무력이 아닌 평화의 방법으로
승리하고자 하는 염원이 이런 신화를 탄생케 했을 것이다.

아티카 지방에서 이 여신을 숭배하면서 도시는 아테네라 불리게 되
었다. 이 도시 시민들은 여신이 자신들을 보호한다고 믿으며 그녀의
상을 만들어 숭배했으니 조각으로 만들고, 여신의 이름으로 축제를
벌인다. 그들이 좋아하는 운동경기의 우승자에게는 아테나가 그려진

도기에 이 여신의 선물인 올리브기름을 가득 부어 수여했다. 염원은 신화가 되고, 신화는 믿음이 되고, 현실의 정치가 되고, 즐거움이 되고, 미술품으로 생산되고, 그 이미지를 통해 다시 애국심이 강화된다. 그릇에는 정치라는 단어가 들어갈 틈이 없으나, 여기에 그려진 신화와 그림에 이미 정치성이 들어 있다.

일명 「알렉산드로스 모자이크」,
그리스의 프레스코 벽화를 로마 시대에 모자이크로 모사함,
272×513cm, 기원전 2세기,
폼페이 목신의 집에서 출토되었으며 현재 나폴리 고고학박물관 소장

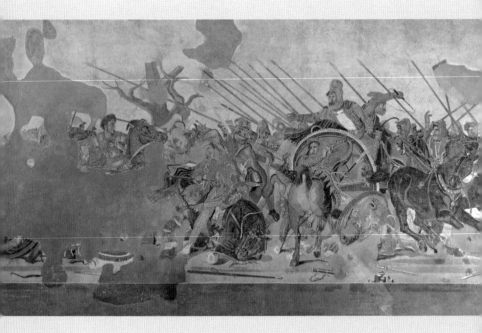

알렉산드로스의 이미지 메이킹

　대통령 선거가 다가오면 후보들은 재래시장을 돌며 서민들과 악수를 나누고, 우리는 TV 화면을 통해 이 장면을 보게 된다. 그들이 서민 생활을 모르는 특수층이어도 이러한 이미지를 연출하는 이유는 현대 정치가 민주주의 체제에 기반을 두고 있으며 서민들로부터 지지를 받아야 집권할 수 있기 때문이다. 그렇다면 통치의 기준이 전쟁에서의 승리였고, 어떠한 여건에서도 승리하는 용맹스러운 전사가 요구되었던 시대라면 왕은 과연 어떤 모습으로 자신을 부각시켰을까.

　기원전 4세기, 이집트와 페르시아 등 지중해 연안의 전 지역과 흑해, 인도까지 정복한 마케도니아의 왕 알렉산드로스 Alexandros, 기원전 356~ 기원전 323는 아마 자신의 이미지를 스스로 연출한 최초의 왕일 것이다. 그의 이미지를 통해 정복자의 상을 바라보자.

그리스의 조각품은 많이 남아 있는 반면 그림들은 거의 소실되었으니 로마 시대의 모작을 통해 추정할 수 있을 뿐이다. 일명 「알렉산드로스 모자이크」라 불리는 이 작품은 알렉산드로스가 페르시아의 왕 다리우스 3세를 무찌른 전투 장면을 다루고 있다. 그림 오른쪽의 다리우스 3세는 돌진하는 알렉산드로스의 기세에 눌려 황급히 후퇴하면서 몸을 돌려 알렉산드로스를 보고 있다. 겁먹은 다리우스 3세의 표정과는 대조적으로 화면 왼쪽에 있는 알렉산드로스는 용맹스러운 모습이다. 박진감 넘치는 현장은 현대 영화의 한 장면을 방불케 하며, 갑옷으로 무장한 알렉산드로스는 어느 한 구석에서도 두려움을 찾을 수 없는 젊은 영웅의 모습 그 자체다.

그러나 그림을 자세히 들여다볼수록 이는 사실 그대로의 묘사가 아니라 고도로 미화된 이미지 메이킹임을 알 수 있다. 알렉산드로스는 갑옷은 입었으되 투구도 쓰지 않았다. 만약 투구를 씌웠다면 흩날리는 머리카락과 큰 눈, 젊고 패기 넘치는 용사의 모습으로 나타낼 수 없었을 것이기 때문이다. 흩날리는 머리카락과 깊은 눈, 쏘아보는 듯한 표정은 초상 조각과 메달, 석관 부조 등에 새겨진 알렉산드로스 초상의 공통적인 특징이다. 사자 갈기라고 부르는 이 헤어스타일 덕분에 우리는 그가 야성적이며 용맹스럽다고 느낀다. 그는 효과를 최대화하기 위해 머리에 금가루를 뿌렸다고 한다. 왜 그는 근엄한 왕이기보다 용맹한 인물이 되길 원했을까.

마케도니아의 왕 필리포스 2세의 아들로 태어난 그는 어려서부터

| 일명 「알렉산드로스 모자이크」 부분

아버지와 함께 전장에 나가고, 아버지가 암살당한 후 스무 살의 어린 나이에 통치자가 되었다. 서른세 살에 전쟁터에서 돌연사하기까지 13년 동안 미친 듯이 전쟁을 치렀으며 그의 영토는 지중해 전역과 인도 북서부에까지 이르렀으니 그를 가히 정복왕이라 부를 수 있겠다. 게다가 그의 이름 알렉산드로스는 '사람을 두렵게 하는'이라는 의미를 지녔다니, 그는 정복자의 운명을 지니고 태어났는지도 모른다.

영화 「알렉산더」에서 올리버 스톤 감독은 그를 광적인 성격의 소유자로 묘사한다. 실제로 알렉산드로스는 과대망상이 심해 스스로 영웅을 넘어 신이 되기를 열망했다고 전해진다. 그는 그리스 최고 화가인 아펠레스Apelles와 조각가 리시포스Lysippos를 전속 초상 작가로 두어 자신

일명 「알렉산드로스 석관」 부분, 대리석, 4세기 후반, 시돈에서 발견되었으며 현재 이스탄불 고고학박물관 소장

의 이미지를 관리했다. 아펠레스가 그의 초상화를 제작하면서 번개를 내리치는 제우스의 모습으로 그리자 리시포스는 신격화가 너무 지나치다고 비난했다고 한다. 이 일화에서 짐작할 수 있듯이 알렉산드로스는 제우스 또는 아폴론의 모습으로 자신의 이미지를 신격화했다.

알렉산드로스의 아버지 필리포스 2세는 자신의 왕조가 힘의 상징인 헤라클레스의 후손이라고 자처했다. 그의 꿈을 실현시킨 아들 알렉산드로스는 한 걸음 더 나아가 자신의 모습을 헤라클레스처럼 나타냈다. 헤라클레스가 사자를 죽여 그 가죽을 머리에 썼듯이 자신의 초상에도 사자 머리를 씌웠다.

일명 「알렉산드로스 석관」의 부분에서 헤라클레스 모습의 알렉산

드로스를 볼 수 있다. 사자 갈기 같은 머리카락을 흩날리며 용맹한 모습을 부각하던 알렉산드로스는 이제 헤라클레스와 같은 모습으로 자신을 신성시하고 있다. 헤라클레스는 힘의 장사이니 이보다 더 적합한 신격화는 없을 것이다. 이렇게 형성된 그의 이미지는 초상 조각이나 기념주화 등 그 시대 여러 종류의 시각 매체로 제작, 유포되었다.

그가 죽은 뒤 이런 이미지가 더 많이 제작되었다는 사실도 흥미롭다. 석관의 주인공이 알렉산드로스가 아닌 다른 장군이나 왕이라는 연구 결과가 나오기도 했으며, 메달이나 초상 조각으로도 끊임없이 제작되었다. 즉 그의 사후 혼란한 통치 상황에서 계승자들이 자신의 정통성을 강조하기 위해서 알렉산드로스의 초상을 만들거나 또는 그의 모습을 빌려 자신을 나타낸 것이다. 알렉산드로스의 이미지는 연출된 것이지만 그 효과는 지대해서 먼 훗날의 통치자들도 그의 이미지를 빌려 자신을 과시했다. 로마의 아우구스투스 황제는 알렉산드로스의 옆면 초상 모습으로 자신의 메달을 제작했으며, 루이 14세는 알렉산드로스의 초상을 일종의 부적처럼 이용했다고 한다. 알렉산드로스는 그가 원한 대로 영웅을 넘어 숭배의 대상이 되었으며 이는 바로 이러한 이미지 메이킹을 통해 가능했다.

알렉산드로스가 헤라클레스의 모습으로 자신을 나타낸 이후 헤라클레스는 힘을 자랑하고 싶은 정치가들의 단골 표현 수단이 되었다. 코모두스 황제Commodus, 재위 180~192는 아예 헤라클레스 상에 얼굴만 자신의 모습으로 넣어 초상을 대신했다. 그러나 모두에게 헤라클레스 효

「헤라클레스 모습의 코모두스 황제」, 대리석, 높이 133cm, 192년경, 로마 카피톨리니 박물관 소장

과가 제대로 먹힌 것은 아니다. 코모두스는 마르쿠스 아우렐리우스 황제의 아들이지만 아버지와는 정반대의 정치가였다. 정치를 위해 쓴 시간보다 검투장에서 보낸 시간이 더 많았다고 하니 말이다. 영화 「글래디에이터」에서 러셀 크로가 분한 주인공 막시무스의 상대가 바로 코모두스 황제다. 영화의 이야기는 물론 실제의 역사가 아니지만 그가 검투를 좋아한 폭력적인 왕이었음은 사실이다. 그 결과 아버지 시대까지 로마의 5현제가 이룬 황금시대는 코모두스 시대부터 현격히 기울었다. 그에게 헤라클레스의 이미지는 연약한 자신의 정치력을 위장하는 수단에 지나지 않았다.

「바이외 태피스트리」모사본을 바이외 대성당에 걸어놓은 모습

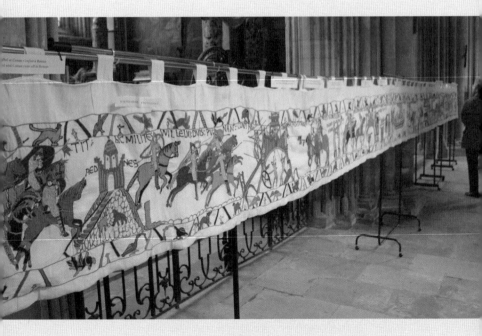

정복왕 윌리엄의 대서사시

서양미술사의 많은 부분이 회화와 조각, 건축 중심으로 서술되어 있지만 예외도 있다. 바로 자수 작품인 「바이외 태피스트리 Bayeux Tapestry」가 그 예외에 속한다. 이 자수는 50센티미터의 폭에 길이가 자그마치 70미터에 달하는 아주 긴 작품이니, 여기 소개되는 이미지는 그중 약 70분의 1에 해당하는 극히 적은 부분이다. 중세 시대의 자수는 대부분 성직자의 의복이나 미사 도구에 수놓은 소품으로 흔히 공예로 분류되는 반면 이 자수는 서양미술사에서 특별히 자주 거론된다. 그 이유는 규모도 크거니와 정치적인 메시지를 담고 있기 때문이다. 자수로 전개한 이 작품 속 이야기는 프랑스 북서쪽 노르망디의 공작 윌리엄이 잉글랜드의 정복왕 윌리엄 William the Conqueror, 재위 1066~87 으로 즉위하기까지의 정치사를 담고 있다.

우선 배경이 된 역사의 자초지종을 들여다보자. 당시 영국은 앵글로색슨 왕조가 왕위를 이어가고 있었지만, 현재의 덴마크와 스칸디나비아에 해당하는 지역에 거주하던 바이킹으로부터 잦은 침략을 받아왕위를 빼앗겼다 되찾는 등 왕위가 매우 위태로웠다. 앵글로색슨계의왕 에드워드는 정치력은 없었으나 깊고 경건한 신앙심을 지니고 있어서 후일 참회왕 에드워드^{Edward the Confessor, 재위 1042~66}라 불렸다. 더 정확히말하면 '참회하는' 에드워드가 아니고 '고해성사를 줄 수 있을 만큼 성스러운' 에드워드이며, 사후 교황 알렉산드로 3세가 성인으로 시성할정도의 신앙인이었다.

잉글랜드가 덴마크 바이킹에게 왕위를 빼앗겼을 때 에드워드는 프랑스 서북부 노르망디 지역에서 망명생활을 했다. 그리고 1042년 색슨 왕조가 다시 복귀했을 때 에드워드가 왕위에 올랐으나 실권은 그의 장인인 고드윈^{Godwin of Wessex, 1001~53}의 손에 있었다. 10여 년이 지나서야 에드워드는 고드윈 일파를 몰아내고 주도권을 갖게 되는데, 이때공을 세운 노르망디인들을 중용하면서 당시 주류였던 앵글로색슨인들의 반감을 사게 되었다. 1053년 고드윈이 죽자 그의 아들, 즉 에드워드 왕의 처남인 해럴드^{Harold Godwinson, 1022?~66} 백작이 아버지를 이어 실권을 쥐었다. 그리고 1066년 1월, 참회왕 에드워드가 후손 없이 서거하자 해럴드가 왕위를 계승했다.

그러나 노르망디의 공작인 윌리엄이 잉글랜드의 왕위를 넘보았으며 해럴드의 왕위는 불안정했다. 해럴드는 참회왕 에드워드의 처가

쪽 인척이지만, 윌리엄은 자신과 에드워드가 같은 대고모를 둔 부계 혈통이라 주장했다. 물론 순순히 왕위를 내놓을 헤럴드가 아니었으니 사태는 전투로 번졌다. 1066년 9월 28일 윌리엄은 6000명의 기사를 포함한 1만 2000명의 군사를 이끌고 도버 해협을 건너 잉글랜드를 침략했으며, 10월 14일 헤럴드에게 크게 승리했다. 이른바 헤이스팅스 전투다. 그리고 그해 12월 25일 윌리엄은 웨스트민스터 사원에서 영국 왕위에 올랐으니 정복왕 윌리엄이라 불렸다.

그러나 왕이 되고 정적인 앵글로색슨계를 몰아냈다고 끝난 것은 아니었다. 윌리엄은 여전히 왕위를 정당화해야 했다. 논지는 이러했다. 에드워드가 노르망디에서 오랜 망명생활을 할 때 윌리엄의 도움을 받았으며, 그때 에드워드는 자신의 어머니 쪽 친척인 윌리엄에게 왕위 계승을 약속했다. 또한 에드워드가 왕이 된 후 헤럴드를 노르망디에 보내 윌리엄에게 이 사실을 전달하게 했다는 것이다. 「바이외 태피스트리」는 이 정당화의 이야기를 다음과 같이 수놓았다.

그림은 참회왕 에드워드가 헤럴드를 윌리엄에게 보내는 이야기부터 시작한다. 바로 궁 안의 장면이다. 수염이 나고 왕관을 쓴 에드워드가 왼쪽 뒤의 키 큰 헤럴드와 그의 수행원에게 노르망디의 윌리엄이 왕위를 계승할 것이라는 메시지를 전한다. 다음 장면에서 헤럴드는 노르망디로 가는 도중 풍랑을 만나 지금의 북프랑스 지역에서 퐁티외의 귀도 백작에게 붙잡힌다. 말 위에서 손을 뻗어 명령하는 이가 귀도 백작이며 왼쪽 세 사람 중 중앙에 붙잡혀 있는 이가 헤럴드다. 콧수염

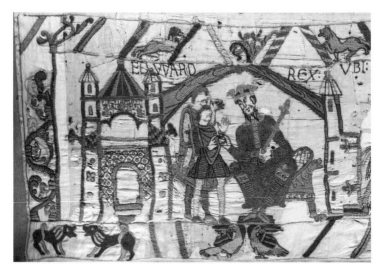

「바이외 태피스트리」 중 '해럴드를 노르망디로 보내는 참회왕 에드워드'

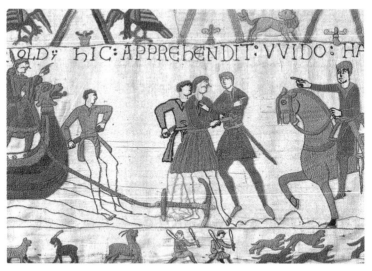

「바이외 태피스트리」 중 '퐁티외의 귀도 백작에게 붙잡힌 해럴드'

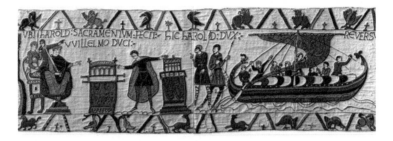

| 「바이외 태피스트리」 중 '윌리엄에게 왕위 계승을 맹세하는 해럴드'

으로 해럴드임을 짐작할 수 있는데, 그 콧수염은 바로 앵글로색슨 스타일이기 때문이다. 백작이 해럴드를 인질로 삼자 해럴드는 윌리엄에게 도움을 요청해 겨우 풀려난다.

윌리엄은 해럴드를 노르망디에 위치한 자신의 궁으로 데려오고, 여기에서 해럴드는 에드워드 왕이 사후 윌리엄에게 왕위를 물려줄 것이라고 전갈하며 또 이를 맹세한다. 그림의 왼쪽, 윌리엄은 큰 칼을 들고 높은 곳에 앉아 있으며 왕위를 상징하는 듯한 두 개의 신단shrine 사이에서 해럴드가 맹세하고 있다. 해럴드는 그제서야 무사히 런던으로 돌아갈 수 있었다. 오른쪽에 보이는 배를 타고.

에드워드가 죽고, 맹세와는 달리 해럴드가 왕이 되자 윌리엄은 잉글랜드를 침공하기 위해 9개월 동안 배를 만드는 등 전투를 준비한다. 그리고 출격해 잉글랜드의 해안가에 도착한다. 헤이스팅스에서 맞붙은 전투는 해럴드의 죽음과 윌리엄의 승리로 끝이 난다. 해럴드의 전사 장면에서 세 인물의 옷은 비록 다르지만 해럴드가 화살을 맞고,

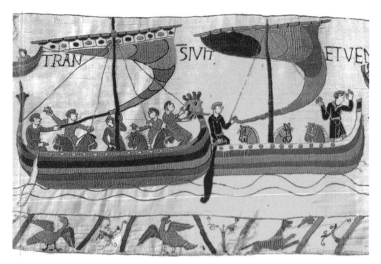

「바이외 태피스트리」 중 '잉글랜드의 해안가에 도착하는 윌리엄의 배'

「바이외 태피스트리」 중 '헤이스팅스 전투에서 사망하는 해럴드'

말 위에서 쓰러지고, 바닥으로 떨어지는 장면을 연속적으로 나타낸 것은 아니었을까 하고 짐작하는 학자들도 있다. 태피스트리는 여기에서 더 이어지지 못하고 미완성인 채 남아 있다.

재미있는 사실은 당시 기록된 잉글랜드 역사에는 에드워드나 해럴드가 윌리엄과 맹세했다는 기록이 전혀 없다는 점이다. 『앵글로색슨 연대기_Anglo-Saxon Chronicle_』는 1066년의 윌리엄 정복 이후에 관해 아무런 언급이 없다. 정복 후 40~50년이 지난 뒤, 아직 윌리엄의 아들이 왕위에 있고 노르망디의 지배가 언제 끝날지 모르던 1095~1115년경 영국의 수도사 에드머_Eadmer_가 쓴 『최근의 영국 역사_History of Recent Events in England_』에서는 해럴드가 윌리엄에게 맹세했음을 기정사실로 받아들인다. 그러나 어디까지나 해럴드가 살아남기 위해 마지못해 한 맹세로 묘사한다. 그리고 에드워드 왕의 입을 빌려 해럴드에게 "내가 너에게 말하지 않았느냐. 내가 윌리엄(이 어떤 인물인지)을 알고 있으니, 네가 (노르망디에) 가는 것은 영국에 엄청난 재앙을 가져올 뿐"이라고 말하고 있다.

노르망디 입장에서는 세력의 확장이지만, 잉글랜드 입장에서는 명백한 침략이며 치욕적인 패배였다. 잉글랜드는 역사에서조차 이 사실에 관한 언급을 불경스럽게 여긴 반면, 노르망디는 '맹세'라는 명목을 넣음으로써 왕위 계승의 정당성을 끊임없이 강조한다. 윌리엄 정복 이후 반세기가 흐르고 그의 아들에까지 왕위가 이어지니 노르망디 입장에서 만들어낸 맹세는 영국에서 기정사실화된다. 그러면서도 잉글랜드의 입장에서 변조되는 현상을 볼 수 있다. 지금껏 살핀 장면들에

서 보다시피 자수의 이야기는 에드워드 왕이 약속하고 해럴드가 전달하고 맹세했다는 노르망디의 입장에서 서술되어 있다.

 이 작품을 '바이외 태피스트리'라고 부르는 이유는 이 자수가 영국의 남단과 마주한 프랑스 북서쪽 노르망디의 도시 바이외 Bayeux의 대성당에 보관되어 있었기 때문이다. 그렇다면 이 정치적인 이미지가 어째서 대성당에 보관되어 있었으며, 성당에선 이를 어떻게 사용했을까. 학계에선 누가 이 작품의 제작을 주문했는지 아직도 학설이 분분한데, 윌리엄의 이복동생 오도Odo가 이곳의 주교였다는 사실은 상황의 많은 부분을 짐작하게 해준다. 비록 윌리엄과 사이가 좋지 않았지만 그의 힘으로 주교에 앉은 오도로서는 윌리엄이라는 이름과 그의 잉글랜드 정복이야말로 자신의 지위를 유지하는 데 큰 힘이 되었을 것이다. 오도는 윌리엄의 잉글랜드 왕위 계승을 정당화하고 이를 노르망디인들의 머릿속에 깊이 새기고 싶었을 것이다. 그리하여 이야기를 만들고, 그림으로 계획하여 밑그림을 완성해, 아마도 수녀들이나 여인들에게 맡겨 수를 놓게 했을 것이다. 그리고 이 태피스트리는 대성

「바이외 태피스트리」 중 일부, 마 위에 자수, 전체 길이 약 700×50cm, 1070~80년경,
바이외 회화박물관 소장

당에서 큰 행사가 개최될 때 내부 벽면에 마치 건축의 프리즈frieze처럼
뼁 둘러 걸렸을 것으로 짐작된다. 당시의 종교는 정치와 같은 권력체
였기 때문이다.

영국과 프랑스는 그후에도 백년전쟁1337~1453에서 프랑스가 이기고,
1815년 워털루 전쟁에서 영국이 이기며 끊임없는 적국 관계를 이어
갔다. 그리고 1945년, 제2차 세계대전의 말미에 영국 연합군은 독일
치하에 있던 프랑스를 해방시켰다. 바로 노르망디 상륙작전을 통해서.
이 기회에 영국군은 뼈 있는 말로 승리를 자축했다. "윌리엄에게 정복
당했던 우리가 이제 정복자의 나라를 해방시켜주었다"라고.

6

여왕의
초상화

소 마르쿠스 헤라르츠, 「여왕 엘리자베스 1세(디칠리 초상화)」,
캔버스에 유채, 241×152cm, 1592년경, 런던 내셔널 갤러리 소장

순결숭배의 아우라, 엘리자베스 1세

아들에게 여왕의 초상화를 보여주며 어떠냐고 물으니, "하얀 공작 새 같아요. 그런데 갑옷 같기도 하고. 글쎄, 전투적인 천사라 할까?"라고 대답한다. 같은 그림을 딸에게 보여주었더니, "와, 아름다운 여자네요. 그런데 발은 지도를 밟고 있으니 세계를 지배한다는 것 같고, 위 오른쪽은 천둥 치는 밤이고, 얼굴 향한 쪽은 태양빛이 환하니까, 악은 물러가고 선이 이 여자를 밝힌다는 것 같네. 웬만한 귀부인이 아니고 대단한 통치를 한 여자 같아요"라고 한다.

나는 엘리자베스 1세 ^{Queen Elizabeth I, 재위 1558~1603}의 이 초상화를 볼 때마다 항상 궁금증이 일었다. 같은 시대의 남자 정치인, 그녀의 아버지인 헨리 8세 ^{Henry VIII, 1491~1547}의 초상을 보면 위엄이 다소 과장되긴 했으나 얼굴과 몸의 묘사가 매우 사실적인데, 50여 년 뒤에 그려진 여왕의 초

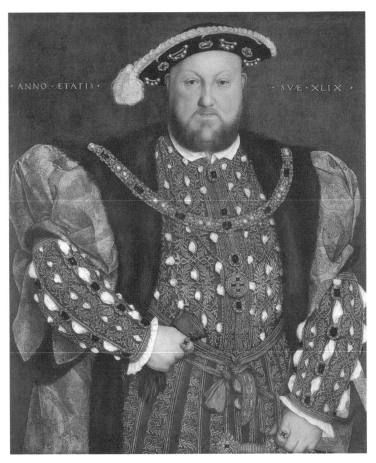

· ANNO · ÆTATIS ·

· SVÆ · XLIX ·

한스 홀바인, 「헨리 8세」, 패널에 유채, 88.5×74.5cm, 1540년, 로마 국립 고대미술관 소장

상은 이찌면 이렇게도 비현실적일까. 이해하기 어려웠다. 눈부신 흰옷 속의 몸을 보면 허리는 목둘레만하고 팔은 거미같이 가늘고 어깨에 부풀려진 옷은 마치 날개 같다. 목둘레에 펼쳐진 섬세한 레이스는 그녀의 새하얀 얼굴을 떠받들어 더욱 빛나게 하니 천상의 여인 같다.

엘리자베스 1세의 초상은 헨리 리 경 Sir Henry Lee, 1533~1611의 저택에 걸려 있었다고 한다. 그는 1590년까지 여왕을 모신 대신이다. 은퇴 후 옥스퍼드 주의 디칠리 Ditchley에 살았는데 1592년에 새로 지은 집에 여왕을 초대하여 여왕은 이틀 동안 이 집에 묵었다고 한다. 아마도 여왕의 초상화는 이를 계기로 주문되어 그녀가 방문했을 때 이미 집에 걸려 있었을 것으로 학자들은 추측한다. 이러한 연유로 여왕의 초상화는 '디칠리 초상화'라고도 불린다. 엘리자베스의 이전 초상화의 형식을 바탕으로 제작되었으되 더 눈부시고 순결하며, 또한 당당한 위용을 갖추고 있다. 헨리 리 경이 소네트 형식의 시에서 여왕을 "아베 마리아와 같이 엘리자여 영원하라(Vivat Elisa for an Ave Mari)"라고 칭송했음을 미루어 보면 이 초상 역시 그의 주문대로 만들어졌으리라 짐작할 수 있다.

잘 알려진 바와 같이 엘리자베스 1세 여왕은 영국의 번영기를 이룩한 전설적인 여왕이다. 헨리 8세와 앤 불린 사이에서 공주로 태어났지만 어머니 앤 불린은 그녀가 세 살이던 해에 처형당하고, 그녀는 왕위가 바뀔 때마다 감옥에 갇히거나 가택연금을 당하면서 위기를 모면하며 살았다. 여왕이 된 뒤에도 정적인 메리 Mary of Scotland를 처형해야 했을

만큼 튜더 왕조의 권력투쟁 속에서 힘겹게 살아남은 여성이다.

어디 그뿐인가. 그녀가 스물다섯에 여왕이 되어 44년간 통치를 하면서 가장 위태로웠던 사건은 1588년 당시 가장 강력한 해군이던 스페인 아르마다 함대 Spanish Armada의 공격이었다. 그녀는 전장에도 나섰다. 흰 벨벳 옷에 은색 갑옷을 입고, 열세에 몰려 있던 군인들에게 연설로 독려했다. "나의 몸은 약한 여자다. 그러나 나는 왕의, 영국 왕의 심장과 위장을 갖고 있다. (……) 이 전장의 한복판에서 나는 여러분과 함께 살고, 여러분과 함께 죽겠다!" 흰옷에 은색 갑옷은 태양 아래 눈부시게 빛났을 테니 그녀의 연설은 마치 천상의 소리와 같은 효력을 발휘했을 것이다. 그 결과 스페인 함대를 이김으로써 영국 역사상 가장 빛나는 승리를 거두었다. 엘리자베스는 이러한 여장부이면서 어떻게 천사 같은 순결한 이미지를 유지했을까.

엘리자베스는 여러 번의 혼담과 연애사건을 겪었으나 결혼은 하지 않았다. 그렇다고 처녀는 아니었지만, 자신이 결혼하지 않았음을 처녀라는 아우라로 활용해 스스로를 범할 수 없는 존재로 형상화했다. 여왕은 "나는 처녀 여왕 Virgin Queen이다. 나는 국민의 어머니다"라고 자칭했으며 또한 그렇게 칭송받았다. 그런데 '순결한 처녀이며 어머니'라니, 어딘가 익숙한 어감이다. 가톨릭의 마리아 신앙을 프로테스탄트 영국에서는 여왕이 대신한 것일까? 순수하고, 영원한 처녀인 동시에 어머니같이 관대하고, 강한 여성. 성처녀 숭상이라는 점에서 공통적이다. 그녀는 그토록 강해야 했으면서 왜 이미지로는 순결을 내세웠

을까.

 학자들은 말한다. 가부장적인 구조의 사회에서는 강한 힘을 소유한 여자를 의심하고 불안해하며, 심지어는 혐오스럽게 여기는 경향이 있다고. 이러한 두려움은 정반대의 욕망을 낳는다. 비정상적으로 이상화한 순결한 여성상을 숭배 대상으로 삼는다. 궁정의 적들 속에서 촉각을 곤두세우고 산 엘리자베스는 이러한 사회심리를 피부로 느끼고 있었던 것일까. 그녀는 어마어마한 권력을 지녔으되 자신을 연약한 여자라고 말하고, 순백의 빛나는 옷으로 무장했다. 그럼으로써 온 국민의 연인이되 동시에 아무도 범접할 수 없는 존재로 스스로 자리매김했다.

 「여왕 엘리자베스 1세」는 그리 유명한 화가가 그린 것도 아니고, 소위 명화라고 불리는 작품 대열에도 끼지 못한다. 그러나 볼수록 궁금해지는 그림의 마력은 어디서 오는 것일까. 아마도 엘리자베스를 향한 당대의 욕망을 담고 있기 때문은 아닐까. 영국을 지배하나 천상의 여인 같은, 현실과 소망이라는 상반된 이미지를 함께 지닌 초상임은 분명하다.

비제 르브룅, 「마리 앙투아네트와 장미」,
캔버스에 유채, 130×87cm, 1783년, 베르사유 궁 소장

왕비에서 단두대로, 마리 앙투아네트

마리 앙투아네트^{Marie Antoinette, 1755~93}에 대해서 학생들에게 물어보았
다. "마리 앙투아네트 하면 어떤 이미지가 떠오르나요?" 하고. "악녀
중 한 명 아니에요? 너무 사치해서 혁명을 일으키게 한 프랑스 왕비
요." 제일 먼저 나온 대답이다. "농민들이 빵이 없다고 반란을 일으키
니까 빵이 없으면 케이크를 먹으라고 했다던 여자요." 그다음 학생의
대답이다. 정말 그녀는 그렇게 나쁜 여자였을까.

마리 앙투아네트는 합스부르크가의 여왕 마리아 테레지아^{Maria Theresia,}
^{1717~80}와 신성로마제국의 황제 프란츠 1세^{Franz I Stefan, 1708~65} 사이에서 태
어났다. 그러니까 부모의 통치 영역을 합치면 오스트리아, 독일 등 지
금의 독일어권과 동유럽, 이탈리아 북쪽에까지 달했던 어마어마한 제
국의 공주였다. 열네 살 나던 해에 장래 루이 16세^{Louis XVI, 1754~93}가 되

는 프랑스 왕세자와 결혼했다. 서로 반목하던 신성로마제국과 프랑스, 두 나라가 잘 지내보자며 단행한 정략결혼이었다. 1774년 루이 16세가 왕위에 오름으로써 열여덟 살의 독일어권 공주는 프랑스의 왕비가 되었다. 그후 절대왕정의 베르사유 궁에서 온갖 달콤함을 누리다가 프랑스혁명 때 단두대에서 처형당하는 비극의 최후를 맞았다. 서른여덟 살을 2주 정도 남긴 시기였고, 죄목은 프랑스 국고 탕진, 그리고 아들과 성관계를 가졌다는 패륜죄였다.

여기 네 점의 초상화를 소개한다. 언뜻 보아도 한 인물에 대한 묘사가 너무도 다르다는 점이 충격적이다. 아름다움과 장엄함을 함께 갖춘 왕비의 초상, 밀짚모자를 쓴 풋풋하고 아름다운 여성으로서의 초상, 왕비이기보다는 어머니로서의 초상, 그리고 단두대로 끌려가는 한 죄인의 모습이다. 서로 다른 이 이미지들은 프랑스혁명이라는 인류 역사상 가장 큰 사건의 소용돌이 속 주인공이었다는 사실과 겹쳐져서 머릿속에 맴돈다. 과연 이 초상화들은 혁명 전야의 사회와 마리 앙투아네트라는 한 여성의 삶과 어떤 관계를 맺고 있을까. 무릇 초상화란 보이는 그대로 그려지는 것이 아니라 보이고 싶은 모습을 주문해 그려지는 것임을 상기하면서, 사회는 그녀에게 어떤 모습을 원했는지, 왕비는 과연 자신을 어떤 모습으로 보여주고 싶어했는지 짐작해본다.

1778년에 그려진 「왕후 마리 앙투아네트」의 초상은 과연 왕비답다. 폭이 넓은 은색 드레스에 높게 올린 머리장식은 당시 유행을 보여주면서도 우아하다. 배경에 거대한 기둥을 배치함으로써 전체 이미지에

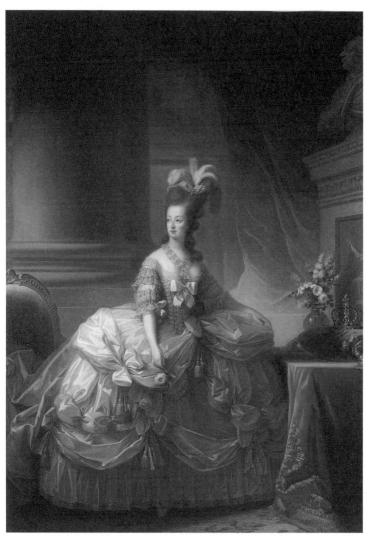

비제 르브룅, 「왕후 마리 앙투아네트」, 캔버스에 유채, 273×193.5cm, 1778년, 빈 미술사박물관 소장

확고함과 장엄함을 더해주고 있다. 그리고 오른쪽 작은 테이블 위엔 남편의 왕관과 그녀의 상징인 장미가 있다. 여러 화가에게 초상을 맡겨보아도 만족하지 못하던 왕비는 이 초상을 보고 드디어 화가를 찾았다며 좋아했다고 한다. 이 초상은 공식 초상이 되었으며 여러 점이 더 제작되어 여러 곳에 보내졌다. 딸을 결혼시킨 후 초상으로밖에 딸을 보지 못하던 그녀의 어머니, 오스트리아의 여왕 또한 이 초상의 다른 번안 작품을 받고 비로소 내 딸을 닮은 초상화를 갖게되었다고 반가워했다. 합스부르크가 얼굴의 특징인 다소 긴 두상이 밉지 않게 반영된 점도 만족스러웠겠지만 실은 왕비의 품위에 더 흡족했을 것이다. 결혼한 뒤 오랫동안 자식을 낳지 못했고, 들리는 소문이라고는 딸의 사치와 방종뿐이었으니 친정어머니의 걱정은 이만저만이 아니었다. 그즈음 받은 이 품위 있는 초상화는 잠시나마 위안이 되었을 것이다. 이 초상화의 다른 번안 한 점은 미국에도 보내졌다. 영국과 적대적이던 프랑스는 미국의 독립운동을 경제적으로 지원하면서 이 초상화를 함께 보냈으니 마리 앙투아네트의 초상은 프랑스 왕정을 대표하는 것이기도 했다.

이에 반해 1783년에 그려진 마리 앙투아네트의 초상화는 아주 자연스러운 모습을 담았다. 흰색의 얇은 모슬린 원피스는 치마를 부풀리지도 않았고, 몸에는 귀금속 장식도 없으며, 머리엔 밀짚모자를 썼다. 왕비의 차림치고는 너무 소박하다. 1778년의 초상화로 왕비의 신임을 받은 여성 화가 비제 르브룅^{Vigée-Lebrun, 1755~1842}은 이후 왕비의 초

비제 르브룅, 「마리 앙투아네트」,
캔버스에 유채, 93.3×79.1cm,
1783년

상화를 30여 점 더 그렸다. 1783년, 르브룅은 이 초상화를 당시의 국
가 전시회였던 살롱전에 출품했다. 그러자 비난이 쏟아졌다. '속옷 차
림의 마리 앙투아네트'라고, '오스트리아가 프랑스 왕비에게 밀짚모자
를 씌웠다'고 말이다. 이 비난은 물론 초상화에서 비롯된 것만은 아니
었다. 당시 마리 앙투아네트에 대한 여론이 영향을 주었다. 그녀는 왕
비가 된 후 몇 년 동안 아기를 낳지 못하면서 철없이 옷과 장신구에
돈을 낭비하고 노름에 빠져 살았다. 왕이 선물한 트리아농^{Trianon} 궁에
서 남녀가 함께 어울려 유흥에 도취하고 동성애, 혼외정사를 일삼는

다는 등 온갖 구설에 휩싸여 있었다. 몇 년 후 아이들을 낳으면서 당당해진 왕비가 정치에 간섭하자, 이번엔 '오스트리아 계집'이라고 비난받았다. 온갖 적대감의 표적이 된 것이다.

이 비난을 귀로 다 듣고 살았던 마리 앙투아네트가 모슬린 옷 차림의 초상화를 주문하고 또 이를 살롱전에까지 전시하도록 허락한 데는 무슨 의도가 있었을까. 모슬린 옷은 당시 격식을 차리던 프랑스식 옷이 아니고 자연스러움을 선호하던 영국식 옷이니 말이다. 혹시 왕비로서의 공식적인 모습으로부터 자신을 분리하고 싶었던 것은 아닐까? 그녀가 공식적인 베르사유 궁보다 사적인 공간인 트리아농 궁을 더 좋아했듯이 말이다.

1785년엔 그녀에게 치명타가 된 다이아몬드 목걸이 사건이 터졌다. 라 모트 Comtesse de La Motte 라는 사기꾼 백작부인이 왕비의 이름을 사칭해 다이아몬드 600여 개로 만든 어마어마한 목걸이를 손에 넣었다. 그뒤 이를 해체해서 파리와 런던의 시장에 내다 판 사건이다. 한두 해 전 보석상이 이 목걸이를 왕에게 팔고자 했을 때 왕비는 "현재 프랑스엔 보석보다 배 한 척이 더 필요하다"고 거절했다지만, 그리고 이 사기 사건은 왕비와 아무 관련이 없었지만, 최대 피해자는 왕비였다. 소문은 로앙 추기경 Cardinal de Rohan 이 왕비의 연인으로 발전했으며, 왕비는 그를 이용해 목걸이를 산 뒤 돈을 지불하지 않았다는 데까지 나아갔다. 소문은 사건의 진위와 무관하게 실로 큰 힘을 발휘했다. 그녀는 점점 더 '과도한 낭비, 통제할 수 없는 성적 욕망'의 표상이 되었다.

비제 르브룅, 「세 자녀와 함께 있는 마리 앙투아네트」, 캔버스에 유채, 275×215cm, 1787년, 베르사유 궁 소장

이즈음인 1787년, 왕비는 「세 자녀와 함께 있는 마리 앙투아네트」를 주문했다. 그리고 이 초상은 그해의 살롱전에 전시되었다. 왕비는 이전의 사치스런 이미지를 모두 거두어 없애고 싶어했다. 비록 머리 장식은 크지만 배경에 옷장이 있는 실내는 중산층 집안 같아 보이며, 왕비는 세 아이를 양옆과 무릎에 앉힌 어머니 상이다. 자신의 오른쪽엔 당시 여덟 살이었던 첫딸 마리 테레제 Marie Thérèse, 왼쪽엔 왕세자 루이 조세프 Louis Joseph, 그리고 막내 루이 샤를 Louis Charles 은 무릎에 안고 있다. 마치 '내게는 다이아몬드 목걸이보다 아이들이 더 큰 보물'이라고 말하고 싶은 듯하다. 아니 더 나아가 '나는 사치스러운 오스트리아 계집이 아니라 장차 프랑스의 왕이 될 아들의 어머니'라고 큰소리로 외치고 싶었을 것이다.

그러나 때는 이미 너무 늦었다. 1789년 혁명은 시작되고, 루이 16세와 가족은 파리로 잡혀가 튀일리 궁에 갇혔으며, 1792년엔 왕과 가족이 감옥으로 옮겨졌다. 그리고 다음해 1월 왕이 처형되고, 같은 해 10월 마리 앙투아네트가 사형당했다. 앞서 언급했듯 혁명재판소가 내린 죄목은 프랑스 재산의 탕진, 그리고 "아들에 대한 탐닉을 멈추지 못해 우리가 생각하거나 이름만 들어도 공포에 떨게 되는 그런 음란 행위"였다.

당시 혁명당원이었던 화가 자크 루이 다비드 Jacques-Louis David, 1748~1825 는 단두대로 끌려가는 마리 앙투아네트의 모습을 스케치로 남겼다. 하얀 옷에 손은 뒤로 묶인 채 눈은 아래로 향한 부동자세다. 이 스케치를

자크 루이 다비드, 「단두대로 끌려가는
마리 앙투아네트」, 스케치, 1793년

본 한 화가는 이 그림이야말로 가장 마리 앙투아네트와 닮았다고 말
했다고 한다. 어쩌면 사실일지도 모른다. 왕비로 보이지 않아도 되고,
덕성을 드러내지 않아도 되고, 주문에 의한 제작도 아니니 말이다.

이 글을 준비하면서 마리 앙투아네트를 주인공으로 한 그림, 영화,
소설, 논문 등을 두루 보았지만 그래도 풀리지 않는 궁금증이 남아 있
다. 과연 그녀의 실제 삶은 어떠했을까. 우리가 알고 있는 그녀는 실
제이기보다 당시 프랑스 왕정에 대한 거대한 집단투사일 가능성이 더
크다. 그녀가 철없었던 것은 사실이나, 정말 "빵이 없으면 케이크를 먹
으라"라고 했을 정도로 분별력이 없었을까. 현대의 역사학자들은 그

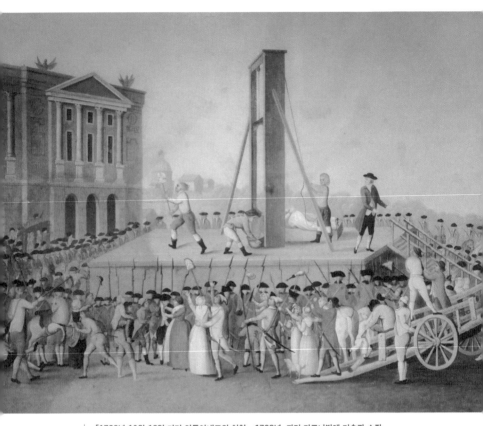

| 「1793년 10월 16일 마리 앙투아네트의 처형」, 1793년, 파리 카르나발레 미술관 소장

말은 마리 앙투아네트가 한 것이 아니라, 한 저널리스트가 만들어낸 기사에서 비롯되었다고 한다. 사실보다 소문이 더 큰 효력을 갖던 사회였다. 소문은 대중이 말하고 싶은 것을 만들어내는 것이니, 그녀의 말이 아니라, 대중의 원한이 만들어낸 말이라 할 수 있다. 사형의 죄목

인 '프랑스 재산의 탕진'과 '아들을 탐한 패륜' 또한 당시 극에 달한 귀족층의 사치와 성적 문란을 표적으로 삼은 것이었다. 이제 그녀를 철없는 왕비로 또는 역사의 희생양으로 보기보다, 사회의 거대한 요구 속에서 살아간 한 여자로 보고 그녀의 진짜 삶을 그린 소설이 나오길 기다려본다.

프란츠 크사퍼 빈테르할터, 「빅토리아 여왕」,
캔버스에 유채, 241.9×157.5cm, 1859년, 런던 왕실 컬렉션 소장

제국의 여왕과 중산층 부인 사이,
빅토리아 여왕

영어권에서 대화를 하다보면 빅토리아 시대와 관련된 용어를 자주 사용하게 된다. 빅토리아 시대의 건축, 빅토리아 시대의 도덕관 등등. 미국에서의 빅토리아 시대 건축이란 에드워드 호퍼의 그림에 자주 등 장하는 19세기 영국식 집을 말하며, 빅토리아 시대 도덕관이란 성실, 근면, 순종 등 전통적인 미덕을 일컫는다. 이는 영국의 빅토리아 시대 에 형성된 이데올로기로, 거의 고유명사로 굳어졌다고 할 수 있다. 여 왕은 통치 기간 동안 인기도 높았다고 전해진다. 그러나 미술사에 오 래 전념한 내게 특별히 기억나는 빅토리아 여왕의 이미지는 없으니 참으로 의아하다.

영국에는 유명한 여왕이 세 명 있다. 엘리자베스 1세^{재위 1558~1603}, 빅 토리아 여왕^{재위 1837~1901}, 엘리자베스 2세^{재위 1952~} 이다. 엘리자베스 1세

는 당대 유럽의 최강국인 스페인과의 전쟁에서 승리함으로써 변방 섬 나라였던 영국을 해상 강대국으로 이끌었다. 앞서 살펴본 대로 미혼의 엘리자베스는 자신을 영국과 결혼한 처녀로 승화하는 이미지 정책을 세우며 흰 공작처럼 아름다운 위엄으로 스스로를 미화했다. 빅토리아 시대, 19세기 영국의 위상은 16세기보다 훨씬 강대했다. 우선 역사적으로 식민지가 가장 많았던 소위 대영제국의 시대였다. 빅토리아 여왕은 열여덟 살이던 1837년에 즉위하여 1901년 여든두 살의 나이로 생을 마감할 때까지 64년간 재위했다.

전 세계에 걸친 식민지 확장으로 해가 지지 않던 대영제국의 시대, 빅토리아 여왕의 재위 기간 중에 아편전쟁[1840~42]이 발발하고 영국의 인도 통치[1857~1947]가 이루어졌으며, 1876년에는 빅토리아 여왕이 인도의 여황제로 즉위했다. 즉 영국이 가장 탐욕적인 정복을 일삼던 시대를 상징하는 인물이다.

빅토리아는 제국의 여왕이었으나 개인적으로는 결혼을 하고 아홉 아이를 둔 어머니였으며 남편의 이른 죽음으로 오랜 기간 과부의 삶을 살았다. 밖으로는 당당한 여왕의 이미지가 필요했지만 여성으로서는 복종과 희생의 미덕을 보여줘야 했다. 그리고 이 시기에 미술에서의 가장 큰 변화를 일으킨 사진이 발명되었다. 이제는 더 이상 화가가 초상화를 그리던 시대와 같은 완벽한 이미지를 만들어낼 수 없었다. 제국의 여왕이며, 과부이고, 어머니인 그녀는, 이 새로운 사진의 시대에 과연 자신을 어떻게 나타냈을까. 아니 더 정확하게 말하면, 어떻게

프란츠 크사퍼 빈테르할터, 「빅토리아 여왕의 가족」, 캔버스에 유채, 250.5×317.3cm, 1846년,
런던 왕실 컬렉션 소장

나타내야 했을까.

　이제 그녀의 이미지를 보자. 아직 사진이 보편화되기 전, 유화로 그
려진 가족 초상화로 시작한다. 빅토리아는 왕관을 쓰고 혼자 있는 모
습으로 자신을 표현한 경우가 매우 드물다. 여왕의 모습 중 가장 유명
한 작품은 가족 초상화로, 다섯 자녀를 낳았던 1846년의 모습이다. 빅
토리아와 앨버트는 화면 가운데 의자에 앉아 있다. 앨버트의 앉은키
가 약간 더 크지만 빅토리아가 화면의 중심에 있는 것처럼 느껴진다.

그녀가 흰 드레스 차림에 왕관을 쓰고, 감상자를 바라보고 있기 때문이다. 그녀는 새로 태어난 아기를 두 딸에게 맡겨놓고 장남의 어깨에 손을 얹음으로써 그가 왕위 계승자임을 암시하고 있다. 아이들의 자유로운 행동이나 실내 배경은 언뜻 일상의 광경 같지만 부부가 중심에 있고 계승자를 암시하는 모습은 이 초상화가 왕실의 공식적인 가족 초상화임을 나타낸다. 남편 앨버트는 양손을 부인과 아이들에게 살짝 뻗고 있지만 그의 시선은 아들에게 닿아 있어서 가부장적인 성향도 느낄 수 있다. 또한 여왕의 얼굴은 다소곳한 여성 이미지다. 후일의 사진과 비교하면 알 수 있듯이 그녀의 얼굴은 그리 여성적인 얼굴은 아니었으니, 아마 이 작품은 화가의 손으로 만들어진 마지막 초상화가 아닐까 싶다. 위엄 있는 제국의 여왕이며, 남편에겐 아름다운 부인이고, 아이들의 어머니인 세 역할을 세심하게 조정한 성공적인 공식 초상화라 할 수 있다. 이 작품의 화가 빈테르할터Franz Xaver Winterhalter, 1805~73의 전시회에는 이 왕실 초상화를 보려는 관람객이 10만 명 넘게 들었다고 한다. 빅토리아 또한 많은 초상화 중에서도 이 작품을 가장 선호하여 스케치로 따라 그리기도 했다.

이 작품보다 1년 앞서 그려져 대중에게 보급된 채색 석판화를 보면 당시 왕실이 대중에게 어떠한 이미지를 제공했는지 더 잘 알 수 있다. 다섯 아이들과 강아지까지 등장한 단란한 가정의 이상적인 모습이다. 빅토리아는 여왕이지만 화면 왼쪽의 보통 의자에 아기를 안고 앉아 있으며 남편 앨버트가 화면의 중앙에서 왕관이 새겨진 의자에 팔

「놀이하고 있는 왕실 가족」, 채색 석판화, 22.5×28.5cm, 1845년, 뉴헤이븐 예일센터 소장

을 얹고 서 있다. 놀이에 열중하는 아이들을 바라보고 있는 부부, 왕실 가족이지만 어디에도 권위적인 모습은 보이지 않는다. 행복한 중산층 가정의 모습이다. 그러나 이 가정의 모습에서 남녀 성 차이는 분명하게 드러난다. 의자 앞에 있는 맏아들의 장난감은 영국 국기인 유니언 잭, 그리고 영국의 부와 권력을 가능하게 한 범선이다. 반면 장녀는 꽃바구니를 들고 남동생을 바라보고 있다. 앞서 살핀 유화로 제작된 왕실 초상화와 이 판화는 당시의 대중이 어떠한 여왕을 원했는지, 왕실은 이에 어떻게 반응하고 이미지를 제공했는지 잘 보여주는 시각 정보라 할 수 있다.

1841년, 런던에 첫 사진관이 생긴 이후 왕실에서도 차츰 사진으로 왕실의 이미지를 나타내기 시작했다. 사진이라는 매체는 당연히 유화나 판화와 같이 화가의 손을 통해 원하는 대로 이미지를 만들 수 없었다. 하지만 그 대신 대량으로 인화해 대중에 보급할 수 있었다. 처음 공개한 사진도 여왕의 단독 사진이 아니고 가족사진이었다.

마치 가족 모두가 궁 밖으로 나들이를 나온 듯한 모습이다. 1857년 5월, 태어난 지 6주밖에 되지 않은 막내딸까지 사진에 동원되었다. 엄마는 무릎에 놓인 아기를 바라보고 있고 다른 아이들은 제각기 다른 곳을 바라보고 있어서 공식적인 사진이라기보다는 일상의 한 순간을 포착한 것 같다. 그러나 이 사진을 선택해 배포했다는 점을 떠올린다면, 이 장면이 그저 일상적인 순간이라고 말할 수는 없을 것이다. 왕실 가족을 중산층 가족의 일상과 별 차이가 없는 평범한 모습으로 나타

| L. 칼데지, 「오스본에서의 왕실 가족」, 1857년

내고자 한 의도성이 짐작되기 때문이다.

빅토리아는 빈테르할터의 가족 초상화에 그려진 바와는 달리 키가 150센티미터에 불과하고 표정도 다소 무뚝뚝한 편이었다고 한다. 많은 사진에서 빅토리아가 좌상을 택했으며 얼굴도 정면을 향하지 않은 데는 이유가 있었다. 그럼에도 불구하고 사진이라는 매체가 빅토리아 여왕에게는 더 유리했는지도 모른다. 사진에서 보여주는 그녀의 검소함, 다소 촌스러운 모습은 대중의 눈에 왕정의 전형적인 유형에서 벗어난 중산층의 모습으로 보일 수 있기 때문이다. 그럼 왜 여왕은 자신

을 평범한 가정의 부인처럼 나타내고 싶어했을까. 아니 왜 그렇게 나타내야 했을까? 여왕은 훗날 그녀의 큰딸에게 보낸 편지에서 "나는 언제나 내가 무엇을 하고 있는지 완전히 인식하고 있었다. 나는 언제나 나의 국민이 무엇을 원하는지, 무엇을 좋아하는지도 완전히 알고 있었다. 그것은 가정생활이고 단순함이었다"라고 말하고 있다.

여왕은 종래의 군주에 적합한 이미지보다 개인적이고 여성적인 기능을 연출해야 함을 알고 있었다. 국민은 빅토리아가 여왕이지만 한편으로는 여성의 모델이길 원했다. 영국사를 문화사적으로 연구하는 학자들은 제국 시대의 영국은 남성에게 가장 탐욕적인 남성성을 요구했으며, 남성은 그 피로를 평안한 가정에서 보상받고자 했다고 말한다. 당연히 여성에게는 '집안의 천사'와 같은 역할을 요구했다. 빅토리아 시대 남성의 미덕은 '용감함'이었던 반면 여성의 미덕은 '성실, 순종, 희생'이었다.

여왕으로서의 난점은 이 양면의 미덕을 모두 지녀야 한다는 것이었다. 여왕은 그녀 자신이 성性에 대해 금욕적인 가치가 지배하던 빅토리아 여왕 시대, 즉 빅토리안 이데올로기 속에서 여성의 모범이 되어야 함을 잘 알고 있었다. 그녀는 대중이 원하는 이미지를 자기 모습으로 만들어나가고 또 그러한 이미지를 배포했으니, 빅토리아는 이미지의 생산자이면서 모든 여성상을 만들어가는 주체이기도 했다. 아이러니하게도 이 여성적 미덕이 탐욕적인 제국의 상징인 빅토리아 여왕의 권위의 근원이었다. 그녀는 보통의 부인처럼 행동하고 표현함으로

씨 여왕으로서의 인기를 유지했다. 그러나 아홉 자녀를 낳은 실제의 빅토리아는 임신, 출산, 수유가 반복된 삶을 거의 혐오했으며, 심지어 막내딸 베아트리체에게는 결혼을 권하지 않았다고 한다.

1861년 빅토리아 여왕에게 갑작스런 불행이 닥쳤다. 큰아들의 기숙학교에 방문하고 돌아오는 길, 남편 앨버트 공이 갑작스레 열병을 앓기 시작했으며 한 달 후 사망하게 된다. 많은 기록에 의하면 여왕이 남편을 사랑하는 마음이 더 컸다고 한다. 열여덟에 즉위한 후 주로 수상에게 정치를 배우던 여왕은 스물한 살에 결혼한 이후 남편에게 많이 의존했다. 독일계 출신인 앨버트는 정치에 크게 관여하지 않았지만, 1851년 만국산업박람회 개최를 성공적으로 이끄는 등 왕실에 훌륭한 기여를 했다고 평가받는다. 가정적인 왕실의 이미지 메이킹도 대부분 앨버트의 의견에 따른 것이었다고 한다.

앨버트 공이 크리스마스 트리를 도입하고 찰스 디킨스가 소설을 통해 크리스마스 만찬을 대중화하고 크리스마스를 가족적인 축제로 부상시킨 것도 이 시기였다. 빅토리아와 앨버트는 21년간의 결혼생활 동안 아홉 명의 자녀를 두었으니 그들의 사랑을 짐작할 만하다. 앨버트의 사망 이후 여왕은 공적인 행사에 나타나지 않았다. 2년 후인 1863년 10월 남편의 초상 조각 개막식에 참석한 게 앨버트 공 사후 여왕의 첫 외부 행사였다. 미망인 이미지로서 말이다.

사진이 이미 일반화되어 있던 1860년대 영국에서는 작은 크기의 명함판carte de visite 수집이 유행이었다. 앨버트 사망 후 한 사진가는 앨

「국가가 (앨버트의) 상실을 애도하다」, 8.5×5.5cm, 1862년, 글래스고 대학 도서관 소장

버트의 사진을 7만 장이나 팔았다고 한다. 왕실에서도 공식적인 애도의 사진을 내놓았다. 이 사진의 크기는 세로 8.5센티미터, 가로 5.5센티미터에 불과하나 많은 상징을 담고 있다. 여왕은 검은 상복을 입고 시선을 아래로 향한 채 비스듬히 앉아 슬픔에 잠겨 있다. 그녀의 머리 위 벽에는 죽은 남편의 초상화가 걸려 있고, 커튼 왼쪽으로는 그들의 거처였던 윈저 성이 보인다. 가장자리에는 아홉 자녀의 사진이 둘러져 있는데, 그중 계승자 맏아들이 상단 중앙에 위치하고 있으며 그 위에 왕관과 가문의 문장이 있다. 그리고 아래엔 '국가가 (앨버트의) 상실을 애도하다(A Nation mourns the loss)'라는 제목을 붙였다.

빅토리아는 1901년에 사망했으니 남편의 사망 후 40년을 더 살았다. 그런데 놀랍게도 이 40년간 사진 속 빅토리아의 모습은 거의 검은 상복을 입은 채다. 그리고 거의 언제나 남편의 사진이나 초상 조각과 함께 있다. 세 자녀와 함께 있는 가족 초상 사진에는 앨버트의 대리석 초상 조각이 그들 앞에 우뚝 서 있으며 빅토리아는 앨버트의 사진을 무릎에 놓고 바라보기까지 하고 있다. 순백의 대리석으로 만든 앨버트의 초상은 죽은 자에 대한 기념을 넘어 도덕적 영웅을 기리는 듯한 느낌마저 준다.

일반적인 애도 기간은 2년이었으나 빅토리아는 3년이 넘도록 국가 행사에 모습을 드러내지 않았다. 여왕의 조각상에 흰 천을 씌운 풍자화가 등장하고, '영국이 어디에 있느냐'는 불만의 여론이 확산되고, 퇴위까지도 거론되었다. 그러나 여왕은 여전히 대중 앞에 나타나지 않

W. 밤브리지, 「앨버트 초상 조각 앞에 있는 세 자녀와 빅토리아 여왕」, 1862년 3월,
영국 왕실 컬렉션 소장

왔다. 그 대신 자신의 일기를 출판했다. 호프 경 Sir Hope의 권유에 의한 결정이었다. 결혼 후부터 1847년까지의 일기, 『하일랜드에서의 우리의 초기 삶The early years of our life in the Highlands』과 1848년부터 앨버트가 사망한 시기까지의 개인 일기를 부분 발췌한 책, 『하일랜드에서의 우리 삶의 일기, 1848년에서 1861년까지 Leaves from Journal of our life in the Highlands from 1848 to 1861』이다. 1867년과 1868년에 연이어 출판된 이 책들은 나오자마자 2만 부가 팔렸으며 그후에도 스테디셀러로 자리잡았다. 당시 언론은 "거의 수도원 같은 여왕의 은거를 누가 탓하겠는가. 그녀의 슬픔보다 더한 것이 어디 있겠는가. 어느 미망인이 이 놀라운 책에 담긴 것보다 더 아름다운 추억을 가질 수 있겠는가"라고 호응했다. 국민들은 여왕의 아름다운 추억과 현재의 슬픔을 자신들의 삶인 양 애석해하고 공감했으니 빅토리아의 인기는 다시 치솟았다. 이제 그녀의 부재를 불평하는 사람은 없었다. 오히려 부재가 권력의 형태로 변했다. 그 어느 장관도 여왕의 의견에 반대할 수 없었기 때문이다.

여왕은 남편의 서거 후부터 1882년까지 남편을 잃은 그녀의 슬픔을 기록한 일기를 담은, 세 번째 책 『하일랜드에서의 남은 나날의 일기, 1862년에서 1882년까지 More Leaves from the journal of a life in the Highland, from 1862 to 1882』를 1884년에 출판했다. 이번에도 당시 베스트셀러를 훨씬 뛰어넘는 부수가 팔렸다. 신문에는 "이 일기를 쓴 사람은 여왕이 아니었다. 평범한 부인이었다" "개인적인 시각으로 쓴 영국 중상류 사회의 모범적인 가정을 보게 된다"라는 평이 실렸다. 여왕은 대중 앞에 잘 나타

나지 않았으나 오히려 부재로써 존재감을 굳건히 지키며 자신을 중산층 가정의 모델로 각인하는 데 성공했다. 자신의 생각과 감정을 담은 일기는 개인과 정치 사이의 경계를 초월해 강력한 정치언어가 되었다.

이즈음의 사진들에서도 여왕은 검은 상복 차림에 남편의 사진을 벽에 걸어놓고 자녀들과 침통한 표정으로 앉아 있다. 일기의 출판과 애도의 사진들은 서로 같은 역할, 아니 시너지 효과를 내고 있다. 일기는 글을 통해, 사진은 시각 이미지를 통해 애도 속에 있는 우울한 미망인으로서 여왕의 이미지를 내보인다. 대중은 그러한 여왕의 모습을 동정하고 여왕을 자신들과 크게 다를 바 없는 중산층 부인처럼 여기며 호응했다.

19세기 말 대중에 가장 많이 알려진 여왕의 초상은 1897년, 그녀의 즉위 60주년을 기념하는 다이아몬드 주빌리 ^{Diamond Jubilee} 의 기념사진이다. 이 사진은 노년의 여왕을 상기시키는 대표적인 초상이 되었다. 여왕의 60주년 기념행사 때는 물론, 1901년 여왕의 서거 때에도 사용한 사진이기 때문이다. 물론 수만 명의 조문객이 기억하는 사진이 되었다. 여왕은 검은 바탕에 흰 레이스가 달린 옷, 머리에는 같은 레이스의 베일을 쓴, 흑백이지만 화려하면서도 고상한 의상을 입고 있다. 머리에는 아주 작은 왕관을 쓰고 손에 부채를 들고 있는 기품 있는 좌상이다. 이 사진은 원래 이보다 서너해 전에 있었던 아들 요크 공작의 결혼식 기념으로 찍은 것을 즉위 60주년 기념사진으로 다시 사용한 것

W. & D. 도니, 「즉위 60주년의 빅토리아 여왕」,
1893년 7월의 사진을 1897년 즉위 60년 기념사진으로 재사용함

이라 한다. 그러나 아들의 결혼과 즉위 60주년이라는 기쁜 날의 이미지는 레이스와 보석에서 느껴질 뿐, 여왕의 표정은 회한에 잠긴 미망인의 이미지 그대로다. 이미지 정치를 누구보다 잘 알고 있었던 여왕은 이 사진의 초상권을 해제하여 누구나, 어디에나 쓸 수 있게 했다. 그 결과 이 사진은 다양한 포맷으로 변형돼 사용되었다. 사진뿐만 아니라, 접시 장식, 타월, 초콜릿 상자, 화장품 케이스 등에 실린 여왕의 이미지는 그녀가 19세기 말의 아이콘임을 증명한다.

빅토리아 여왕은 남편 사후 무려 40년에 걸쳐 애도 속의 과부 이미지로 자신을 나타냈다. 지금의 눈으로 보면 사실일 수 없다는 생각이 든다. 여왕으로서 40년 동안 죽은 남편의 생각에서 벗어나지 못할 수도 없거니와 그녀는 중산층도 아니었기 때문이다. 게다가 정치에서 완전히 물러나 있지도 않았다. 이 기간 빅토리아는 수에즈운하의 경영권 획득에 적극 개입하고(1869), 인도의 여황제가 되고(1876), 홍콩의 통치권을 접수하는(1898) 등 제국의 정치에 적극적이었다. 1880년대 식민지 정책이 다소 누그러지자 당시 수상 글래드스톤Gladstone에게 "미쳤다. 비애국적이다"라고 다그치기도 했다. 그리고 1897년, 즉위 60주년 행사에서는 제국 곳곳에서 온 하얗고 까만 피부의 식민지 대표들에게서 충성과 복종의 인사를 받았다. 어머니 같은 여성 이미지로 말이다.

여왕은 자신의 이중성을 잘 인식하고 있었다. 1852년 2월의 일기에서 "우리 여성은 지배하도록 만들어지지 않았다. 만약 우리가 좋은 여

성이라면 우리는 이런 남성적인 일을 싫어해야 한다. 그러나 그런 일에 관심을 가져야 할 때도 있다. (……) 내가 그렇다. 그것도 아주 치열하게 (해야 할 때도 있다)"라고 밝혔듯이. 그녀는 왕실이 만든 중산층 가정의 모습, 애도 속에 있는 미망인의 모습이 이 이중성을 중화하는 픽션임을 인식하고 있었을 것이다.

빅토리아는 대중 앞에 모습을 드러내지 않는 자신의 특이한 행동을 해명하기 위해, 일기와 사진 같은 매체를 사용했다. 일기는 삶의 기록이요, 사진은 사실의 기록이니 이 둘로 본래의 자신을 증명하고자 했다. 그러나 엄밀히 바라보면 과거의 일기를 통해 현재의 이미지를 만들고, 사실이라고 증명하는 사진 매체를 통해 픽션을 만들었다고 할 수 있다. 여왕은 스스로 공적인 삶에서 은퇴해 앨버트라는 한 남자의 미망인으로 자신을 판타지화한 것이다.

여왕은 애도하는 여인이라는 이미지를 통해 정치 이슈를 숨기고, 자신의 삶 또한 숨긴 셈이다. 개인의 이미지 속에 다른 많은 것을 담아버리고 감추었다고 할 수 있다. 그리고 그 감춤은 단순히 정치를 감춘 것을 넘어 제국주의의 야욕을 숨기고 중화한 것으로 읽을 수 있다. 19세기 중 64년에 걸친 재위 기간 동안 이미지 관리를 잘한 여왕이었다. 빅토리아는 그러나 한 여성의 삶으로 보면 자주적인 삶을 살지는 못한 듯하다. 그런 여왕을 보면서, 19세기 소설 속의 여주인공들이 떠올랐다. 선풍적인 인기를 누린 『제인 에어』는 낮은 신분의 여성으로 자아실현을 위해 애쓴 여성의 자의식을 보여주었고, 『인형의 집』의 노

라는 "아내이며 어머니이기 이전에 한 사람의 인간으로 살겠다"며 집을 나왔다. 토머스 하디는 『테스』에서 여성에 대한 편협한 인습이 여성의 삶을 어떻게 나락으로 떨어뜨리는지 고발했고, 플로베르는 『보바리 부인』을 통해 과감하게 욕망을 따름으로써 불행하게 삶을 마감하는 여성의 인생을 보여주었다. 반대로 모파상의 『여자의 일생』은 인습에 따라 살다가 불행해지는 여성의 삶을 그렸다. 이제는 모두 고전이 된 멜로드라마지만 당대에는 대단한 환호와 비난을 동시에 받은 여성들의 이야기이자, 여성이 감수해야 하는 인습에 대한 개혁의 목소리였다. 아이러니하게도 여왕은 이 인습적 이데올로기의 생산자였으며 자신 또한 비운의 미망인으로 이미지화하고 있다.

영국의 19세기 문학을 좀더 자세히 들여다보니 바로 이 문제를 주제로 삼은 소설들도 유행했음을 알 수 있다. 우리에겐 잘 알려져 있지 않으나 조지 엘리엇이라는 필명을 쓴 여성 작가는 그의 자전적 소설 『플로스 강가의 물방앗간』에서, '가정은 가부장적 사회 속의 유토피아'여야 했으며 여자에게 '집안의 천사'이기를 강요했다고 말한다. 그러나 가정이 빅토리아 시대의 여성에게 정서적 충족의 장소로 내세워짐에도 불구하고 여성 스스로의 삶의 가능성을 막고 있다는 이율배반을 폭로했다. 19세기 유럽의 제국주의는 그 자체로 모순을 갖고 있다. 국내에서는 자유, 평등을 표방하면서 대외적으로는 다른 나라의 주권을 빼앗은 모순, 남성적 지배원리를 행사하는 제국의 정치논리에 여성에게는 복종의 미덕을 강조하는 모순의 시대였다. 그리고 여왕은

이 모순을 한몸에 지니고 있었다.

빅토리아 여왕은 모범적인 여성 이미지를 내면화하고 이를 생산하고 그로 인해 대중적 인기를 유지했지만, 아이러니하게도 이는 남성적 사회가 요구하던 이데올로기다. 그녀는 19세기 대영제국의 여왕이었으며 문화의 아이콘이었으나 결국 여성으로서 이룬 것은 없어 보인다. 남성적이고 보수적인 사회에서 여성의 역할을 스스로 맡아 하고, 결국 그 굴레에서 벗어나지 못함으로써 자신의 주체성을 갖지 못했기 때문이다.

도로시 윌딩의 사진을 비어트리스 존슨이 채색, 「엘리자베스 2세」,
브로마이드 프린트, 31.6×24.8cm, 1952년, 런던 국립초상화박물관 소장

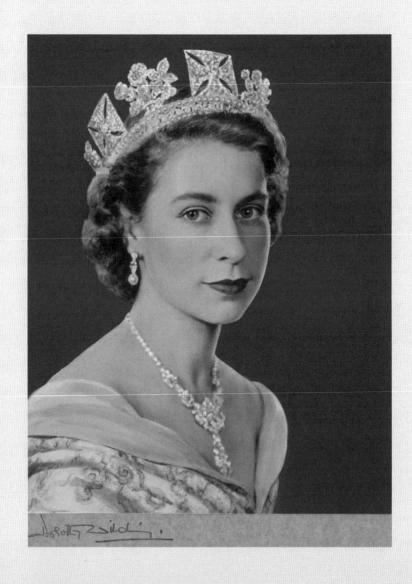

예술의 시대, 엘리자베스 2세

엘리자베스 2세^{Queen Elizabeth II, 1926~} 는 고조할머니인 빅토리아 여왕보다 107년 후에 태어났다. 빅토리아 여왕은 1837년부터 1901년까지 64년간 재위했고, 엘리자베스 2세는 1952년에 여왕이 되어 2016년 여왕의 90세 생일까지 64년간 재위하고 있으니 두 여왕의 이미지는 19세기와 20세기의 변화를 보여준다. 빅토리아 시대에 이룬 대영제국은 제2차 세계대전 후 전 세계의 식민지들을 하나씩 내놓아야 했으며, 성실, 인내, 순종 등 빅토리아 시대의 도덕은 더 이상 미덕이 되지 못했다. 엘리자베스 2세의 영국은 모든 면에서 빅토리아 시대를 해체하는 시대다.

미술에서의 가장 큰 변화는 주문자의 권력보다 예술이 우위를 차지하는 시대가 되었다는 점이다. 이제 초상화는 더 이상 왕이 주문하고,

돈을 내고, 화가는 그의 요구를 충족시켜주고 그 결실인 그림이 궁 안에 걸려 있으며, 궁에 오는 사람들이 우러러 보는 초상화가 아니다. 또한 이 시대는 빅토리아 시대처럼 대중이 원하는 중산층의 이미지를 제공하는 위선도 통하지 않게 되었다. 초상화까지도 화가가 선택하고, 자신의 메시지를 전달하기 위해 제작하며, 예술품 수집가가 구매하고, 갤러리에서 예술 애호가가 감상하는 예술품이 되었다. 당연히 여왕의 초상이 비난의 도구로까지 사용되기에 이르렀다. 그리고 이를 금지하면 오히려 더 비난받는 시대가 되었다.

1952년 2월 엘리자베스 2세 여왕 즉위가 선포되고, 1953년 6월 대관식이 이루어졌다. 대관식 TV 중계는 영국에서만 2700만에 달하는 시청자가 보았다고 한다. 동영상의 시대가 되었으나 공식 이미지는 여전히 한 장의 사진이었다.

사진작가 도로시 윌딩Dorothy Wilding, 1893~1976이 찍고 비어트리스 존슨Beatrice Johnson, 1906~2000이 손으로 채색한 여왕의 공식 사진에서 보듯이 새 여왕은 젊고 아름다웠다. '아름다운 푸른 눈'을 지녔으며 '경험은 없지만 맑고 순수'하여 할리우드 배우 못지않은 인기를 누렸다. 이 사진을 위해 여왕은 쉰아홉 번 포즈를 취했다고 한다. 만족할 만한 결과를 얻은 이 사진은 인화되어 전 세계의 대사관에 송부되고 대사관 벽 한가운데 걸려 영국의 상징이 되었다. 그리고 영국 지폐와 우표의 도안이 되며 수백만, 아니 수억의 세계 인구에게 알려졌다.

그러나 1960~70년대의 상황은 달랐다. 불황과 실업이 장기화되

제이미 라이드, 「여왕 폐하 만세!」, 판화, 70×99cm, 1977년, 빅토리아 앤드 앨버트 박물관 소장

고 전 세계적으로 전통의 거부, 권위에 대한 저항이 확산되었다. 그 상징인 비틀스의 인기가 끝없이 치솟고, 히피 문화가 유행한 시대였다. 당연히 전통의 상징인 왕실에 대한 거부, 기득권층에 대한 비난도 쏟아졌다. 펑크록 그룹 섹스피스톨스 Sex Pistols 는 「여왕 폐하 만세! God save the Queen!」라는 노래에서 여왕을 "파시스트 왕정 regime fascist"이라고 비난해 물의를 일으켰다. 그리고 그들의 싱글앨범 레코드 재킷 디자인에서는 영국과 왕실에 대한 공격의 수위를 한층 더 높였다.

재킷 디자인은 제이미 라이드 Jamie Reid, 1952~ 의 작품이다. 유니언잭 한 가운데 놓은 여왕 이미지에 눈을 가리고 입을 막았다. 그리고 이 이미

지를 홍보 포스터로 사용했다. 거의 시각 테러요, 반체제적인 행위라 할 수 있었으니 당시 BBC에서는 이 노래가 삽입된 방송을 금지하기에 이르렀다. 그러나 몇 년 후 국립박물관인 빅토리아 앤드 앨버트는 이 포스터를 예술품으로 구입했다. 자의든 타의든, 어쩔 수 없는 수용이든, 이를 예술품으로 존중하는 태도가 영국을 지탱하는 힘이 아닐까 생각된다.

1980년대 초반, 길버트 Gilbert, 1943~ 와 조지 George, 1942~ 는 여왕을 소재로 두 점의 작품을 발표했다. 그중 하나인 「대관식 십자가」를 보자. 여왕의 대관식 사진 13장과 대관식이 열린 웨스트민스터 사원의 고딕식 천장 사진 36장을 패널에 붙인 콜라주 작품이다. 설명만 들으면 여왕

길버트와 조지, 「대관식 십자가」, 종이를 붙인 패널에 49장의 엽서 콜라주, 133.3×99.7cm, 1981년, 런던 테이트 갤러리 소장

의 영광을 기리는 듯하지만 여왕의 사진 구성이 십자가 형태이니 대관식을 십자가에 매달아놓은 것이나 다름없다. 작품이 제작된 1981년은 여왕 즉위 30주년 조금 전이었으니 축하를 비꼬아 독설을 내지른 격이다. 이 작품 또한 테이트 갤러리에서 구입했다. 영국은 일찌감치 비판을 받아들이고 예술의 자율을 인정함으로써 예술 강대국이 된 듯하다.

유명인에 관심이 높은 앤디 워홀이 여왕의 이미지를 다루지 않았을 리 없다. 작가는 그의 다른 실크스크린 작품에서와 같이 「영국의 여왕 엘리자베스 2세」에서도 기존의 사진 이미지를 이용했다. 여왕의 즉위 30주년 사진을 사용해 색깔만 달리한 네 점의 연작으로 말이다. 같은 이미지에 색만 바꾸어 반복한 이미지, 세부가 단순화되고 원색으로 평면화된 이미지는 너무 추상화되어 있어서, 그가 여왕인지는 알 수 있어도 여왕에 대한 아무런 느낌도 받을 수 없다. 대량생산된 정형화된 얼굴, 표면성, 배우같이 매력적이지만 실체가 없는 듯한 인공성, 무례한 것도 아니고 그렇다고 존경하는 것도 아닌 중성화, 어찌 보면 여왕의 모든 인간성이 매체에 덮인 듯한 이미지다. 그러니까 이 작품의 주인공은 여왕이어도 되고 다른 배우여도 되는, 몰개성화된 여왕이다. 여왕을 위한 초상화가 아니라 작가의 작품을 위한 여왕의 이미지다.

1981년 7월 찰스 왕세자와 다이애나가 결혼했다. 언론에서는 이 세기의 결혼 광경을 적어도 7억 5000만 명이 TV로 보았을 것이라고 추정한다. 다이애나의 자태는 배우 못지않았으며 이제 세계의 관심은

여왕에게서 점차 왕세자비에게로 옮겨갔다. 그러나 왕실에게 1990년 대는 시련의 시기였다. 왕세자 부부의 불화설이 새어나오기 시작했으며, 여왕의 둘째 아들인 앤드류 왕자가 별거를 사실화하고, 딸 앤 공주가 이혼했다. 별거에 들어간 다이애나 왕세자비는 자신의 결혼생활은 신혼 초부터 찰스의 옛 애인과 함께한 세 사람의 관계였다고 밝혔다. 그리고 왕실의 보수적인 여성관을 폭로했다. 이제 왕실은 빅토리아 여왕이 그토록 노력(?)해 내보인 좋은 가정의 모델이 될 수 없었다.

소설보다 더 소설 같은 스캔들의 정점은 이혼한 다이애나가 1997년, 새 애인과 자동차 사고로 사망한 사건이었다. 순종과 인내의 빅토리아 시대 미덕을 거부한 이들은 왕실 가족들 당사자만이 아니었다. 세계의 여론이 개인의 욕망에 충실한 다이애나 편이었다. 다이애나에게 바치는 헌화가 버킹엄 궁 앞에 쌓이고 애도의 인파가 며칠이나 계속되어도 나타나지 않는 보수적인 여왕을 비난했다. 아마 여왕에게는 이 며칠이 영연방 국가 하나를 잃는 것보다 더 괴로웠을 것이다. 왕실의 권위가 실추되고, 전통의 상징인 왕실의 존립과 미래가 불안해졌다. 세계 이목의 중심이 되었던 두 사람은 단순히 여왕과 왕세자비라는 두 여인의 관계가 아니라, 인내와 순종의 미덕과 이에서 벗어나 여성 개인의 삶의 가치를 찾으려는 여성관의 차이를 드러냈다. 더 나아가 보수와 개혁, 전통과 혁신을 의미하게 되었다.

한국의 작가 김동유[1965~]는 둘의 관계를 「엘리자베스 vs. 다이애나」라는 작품으로 나타냈다. 언뜻 환하게 웃고 있는 여왕의 모습이 보인

김동유, 「엘리자베스 vs. 다이애나」, 캔버스에 유채, 227.3×181.8cm, 2007년

다. 그러나 자세히 들여다보면 여왕의 이미지는 1106개나 되는 다이애나의 얼굴로 이루어져 있다. 실제로 이제는 다이애나를 거론하지 않고는 엘리자베스 2세를 말할 수 없게 되었다. 다이애나는 떼어내려 해도 언제나 따라다니는 여왕의 그림자가 되었다. 이 이중 초상화는 들여다보면 볼수록 더 자세하게 보고 싶다. 이는 단순히 '어떻게 그린 것일까'라는 호기심을 넘어 둘의 밀착된 관계 때문일 것이다. 작가가 엘리자베스 2세를 그림의 주제로 생각하는 순간, 다이애나가 머리에 떠올랐다는 사실이 이를 증명한다. 평생의 반려자인 남편 필립 공Prince Philip도 아니요, 평생 여왕을 애태우게 한 아들 찰스 왕세자도 아닌, 죽은 며느리 다이애나가 떠오르다니.

루치안 프로이트$^{Lucien\ Freud,\ 1922~2011}$도 여왕을 그렸다. 그것 자체가 사건이다. 지그문트 프로이트의 손자답게 인간의 내면을 후벼파듯 해부하며 자신의 자화상까지도 성기를 다 드러낸 늙은 몸으로 그리는 그가 아닌가. 전통적인 유화 매체로 인물화를 그린 화가, 루치안 프로이트는 언제나 자기 주변의 사람, 자기가 잘 알고 있는 사람들을 그려왔다. 대상을 미화하기는커녕 치부를 드러내놓고야 마는 그가 과연 여왕을 어떤 모습으로 그릴 것인가? 상상하기 어렵다.

그가 그린 여왕의 초상화는 높이가 23.5센티미터밖에 되지 않는 작은 크기다. 인물을 작게 그림으로써 자신의 부담도 줄이고 여왕이 앉아 있는 시간도 줄이지 않았을까 짐작된다. 그마저도 처음엔 높이 20센티미터의 캔버스로 시작했으나 도중에 왕관을 써달라고 부탁하고

왕관을 그리기 위해 위로 3.5센티미터를 늘린 거라고 한다. 그래도 프로이트가 여왕을 대하는 매너는 다른 대상을 그릴 때와는 달랐다. 루치안 프로이트의 친구 화가 데이비드 호크니는 자기를 그리던 프로이트에 대해 "피 튀긴 앞치마를 입고 있는 푸줏간 백정" 같았고, "그의 작업실은 몇 개월간 청소 안 한 지저분한 쓰레기장" 같았다고 기억한다. 그에 비하면 양복을 입고, 윈저 성을 방문해 여왕을 그리고 있는 프로이트의 모습은 예의를 다 한 신사에 속한다. 이 초상의 제작은 왕

실에서 먼저 요청했다. 남편 필립 공은 반대했다고 한다. 여왕의 모습을 어떻게 그려놓을지 결과가 염려스러웠을 것이다. 여왕은 원했으며 사진을 보고 그려도 좋다고 허락했다 한다. 그러나 프로이트는 직접 보아야 그릴 수 있다고 답했다.

프로이트의 조수 데이비드 도슨David Dawson, 1982~ 이 찍은 사진에서, 여왕을 그리고 있는 화가가 대상을 바라보지 않고 자기 팔레트를 바라보고 있으니 이 또한 흥미로운 순간이다. 대상의 겉모습을 보기보다 대상을 생각하는 시간이 더 많았음을 추측할 수 있기 때문이다. 그 결과 여왕의 초상화는 실제의 여왕과는 다소 다른 모습이다. 사진 속의 여왕은 자애로운 미소를 짓고 있는 할머니 같은 인상인 데 반해 초상화 속의 여왕은 훨씬 복잡한 심리를 드러내고 있다. 눈꺼풀을 아래로 내린 표정은 수긍, 체념, 포기 등을 드러내는 듯하지만 위로 추어올린 눈썹과 꼭 다문 입에서는 오히려 당당함, 단호함의 의지를 읽을 수 있다. 사진 속의 실제 얼굴은 그 순간의 단순한 표정을 짓고 있지만 초상화의 얼굴은 그녀가 겪은 영욕의 일생을 보여주는 듯하다. 닮긴 했으나 아마 왕관이 없었다면 그녀가 엘리자베스 여왕인지 금방 알아보지 못했을 수도 있다. 그러나 프로이트가 왕관을 써달라고 부탁한 것은 왕관 없이 그녀를 알아보기 어려워서가 아니라 아마도 여왕이라는 직위를 빼놓고는 그녀의 삶을 나타낼 수 없기 때문이었는지도 모른다.

예상하듯이 이 작품이 발표된 후 대중은 극과 극의 반응을 보였다.

어떤 이는 "가장 훌륭한 현대의 초상화"라 하고, 어떤 이는 여왕을 졸 렬하게 나타냈으니 화가를 "높은 탑에 가두어야 한다"고 비난했다. 텔 레그래프 지는 프로이트가 "의무에 대한 여왕의 강한 의지"를 간파했 다고 했고, 타임 지는 "고통스럽고, 용감하고, 진솔하고, 인내하고, 그 리고 무엇보다 통찰력 있는" 여왕의 모습을 그렸다고 평했다. 여왕을 아름답게 그리지 않은 것이 여왕에게 손해일까? 그렇지 않다. 오히려 만들어진 여왕 이미지를 벗어나 20세기 영국과 세계의 변화를 견뎌 낸 한 인간으로서의 실제 여왕을 회복시켰다고 할 수 있다. 여왕의 지 위를 나타낸 것은 왕관뿐, 어디 하나 여왕을 미화한 곳이 없다. 그러나 그녀가 있다.

프로이트는 이 초상화를 그려주고 돈을 받지 않았다. 아마 부담을 갖지 않기 위해서일 것이다. 화가가 여왕의 초상화를 수락하고, 또 여 왕이 루치안 프로이트의 작품세계를 알면서도 응했음은 둘이 모두 나 이가 많고, 이 세상과 인간을 너무 잘 알아서, 이제는 그 무엇에도 연 연하지 않을 수 있기 때문이었는지도 모른다. 여왕은 현대 초상화를 받아들임으로써 열린 예술관을 보여줬으며, 프로이트는 여왕이라는 상대로부터 자유로운 화가가 되었다. 아마 예술이 정치로부터 자유로 워진 20세기의 결실일 것이다.

2016년 4월 21일, 영국 왕실은 여왕의 90세 생일을 기념해 새로운 공식 사진을 공개했다. 4대에 이르는 직계가족의 온화한 분위기를 연 출하고 있지만 사실은 여왕의 계승자 순위를 공식화하는 초상이다.

엘리자베스 2세 여왕의 90세 생일을 맞아 공개된 기념사진. 여왕과 왕위 계승 1순위인 찰스 왕세자(왼쪽), 2순위 윌리엄 왕세손(오른쪽), 3순위 조지 왕자 등 4대의 모습이 담겼다.

환한 웃음과 명랑한 분위기 속에는 전통적인 초상화 연출 방법이 완벽하게 적용되었다. 친근한 느낌 속에 의도를 숨겨놓는 방법이다. 여왕의 연한 하늘색 옷부터 윌리엄 왕세손의 짙은 감청색 옷까지, 네 명이 입고 있는 푸른색 계열의 옷은 신뢰감을 주며, 바닥의 붉은 양탄자는 푸른색 옷들이 무겁게 느껴지지 않도록 대비해주는 역할을 한다. 그리고 버킹엄 궁의 황금색 벽면 장식은 이 인물들이 왕실 가족임을 분명히 한다.

여왕은 남편 필립 공, 찰스 왕세자의 부인, 윌리엄의 부인 케이트 미들턴 왕세손비 등 20명이 넘는 대가족을 이루고 있지만 이 사진에서는 계승자 1, 2, 3순위의 직계만을 택함으로써 계승 순위를 미리 공식화하고 전 세계에 알리고 있다. 나는 공개된 사진을 보자 아들과 함께 있는 페데리코 다 몬테펠트로의 초상화(35쪽)가 떠올랐다. 그보다 500여 년 후의 이 사진도 아들을 계승자로 각인시키고자 하는 같은 의도로 읽힌다.

캐머런 영국 총리는 의회에서 "여왕은 놀라운 시기를 살아왔"으며 문화와 정치에 변동이 있음에도 불구하고 "여왕만은 변함없이 우리에게, 또 영연방 국가들에, 더 나아가선 세계에 힘의 반석이 되어주었다"라고 말했다. 그러나 영국의 입장에서는 반석이겠으나 전 지구인의 입장에서 보면 시대착오적인 발언이다. 제2차 세계대전 이후 이제는 거의 모든 국가가 자주 민주 국가체제를 이루고 있지만 여전히 영국 여왕은 캐나다, 오스트레일리아, 뉴질랜드 등의 여왕이며 영연방의 수장이다. 실권은 없는 상징일 뿐이라고 하지만, 더 이상 상징을 필요로 하지 않는 시대인데 여왕은 여전히 영국의 상징이며 남의 나라의 상징적 여왕까지 겸하고 있다.

가족관계에서도 시대착오적이다. 첫째 아들 계승은 가부장적인 체계의 소산이 아닌가. 이미 가족 중심, 남녀평등이 일반화된 세상에서 첫째 아들 계승의 3대를 미리 공식화하는 모습이 낯설게 느껴지는 것은 과민한 반응일까. 아직 세 돌도 안 된 증손자까지 무난히 계승되길

바라는 여왕의 희망이 숨어 있는 것은 아닌지 모르겠다. 빠르고 변화무쌍한, 앞으로 어떻게 변할지 누구도 알 수 없는 이 세상 속에서 말이다.

7

그림,
이상을 펼치다

렝부르 형제, 「베리 공의 가장 호화로운 기도서」,
양피지에 채색, 각각 22.5×13.6cm, 1412~16년경, 샹티이 콩데 박물관 소장

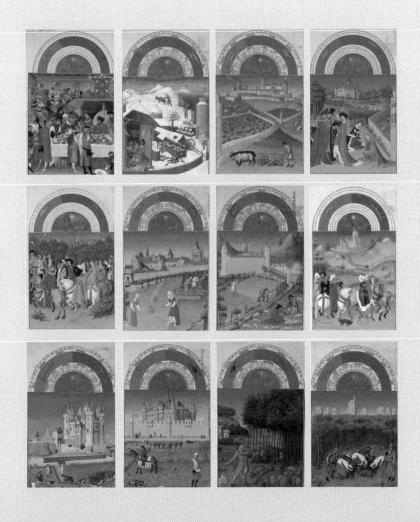

가장 호화로운 계절의 기도서

인쇄술이 발달하기 전에 책은 엄청나게 비싼 보물이었다. 양이나 소의 가죽을 얇게 펴 가공하고 그 위에 손으로 글을 쓰고 삽화를 그렸기 때문이다. 「베리 공의 가장 호화로운 기도서」는 보물 중에서도 가장 값비싼 보물이다. 세로 22.5센티미터, 가로 13.6센티미터밖에 되지 않는 작은 기도서이지만 거기 담긴 많은 내용과 아름다운 삽화들이 아주 매혹적이다. 기도서에는 각 달에 해당하는 성인의 축일과 기도문이 적혀 있고, 각 달을 나타낸 그림의 윗부분엔 그달의 점성술이, 아랫부분엔 그달을 대표하는 행사 장면들이 그려져 있다.

5월의 이미지를 보자. 해마다 5월 1일이 되면 숲에 놀러가던 전통적인 행사 장면이다. 젊은 귀족 남녀가 멀리 보이는 베리 공의 파리 저택인 네슬 호텔 ^{Hôtel de Nesle}에서 나와 숲에 다다랐다. 연두색의 긴 드

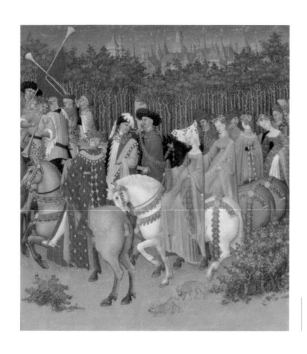

레스에 흰 머리장식을 하고 흰 말에 타고 있는 중앙의 여인은 베리 공
의 딸인 마리 드 베리Marie de Berry이고 검은색과 흰색, 붉은색으로 조합
된 튜닉을 입고 등을 돌려 그녀를 바라보는 젊은이는 그녀의 남편인
부르봉 공작duc de Bourbon, 장 1세Jean 1er, 1381~1434이다. 계절의 여왕 5월을
맞아 귀족들이 숲에 나와 푸른 나뭇가지를 꺾어 머리와 목에 두르고
봄을 즐긴다. 이들이 입은 아름다운 옷의 묘사는 귀족적인 궁정 양식
을 한껏 뽐내고 있다.

9월은 포도 수확의 달이다. 위에는 베리 공이 소유했던 소뮈르Saumur

「베리 공의 가장 호화로운 기도서」 중 9월

소뮈르 성의 실제 모습

「베리 공의 가장 호화로운 기도서」 9월 중 농부의 모습

성이 아름답게 빛나고 성밖의 넓은 포도밭에서는 농부들이 포도를 수확하고 있다. 포도를 따고, 마차에 싣고, 수확물을 실은 마차는 성으로 향한다. 허리 굽혀 일하고 게걸스럽게 먹고 있는 농부는 거칠고 저속하게 묘사되어, 5월에서 본 품위 있는 귀족들의 묘사와 크게 대조된다. 농부는 실제보다 더 천하게 그린 반면 성은 실제보다 훨씬 아름답게 묘사하고 있다. 실제 소뮈르 성과 비교해볼 때 그림 속의 새하얀 성은 마치 디즈니월드를 상징하는 환상적인 성같이 보인다. 아마 성안의 귀족과 성밖의 농노는 이 그림이 보여주는 대조보다 더 크게 대조되는 삶을 살았을지도 모른다.

8월의 이미지도 보자. 근경에는 우아하고 화려한 옷을 갖춰 입은 귀족 남녀가 말을 타고 들로 나가고 있다. 앞에는 개를 모는 사냥꾼이 있고, 모두의 손엔 매가 들려 있는 것으로 보아 매사냥을 하고 돌아오는 길임을 알 수 있다. 그 뒤에 펼쳐진 밭에서는 농부들이 추수를 하고, 아이들은 더위를 식히려는 듯 개울에 뛰어들어 헤엄을 즐기고 있다. 그리고 후경엔 성곽으로 둘러싸인 아름답고 안전한 성이 있다. 베리 공이 소유하고 있던 에탕프 성 Château d'Étampes 이다.

이 필사본을 주문한 베리 공 Jean de Berry, 1340~1416 은 프랑스의 선량왕 善良王 장 2세 Jean le Bon, 재위 1350~64 의 셋째 아들이며, 현명왕 賢明王 샤를 5세 Charles le Sage, 재위 1364~80 의 동생으로 프랑스 중부와 남부에 어마어마한 봉토를 지닌 공작이었다. 그는 일흔 살이던 1411년에 플랑드르의 세 형제 화가 랭부르 형제 Pol, Jean, Hermann Limbourg, 1370/80~1416 에게 이 「베리 공의 가장 호

「베리 공의 가장 호화로운 기도서」 중 8월

「베리 공의 가장
호화로운 기도서」
1월 중 베리 공의
모습

화로운 기도서」의 제작을 맡겼다. 랭부르 형제는 제작을 위해 베리 공
소유의 성들을 실제로 방문하여 보고 묘사했으며, 새로운 화풍을 익
히기 위해 이탈리아 여행도 했다. A4용지 3분의 2만한 크기의 이 작
은 책을 위해 공작과 화가들이 쏟은 관심과 돈의 액수를 상상할 만하
다. 그러나 5년 뒤인 1416년에 베리 공이 죽고 아마도 같은 유행병으
로 랭부르의 세 형제도 같은 해에 죽었다. 책은 그때까지도 미완성이
었으니 이 책 한 권을 만드는 데 세 명의 화가가 전념했음에도 5년 이
상이 걸린 셈이다.

서양미술 개설서에서 15세기에 들어서면 이탈리아 르네상스를 소개하는 책장이 20~30페이지 넘어가는 동안 프랑스 미술로는 이 기도서 한 점만을 소개하곤 한다. 이 작품은 현실을 자세하게 그리는 플랑드르의 화풍과 이탈리아의 지적인 회화 방법, 그리고 프랑스의 궁정 양식이 잘 어우러진 작품으로 칭송받고 있다. 그러나 이 아름다운 그림을 볼 때마다 뭔가 마음이 편치 않다. 귀족은 사냥 가고 농부는 일하고 있어서 만이 아니다. 글쎄, 너무 아름답고 너무 평화롭기 때문일까? 아마 이 장면이 과연 사실의 전달일까 하는 의구심이 들었기 때문일 것이다.

그림의 배경에 그려진 성들은 모두 베리 공이 실제 소유했던 성이며, 추수 장면의 묘사도 사실적이고, 귀족들의 의상도 당시의 궁중 의상이니 사실적이다. 그러나 다시 한번 생각해보자. 밀의 수확은 8월이 아니고 초여름이 아니던가? 매사냥도 8월이 아니고 5월이 제철이라 한다. 귀족들이 사냥을 나가는데 불편하게 이렇게 고운 궁정 옷을 입고 나갔을까? 어딘가 조작된 느낌이다. 더구나 1410년대 베리 공영토에서의 삶은 이렇게 평화로울 수 없었다. 그의 행운은 기울어져 가고 있었다. 1411년엔 그가 가장 좋아하던 비세트르^{Bicetre} 성이 불타고, 1412년엔 부르군디^{Burgundy}의 계략에 넘어가 부르주^{Bourges}의 성이 포위되어 교회에 은신했고, 파리 시민들이 공작 소유물들을 약탈하고, 1415년 8월에는 아쟁쿠르^{Agincourt} 전투에서 영국에 패하고 말았다. 더구나 이탈리아와 북유럽 플랑드르 지역은 상공업으로 경제가 발전하

고 있는데 여전히 농사에 기대어 있던 프랑스의 봉건영주가 옛날처럼 맘 편히 있을 수 있었을까.

이러한 상황을 감안하면 이 호화로운 기도서의 그림들을 어떻게 이해해야 할지 멍한 느낌이 든다. 기도서 그림의 성은 아름답고 굳건하며, 농부들은 평화롭게 일하고, 귀족들은 호화로운 옷을 입고 여유롭게 사냥을 즐기는, 그야말로 태평천국이니 말이다. 베리 공의 소유지에서는 모든 것이 잘 돌아가고 있고, 그의 부동산 건물들도 잘 관리되고 있으며 모든 사람들이 행복하다고 믿고 싶었던 것일까? 아니면 '좋았던 시절'을 그리워하는 향수일까?

베리 공의 나이가 일흔 살이고, 봉건영주의 좋았던 시절이 기울어가는 즈음, 이 작은 기도서를 위해 막대한 돈을 지불한 공작은 과연 화가들에게 어떻게 그려달라고 주문한 것일까? 우선 기본적으로 성城과 실제 인물을 사실적으로 그려달라고 주문했을 것이다. 그러나 이와 더불어 이탈리아의 새로운 미술 경향을 배워 지적으로 그리되 현실의 어두움은 없애고 평화로운 이상향을 그려달라고 덧붙였을까? 몇 년의 생활비와 이탈리아 여행비까지 받았을 랭부르 형제는 공작에게 받은 금액보다 훨씬 넘치는 결과물을 안겨준 듯하다. 간절히 바라되 그대로 되지 않는 현실을 빛나게 포장하여 잠시나마 위로의 기쁨을 주었을 것이다. 뿐만 아니라 베리 공의 이름을 15세기 프랑스 미술에서 독보적인 작품의 주문자로 우리에게까지 알려지게 해줬다. 필사본의 그림들은 현실을 소재로 하고 있지만 너무나 아름답게 미화되었

다. 이 이루어질 수 없는 이상향에서 우리는 귀족의 야망과 회한을 함께 보는 듯하다. 이 필사본 이외에도 많은 그림을 주문하고 금은 공예품을 수집했던 베리 공은 파리에서 사망 당시 막대한 빚을 남겨놓았다고 한다.

자크 루이 다비드, 「호라티우스 형제의 맹세」,
캔버스에 유채, 330×425cm, 1784년, 파리 루브르 박물관 소장

혁명으로서의 미술

미술을 통해 정치의식과 도덕심을 고양시키는 것은 얼마만큼 가능할까. 순수를 표방하는 현대미술에서는 미술 외적인 요소를 거부하고 있으나 18~19세기의 역사화는 새로운 정치의식을 예견하고 전달하는 데 큰 역할을 했다. 「호라티우스 형제의 맹세」가 그 대표적인 예다.

이 작품은 로마에 체류하고 있던 다비드가 1784년 자신의 화실에서 공개했을 때부터 커다란 반향을 일으켰다. 아들, 아버지, 여인들로 구분된 엄격한 구도, 인물들의 분명한 윤곽선과 장식이 없는 단순한 배경은 당시 유행하던 로코코 양식의 그림들에 비하면 너무나 숭고한 양식이었기 때문이다. 몇 개월 후 1785년 9월, 당시의 관전官展인 파리 살롱전에 이 그림이 다시 전시되었을 때는 더욱 큰 관심을 모았다. "주위의 다른 작품들은 눈에 들어오지 않고, 다비드의 그림만이 전 살

롱을 압도하는 듯했다"라는 이야기가 전한다. 엄격한 양식과 함께 주제의 비장함이 당시 프랑스의 정치적인 요구와 맞았기 때문에 그림을 본 시민들의 반응이 강했던 것이다.

17세기부터 18세기까지 지속된 프랑스의 절대왕정 시대에 귀족들의 궁을 장식하기 위해 무수히 그려진 그림들, 그중 한 작품인 프라고나르Jean-Honoré Fragonard, 1732~1806의 「그네」와 다비드의 「호라티우스 형제의 맹세」를 비교해보면 다비드의 그림이 얼마나 혁명적인지 한눈에 알 수 있다. 아름다운 여인이 레이스가 잔뜩 달린 옷을 입고 숲속에서 그네를 뛰고 있다. 그네가 앞으로 올라갈 때마다 치마 속이 보이고, 남자는 치마 속을 잘 볼 수 있는 묘한 위치에 자리잡고 있다. 여성이 치마 속이 더 잘 보이도록 한 다리를 뻗으니 샌들마저 벗겨져 날아간다. 에로틱한 멜로드라마에 등장하는 상투성이다.

그림에 적용된 양식도 큰 대조를 이룬다. 「그네」의 몽롱한 숲과 「호라티우스 형제의 맹세」의 장식 없는 간결한 건축양식이 비교되며 여인의 장식적인 밝은 주황색 옷과 단순한 무채색 옷이 크게 대조된다. 「그네」가 달콤한 사탕 같다면 「호라티우스 형제의 맹세」는 쓰디쓴 한약 같다. 로코코 그림들이 허영이 넘치는 쾌락의 미술이라면, 신고전주의의 서두를 알린 다비드의 그림은 엄격함과 절제를 호소하는 도덕성을 불러일으킨다. 귀족들의 개인적인 쾌락을 위한 미술에서 정치도덕을 함양하려는 혁명으로서의 미술로 변하는 순간이다.

「호라티우스 형제의 맹세」의 주제는 17~18세기의 유명 극작가 코

장 오노레 프라고나르, 「그네」, 캔버스에 유채, 81×64cm, 1767~68년, 런던 월레스 컬렉션 소장

르네유 Pierre Corneille가 1640년에 발표한 비극 『호라티우스』에 바탕을 둔다. 초기 로마 시대 이야기다. 작은 섬에서 시작된 로마는 영토를 넓히는 과정에서 수많은 전투를 치렀다. 인접한 알바Alba와 싸울 때 로마는 과도한 희생을 없애기 위하여 두 나라에서 각기 한 가문을 선택해 결투로 승패를 가르자고 했다. 로마에서는 호라티우스 가문의 세 아들이, 알바에서는 쿠리아티이 가문의 세 아들이 나와서 싸우게 되었는데 공교롭게도 이 두 가문은 서로 혼인관계에 있었다. 호라티우스 세 아들 중 한 명의 아내는 쿠리아티이 집안의 딸이었으며, 호라티우스가의 딸은 쿠리아티이가 아들의 약혼녀였다. 여섯 명 중 호라티우스가의 한 아들만이 유일하게 살아남아서 결투는 로마의 승리로 끝난다. 그러나 피투성이가 되어 돌아온 승리자는 약혼자의 죽음을 슬퍼하는 여동생을 보자 그녀를 칼로 찔러 죽이고 만다. 여동생이 나라를 위한 승리를 기뻐하지 않고 개인적인 슬픔을 우선했다는 이유로. 결국 살인자로 법정에 선 아들을 아버지가 변호하고 아들은 면죄받는다는 이야기다.

화가 다비드는 비극적인 종말보다 출전하기 전 결의에 찬 맹세의 순간을 선택했으며, 복잡한 이야기를 걷어내고 인상적인 한 장면으로 표현했다. 나라를 위해 싸우는 남자들과 남편이나 약혼자의 출전을 슬퍼하는 여인들과의 대조를 통해 개인의 사랑과 행복보다는 애국적인 의무를 칭송하는 주제로 바꾼 것이다. 누구나 자유로이 관람할 수 있었던 살롱전에 걸린 이 생생한 이미지는 국가를 위한 개인의 희생이라는 도덕적인 정치의식을 여론화시키기에 충분했다. 초기 로마

시대의 덕목은 당대 프랑스 왕정의 타락을 다시금 인식시키고 새로운 시대에 대한 갈구에 서서히 불을 댕겼다.

개인의 행복 추구가 미덕인 우리 시대에 애국과 희생을 이야기하는 것은 아마도 공감하기 어려운 주제일 것이다. 그러나 절대왕정의 권력과 귀족의 사치가 극한에 달했던 18세기 후반의 사회에서 '애국'과 '공공의 도덕'이 인간다운 삶을 가능하게 하는 유일한 가치관이라고 주장하는 것은 그 자체가 혁명을 의미했다. 이는 현재의 다소 국수주의적인 의미의 애국과는 사뭇 다른, 오히려 가장 진보적인 정치의식의 덕목이었기 때문이다.

다비드가 이 그림을 그린 지 5년 후, 프랑스의 살롱전에 그림이 공개된 지 4년 후인 1789년에 프랑스혁명이 터졌다. 미술사가들은 다비드의 예견에 주목한다. 당시 화가들이 귀족의 궁전을 장식하기 위해 흐드러진 사랑 주제나 다루고, 한껏 미화한 귀족의 초상화를 공급하던 시대에, 다비드는 앞으로 다가올 시대의 도덕적 지향점을 제시하고 있었기 때문이다. 이제 예술가는 더 이상 왕이나 교회의 충실한 종이 아니라 프랑스의 공화혁명을 이끌어가는 숭고한 소명을 실천하는 지식인이 되었다. 그의 작업실은 어둡고 좁은 예술가의 화실이 아니라 지적인 토론과 정치도덕을 논하는 현장으로 확장되었다. 이러한 의식에서 역사 주제를 선택하고 절제된 고전 양식의 미술이 형성되었다. 그리고 화가 다비드의 이름은 반反왕정, 즉 프랑스혁명과 동일시되었다.

존 컨스터블, 「골짜기의 농장」,
캔버스에 유채, 147.3×125.1cm, 1835년, 런던 테이트 미술관 소장

풍경화에서도 정치를 읽을 수 있을까

우리의 시골을 그린 풍경화를 상상해보자. 30여 년 전 새마을운동 이후 빨갛고 파란 지붕으로 변한 시골 풍경. 만약 이러한 시골을 초가 집들이 자리잡은 고즈넉한 풍경화로 그린다면 우리는 분명 과거 회상 적인 현실도피의 미감이라고 비난할 것이다. 거기엔 아무런 정치적인 이야기가 들어 있지 않지만 그림의 정서는 현실을 외면하는 정치적 관점에서 비롯되었기 때문이다.

19세기 풍경화가 컨스터블 ^{John Constable, 1776~1837}은 영국의 전원 풍경을 그대로 그려냈다고 칭송받아왔다. 그의 작품 「골짜기의 농장」을 보자. 작은 강가의 농가를 배경으로 한 풍경화라 할 수 있다. 흰 구름이 피 어오른 쾌청한 여름날, 사공은 한 여자를 위해 노를 젓고 그 앞엔 소 들이 한가로이 강을 건너고 있다. 세 마리 중 마지막 한 마리는 뒤를

돌아보고 있으니 마치 인간과 조응하는 듯하다. 화면 오른쪽의 거대한 나무들은 숲을 연상시킬 만큼 우거졌지만 농가를 비추는 햇살을 가리지는 않는다. 강과 하늘, 나무와 집 그리고 동물과 인간은 서로 조화롭게 어울려 있다. 어느 한 곳도 인위적으로 단장하지 않은 자연스럽고 평화로운, 그곳에 살면 세상이 어떻게 돌아가든 근심 없이 삶을 지속할 수 있을 것만 같은 한가하고 아름다운 농촌 풍경이다.

18세기의 프랑스나 이탈리아의 풍경화가들이 풍경을 더 장대하게 이상화시킨 것에 비하면 영국의 19세기 화가 컨스터블은 그냥 농촌 풍경을 사실대로 그린 듯하다. 실제로 그는 평생 자신의 고향 서퍽 Suffolk 지역만을 그렸다. 그의 그림에 반복적으로 그려지는 플랫포드 제분소는 그의 아버지의 소유였으며, 이 그림의 중앙에 위치한 농가 또한 소작인 윌리 롯의 집이다. 윌리 롯은 이 집에서 80년 이상을 살았다고 하며, 이 집은 지금도 보존되어 있다. 컨스터블은 강물이나 나무, 집들만 사실적으로 묘사한 것이 아니라 구름의 움직임까지 치밀하게 관찰하여 묘사했으니 그의 풍경화는 관찰을 바탕으로 한 실제의 풍경이다. 20세기 중반의 미술사학자들은 살아생전에 크게 인정받지 못하면서도 한 지역의 아름다움을 꾸준히 그려낸 컨스터블을 영국의 진정한 풍경을 살려놓은 작가로 존경했다. 이에 힘입어 그가 그린 서퍽 또한 영국의 전형적인 전원 지역으로 인식되었으며 그의 그림에 등장하던 농가들은 사적 보호 national trust 지역으로 지정되어 관광지가 되었다.

존 컨스터블, 「건초 수레」, 캔버스에 유채, 130×185cm, 1821년, 런던 내셔널 갤러리 소장

그러나 그가 진정으로 농가의 모습을 그대로 그리는 데 관심이 있었는지 다시 검토해보자. 그는 서픽 지역의 날씨 중에서도 쾌청한 여름날을 주로 그렸다. 소작인의 집을 배경으로 했지만, 그 집 주인이 아니라 작은 배로 강을 건너는 여자와 사공을 선택하고 있다. 더구나 그는 1819년 이후 주로 런던의 실내에서 작업을 했다. 최근 어느 학자는 이 그림은 실제를 보고 그린 것이 아니고, 1814년의 보트 그림과 1816~18년의 윌리 롯의 집, 그리고 그가 빅토리아 앤드 앨버트 박물관에서 스케치한 보트의 남녀 그림을 조합한 것이라고 밝혔다. 또한 집은 한쪽을 더 잇대어 그림으로써 더 커 보이게 했으며 오른쪽의 나무 또한 더 웅장하게 그렸다고 실제와 비교해 분석했다.

또다른 학자들도 그의 그림을 영국의 실제 풍경이라고 칭송하는 것에 반대한다. 1820년대 이후 불어닥친 산업혁명의 여파로 영국은 탈농촌화와 도시화가 급격하게 진행되었다. 이에 따라 농촌은 와해되어, 컨스터블이 그린 1835년경 서픽 지역은 실제로는 이 그림처럼 목가적이지 않았기 때문이다. 컨스터블이 그린 농촌은 실제의 농촌이 아니라 그가 어린 시절에 누린 평화로운 농촌이니, 그의 풍경화는 이를 잃어버리고 싶지 않다는 소망에서 그려졌다고 말할 수 있을 것이다.

또한 학자들은 도시가 발달하던 이 시대에 풍경화가 유행하고 수집가들이 이 그림을 주로 도시의 집에 걸었던 현상에 주목한다. 1835년에 그려진 이 그림을 같은 해 그림 수집가 로버트 버넌 Robert Vernon, 1774~1849이 런던 한복판의 팰 몰 Pal Mall에 새로 지은 그의 집에 걸기 위해

샀다는 사실은 이를 뒷받침한다. 도시가 발달하던 시기에 변형되어가는 농촌에 대한 그리움을 달래고 실제에서 얻을 수 없는 전원의 풍경을 그림에서 얻으려는 일종의 대리만족일 수 있다. 도시와 산업이 발달할수록 그림 속 농촌은 더욱더 농촌다운 모습을 지녀야 했다. 집은 더 따뜻한 햇살을 받아야 했고, 소들은 강에서 노닐어야 했고, 작은 배의 남녀 또한 풍경의 역할을 해야 했을 것이다. 이 그림 어디에서도 정치적인 이야기를 찾을 수 없지만 현실을 외면하는 정치 성향을 감지할 수는 있다.

피터 폴 루벤스, 「평화의 알레고리」,
캔버스에 유채, 203.5×298cm, 1630년경, 런던 내셔널 갤러리 소장

평화를 가져온 그림의 힘

평화는 그림 속에서도 드물다. '평화'를 떠올리니 루벤스^{Peter Paul Rubens,} ^{1577~1640}의 「평화의 알레고리」가 생각난다. 루벤스는 외교 업무도 훌륭히 수행했던 화가다. 그가 한동안 단절되었던 스페인과 영국의 대사 교환을 다시 이은 후 영국 왕 찰스 1세^{Charles I, 1600~49}에게 선물한 작품이니 분명 평화의 산물이라 할 수 있다. 화면 중앙엔 아름다운 여성 누드로 나타낸 평화의 상징이 자리하고 그 뒤엔 갑옷을 입은 미네르바 여신이 평화를 보호하기 위해 전쟁의 신 마르스를 뒤로 밀어내고 있다. 전쟁의 몸은 검은 불길이 이는 곳으로 밀려나고 있으나 아직 미련이 남은 듯 고개를 돌려 평화를 바라보고 있다. 반면 평화는 플루톤에게 젖을 대주고 평화의 산물들을 바라보면서 흐뭇해하고 있다. 풍요의 컵을 지닌 사티로스, 사나운 표범마저도 뒹굴며 노는 안락함, 이를

항해 다가가는 아이들, 그리고 왼쪽엔 값비싼 보석과 잔이 담긴 쟁반을 들고 있거나 탬버린의 리듬에 흥겨워하는 여인들이 있다. 평화는 풍요와 안락함, 즐거움을 가져온다. 그리고 이러한 평화는 갑옷을 입은 지혜의 여신 미네르바의 중재로 이루어진다. 화면 오른쪽 위 전쟁의 검은 불길과 오른쪽 아래의 풍요로운 평화는 큰 대조를 이루며 그 사이사이에 붉은색이 흘러 화면은 풍부하고 격정적이다.

이 그림이 그려진 1630년 당시 유럽은 30년 전쟁의 도가니 속에 있었다. 30년 전쟁은 지금의 독일 지역에서 신·구교의 종교 갈등으로 시작되었는데, 실상은 구교의 수장 합스부르크가와 신교를 등에 업은 제후들 간의 세력 싸움이었다. 합스부르크가와 한 선에 있었던 스페인이 구교를 지원하고, 다른 한편에선 영국이 신교 세력을 지원했으니 전 유럽의 전쟁이 되었다. 겉으론 종교 분쟁이었지만 전 유럽이 각자의 이해관계에 따라 합종연횡하고, 오늘의 우호국이 내일은 적국이 되는 복잡한 싸움이었다. 고래 싸움에 새우 등 터진다고, 스페인의 속국이었던 플랑드르 지역과 더 북쪽의 네덜란드 공화국 또한 연일 싸움터가 되었다.

플랑드르의 화가 루벤스는 아마도 서양미술사상 가장 큰 호사를 누린 화가일 것이다. 파리와 스페인, 영국의 왕실을 드나들며 그림을 그린 그는 은밀한 외교관이기도 했다. 이 글을 쓰면서 루벤스의 흔적을 보니 그의 외교활동은 고향 플랑드르에서의 전쟁을 종식시키기 위한 노력이었다. 강대국이 평화조약을 맺어야 작은 나라들도 평안하기

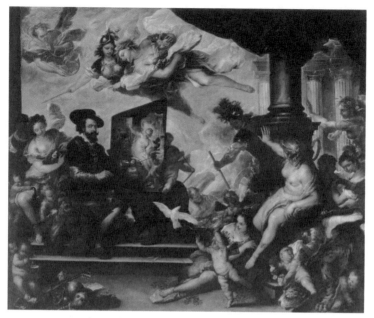

루카 조르다노, 「평화의 알레고리를 그리고 있는 루벤스」, 캔버스에 유채, 337×414cm, 1660년, 마드리드 프라도 미술관 소장

때문이다.

　그의 외교력은 주로 궁중화가로서 왕실과의 친분 덕으로 이루어진 것이긴 하지만 그의 노력과 기지가 없었으면 이루어질 수 없는 일이었다. 1628년 스페인의 펠리페 4세^{Felipe IV, 1605~65}가 로마 가톨릭을 위해 영국을 침공하기로 프랑스와 밀약을 맺었다. 이 소식을 들은 루벤스는 급히 마드리드로 가서 왕의 초상화를 그려주면서 잉글랜드와의 평화조약을 간청했다. 9개월의 설득 끝에 루벤스는 스페인령 네덜란

드 추밀원장이라는 직함을 받고 영국으로 파견되었다. 그러나 스페인과 영국은 실질적인 외교가 단절되어 있었던 터라 공식적인 통로로는 영국에 들어갈 수 없었다. 루벤스는 영국 왕 찰스 1세의 궁중화가이자 그의 친구였던 거비어 경 Sir Balthasar Gerbier의 도움으로 겨우 여권을 받아 런던에 가서 기회를 보고 있었다. 상황은 그리 좋지 않았다. 프랑스가 자국 영토 내에 구교 지역이 더 많았음에도 자국의 이익을 위해 신교 세력인 영국과 동맹을 맺었기 때문이다. 1629년 4월 24일의 동맹이다.

그러나 이 소식을 들은 루벤스는 그리 큰 걱정을 하지는 않았다고 한다. 동맹의 식사 테이블에 금쟁반이 나오지 않았다는 사실에서 영국 왕 찰스 1세가 그리 중요시한 동맹이 아님을 직감했기 때문이다. 루벤스는 찰스 1세가 자신의 그림에 대한 열혈 애호가임을 알고 있었으며 그의 궁중화가 거비어 경과도 친분이 있었던 터라 왕과 가까워지는 것이 어렵지 않았다. 루벤스의 끈질긴 기다림과 설득으로 1630년 11월 15일 마침내 스페인과 영국은 평화조약을 맺고 대사를 교환하게 되었다. 루벤스는 공식적인 외교관이 아니라 그림을 매개로 우호적인 관계를 맺고 있었기 때문에 오히려 일을 성사시킬 수 있었다. 이에 대한 공로로 영국 왕 찰스 1세는 그에게 기사 작위를 수여했고, 루벤스는 왕에게 이 그림 「평화의 알레고리」를 선물했다. 전쟁과 평화 사이에서 지혜의 여신 미네르바가 역할한 것처럼, 이 협상이 영국과 스페인의 전쟁을 막으며 지혜로운 결과를 낳았음을 강조하고 있다. 현실의 정치와 그림 속 신화를 연관시켜보면, 결국 찰스 1세가 그림

속 미네르바의 역할을 한 것으로 비유한 셈이다.

다시 그림을 보니 참 신기하다. 루벤스의 외교적인 재치와 타협, 좋은 결실로 이끄는 힘이 그림에서도 보이니 말이다. 그는 평화의 도상을 베누스에게 빌려오고, 바쿠스 축제의 흥겨움을 평화의 산물인 풍요와 즐거움으로 전환하여 사용하고 있다. 원래의 신화 의미와 일치하는 것은 전쟁의 신 마르스뿐이다. 그의 연인 베누스를 평화로 바꾸고, 이들과 아무 관련이 없는 사티로스와 메나디의 춤으로 즐거움을 연상하게 하며 전쟁과 평화 사이에 지혜의 신 미네르바를 끼워넣었다. 그는 신화의 도상들을 서로 타협시켜 새로운 도상을 만들어냈으나 전혀 어색하지 않으며 오히려 재치 있게 느껴진다. 그러나 그림까지 외교적으로 사용한 루벤스의 노력과 결실에도 불구하고 그가 역사의 흐름을 바꾸어놓지는 못했다. 플랑드르 지역의 전쟁은 끊이지 않았으며 30년 전쟁 또한 그후 18년이나 계속되어 1648년에야 종식되었다.

시에나 시청사 내부에 있는 '9인의 평화의 방' 전경

암브로지오 로렌체티가 그린 좋은 정부와 나쁜 정부의 알레고리,
도시와 시골의 관계를 나타내는 프레스코 연작은
13, 14세기 도시국가의 정치와 경제, 시민의식 등을 들여다보게 한다.

좋은 정부와 나쁜 정부

우리는 한 사람의 내면과 마찬가지로, 한 나라 안에도 '좋은 정부'와 '나쁜 정부'가 함께 있음을 잘 알고 있으면서도 짐짓 아니라고 부정한다. 그리하여 좋은 정부라고 믿는, 또는 나쁜 정부라고 믿는 한 정부의 이미지를 끊임없이 만들고, 만든 이미지에 끊임없이 속는다.

2007년 노무현 대통령이 방북했던 며칠 동안 TV 뉴스와 신문은 연일 '평화'와 '번영' 두 단어로 도배되었다. 대선을 앞둔 무렵의 후보자들은 평화와 번영은 물론 '안정'과 '통합'을 구호로 내세운다. 이미지는 말이나 글보다 더 즉각적이며 효과적이다. 적대적이던 양측 정상이 악수하는 이미지는 평화를 예고하지만, 같은 시기의 미사일 발사나 핵 이미지는 '악의 축'을 예고한다. 어떤 작품으로 정치 이야기를 풀어갈까 궁리하던 중 이탈리아 시에나에 있는 벽화가 떠올랐다. 700년

전 이탈리아나 지금의 한국이나, 구호와 이미지 전략이 어쩌면 이렇게 똑같은지 새삼 놀라웠다.

중세 말 이탈리아의 미술작품은 대부분 종교미술이다. 「좋은 정부와 나쁜 정부의 알레고리와 도시와 시골에서의 효과」라는 긴 제목을 지닌 시에나 시청의 벽화는 아마 그 시대의 거의 유일한 정치 주제 그림일 것이다. 벽화는 시에나 시청 ^{Palazzo Pubblico}의 2층, 14세기 공화정 당시 회의실로 사용하던 넓은 방의 삼면을 차지하고 있다. 좋은 정부의 알레고리, 좋은 정부의 도시와 시골에서의 효과, 나쁜 정부의 알레고리, 나쁜 정부의 도시와 시골에서의 효과 등이 파노라마와 같이 펼쳐진다.

우선 「좋은 정부의 알레고리」를 보자. 화면 오른쪽에 위치한 좋은 정부의 왕 좌우엔 평화, 정의, 인내, 현명함을 상징하는 대신들이 보좌하고 있다. 좋은 정부 수장의 머리 양쪽과 위엔 믿음^{fides}, 희망^{spes}, 자비^{caritas}가 그려져 있으니 이 미덕이 좋은 정부를 움직이고 있음을 나타낸다. 왕은 흰색 상의에 검은색 하의를 입고 있다. 이는 곧 시에나의 문장 색채이니, 좋은 정부란 바로 당시 시에나 정부를 말한다.

화면 왼쪽엔 위, 가운데, 아래에 여인들로 묘사된 알레고리들이 위치하고 있다. 책을 들고 있는 제일 위 여인은 지혜^{sapiènza}의 상징이며, 가운데 저울을 들고 있는 여인은 좋은 일을 한 이에게는 상을, 나쁜 짓을 한 이에게는 벌을 주는 공정함^{justizia}의 상징이고, 제일 아래 여인은 이 공정함의 저울 끈을 시민들에게 넘겨주는 화합^{concordia}의 상징이

다. 즉 지혜, 공정함, 화합은 좋은 정부의 힘이 시민에게 돌아가게 하는 연결고리이다.

「좋은 정부의 도시에서의 효과」에서는 활발한 도시의 정경을 볼 수 있다. 시에나의 건물들을 닮은 도시 풍경을 배경으로, 왼쪽의 일행은 결혼식에 가고 있으며, 중앙의 아가씨들은 손에 손을 잡고 둥글게 춤을 추고 있다. 구두가 가득 걸려 있는 구둣방에서 주인은 손님을 맞이하며, 그 옆의 학교에서는 선생님이 학생들을 가르치고 있다. 화면의 오른쪽, 도시와 시골을 경계 짓는 성벽 주변에서는 시골에서 들여온 농산물을 나르는 등 거래가 분주하다.

「좋은 정부의 시골에서의 효과」는 작은 언덕으로 이루어진 시에나

| 암브로지오 로렌체티, 「좋은 정부의 도시에서의 효과」

주변의 아름다운 토스카나 풍경을 배경으로 펼쳐져 있다. 물론 시골
또한 평화롭고 풍성하다. 농부들은 밭을 일구고 추수하며, 도시에서
나온 귀족들은 사냥을 떠난다.

　그럼 이 시대에 가장 번창하던 은행업과 갑옷, 무기 제조는 왜 좋
은 정부에 그려지지 않았을까. 아마도 은행업은 아직 고리대금업이
라는 부정적인 인식과 연관되어 있었기 때문인 듯싶은데, 그럼 무기
제조는 어디로 갔을까. 벽화의 전체를 자세히 보니 무기와 군인은 모
두 나쁜 정부에 등장하고 있다. 나쁜 정부의 독재자는 뿔 달린 도깨

| 암브로지오 로렌체티, 「좋은 정부의 시골에서의 효과」

비 같다. 그의 머리 위에 있는 탐욕^{avarizia}, 허영^{vanaglori}, 자만^{supervia}이 그를 조종한다. 그리고 분리, 탐욕, 무절제의 상징들이 대신으로 보좌하고 있다. 나쁜 정부 도시의 건물들은 허물어져 있고, 가게들은 비어 있으며, 오직 갑옷 제조 공방만이 일을 하고 있다. 거리에는 갑옷 입은 군인들이 저벅거리고, 시체가 쓰러져 있고, 사람을 잡아가는 장면들로 가득하다.

이 벽화는 1338년, 당시 시에나의 통치체제였던 9인 정부가 화가 암브로지오 로렌체티^{Ambrogio Lorenzetti, 1290?~1348}에게 주문해 제작한 작품이

암브로지오 로렌체티, 「나쁜 정부의 알레고리와 도시에서의 효과」

암브로지오 로렌체티, 「나쁜 정부의 알레고리」 부분

| 암브로지오 로렌체티, 「좋은 정부의 도시에서의 효과」 부분

다. 화가의 탁월한 구상과 묘사 덕분에 우리는 14세기 중세의 이탈리 아를 직접 보는 듯하다. 대부분의 그림이 종교화이던 시대에 도시와 시골의 모습이 이렇듯 생생하게 그려졌으니 이 그림은 당연히 중세사 회를 보여주는 데 가장 많이 거론되는 벽화가 되었다. 그러나 가만히 들여다보면 이 장면들이 현실의 모습일까 하는 의아한 생각이 든다. 도시에는 결혼식에 참석하는 사람들만 있었을까. 아가씨들이 모여 거 리에서 춤을 출 수 있는 사회였을까. 구둣방 옆에 학교가 있었을까. 이 들은 마치 현실의 장면처럼 그려졌지만 실은 화합의 상징으로서 결혼 식과 둥근 춤, 상공업의 상징으로서 구둣방, 지혜의 상징으로서 학교, 농업과 상업의 상징으로서 농산물 거래, 그리고 건축의 상징으로서

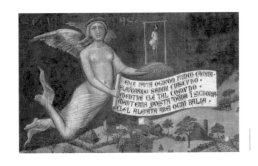

암브로지오 로렌체티, 「좋은 정부
의 시골에서의 효과」 부분

도시 건물들이 선택된 것일 터이다. 다시 말해 좋은 정부에서는 화합
과 번영, 평화가 이루어지고 있으며 이는 다름아닌 시에나의 9인 정부
하에서 가능하다고 말하고 있는 것이다.

시에나의 '9인 정부[1287~1355]'는 한 사람의 독재를 막고자 9인의 대표
가 함께 정부를 이끄는 공화정이었다. 그들은 시청 앞 광장을 넓히고
광장의 바닥을 아홉 영역으로 구분할 정도로 9인을 강조했다. 그리고
시청 안 그들의 회의실인 '9인의 방[Sala dei Nove]'에 그려넣을 이 벽화를 주
문했다. 그들은 '좋은 정부'의 이상을 내세웠다. 그리고 '9인 정부'만이
'좋은 정부'라고 자만했다. 「좋은 정부의 시골에서의 효과」의 왼쪽 위
에서 보듯이 9인 정부를 따르지 않는 자는 교수대에서 처형될 것이라
고 위협했다. 그러나 '좋은 정부'의 이상을 내세웠던 9인 정부는 이 벽
화를 주문한 지 17년 만인 1355년, 프랑스의 샤를 4세[Charles IV]에게 침
략당하고 그후엔 피렌체에 점령당했다. 그들이 '나쁜 정부'의 것이라
고 지칭하던 무력에 의하여. '좋은 정부'와 '나쁜 정부'의 대립에서 보

듯이 그들의 이념은 너무 경직되고 비현실적이었다. 그 결과 피렌체의 속국이 되었다.

생각해보니 오늘날 지구상에서 정작 핵과 미사일을 가장 많이 보유하고 있는 나라는 미국인데, 핵이라는 단어는 북한을 연상케 하고 미사일 하면 중동을 떠올리게 된다. 마치 미국은 '평화'와 '번영'을 구가하는 나라요, 북한이나 중동은 '전쟁'만을 일삼는 나라인 양 말이다. 이미지 정치의 영향이다. 그러나 세계는 알고 있다. 베트남 전쟁과 중동에서의 전쟁은 미국이 시작했음을. 그리고 미국의 무력이 세계에서 가장 강하다는 사실을. 나라를 지키는 것은 무력이요, 나라의 안정을 유지하는 것은 화합이다. 둘은 '나쁜 정부'나 '좋은 정부'에 속하는 것이 아니라 한 나라 안에 있다.

우리의 뉴스도 상기해본다. 정치인의 부정부패, 노사 갈등, 흉악한 범죄들로 점철되어 있다. 시에나의 9인 정부가 '나쁜 정부'의 상징이라고 꼽은 분리, 탐욕, 무절제가 우리의 현실이요, '좋은 정부'의 상징이라고 꼽은 지혜, 공정함, 화합은 요원한 희망사항이다. 700여 년 전, 이탈리아의 작은 도시 시에나와 현대의 우리가 안고 있는 모습이 너무나 닮아 있다. 그러나 또한 다른 점도 있다. 시에나의 9인 정부가 '나쁜 정부'의 것이라고, 자기네 것이 아니라고 부정했던 분리, 탐욕, 무절제가 현실임을, 현대는 알고 있다. 어떻게 하면 현실을 인정하면서 이상을 구현할 수 있을까. 과거와 현재, 지구 위의 어느 나라나 갈구하고 있는 희망사항이다.

참고문헌

1부. 권력과 이미지의 어떤 관계

신의 후예? 아우구스투스

낸시 H. 래미지, 앤드류 지음, 조은정 옮김, 『로마 미술』, 예경, 2004 (원저: Ramage, Nancy H, Andrew, *Roman art*, Prentice Hall, 2000).

Paul Zanker, Translated by Alan Shapiro, *The power of images in the age of Augustus*, Ann Arbor: The University of Michigan Press, 1988.

John Pollini, "The Augustus from Prima Porta and the Transformation of the Polykleitan Heroic Ideal", in Warren G. Moon (ed.), *Polykleitos, the Doryphoros and Tradition*, Madison: The University of Wisconsin Press, 1995.

초상의 크기

Ranuccio Bianchi Bandinelli, Translated by Peter Green, *Rome: The Center of Power*, George Braziller, 1970.

Steven L. Tuck, *A History of Roman Art*, Wiley-Blackwell, 2015.

옆태의 위엄

이은기, 「페데리코 다 몬테펠트로의 초상과 이미지 만들기」 『르네상스 미술과 후원자』, 시공사, 2002, pp. 169-208.

Bram Kempers, Translated by Beverley Jackson, *Painting, Power and Patronage: The Rise of the Professional Artist in Renaissance Italy*, London: The Penguin Press, 1992.

E. Battisti, *Piero della Francesca*, Milano: Istituto Editoriale Italiano, 1971.

"수염을 그려달라"

Mark J. Zucker, "Raphael and the beard of Pope Julius II", in *Art Bulletin* LIX/4 (Dec 1977), pp. 524-532.

Loren Partridge and Randolph Starn, *A Renaissance likeness: Art and Culture in Raphael's Julius II*, Berkeley: University of California Press, 1981.

만들어진 왕의 권위, 루이 14세

이영림, 『루이 14세는 없다』, 푸른역사, 2009.

Peter Burke, *The Fabrication of Louis XIV*, New Haven: Yale University Press, 1992.

Donald Posner, "The Genesis and Political Purposes of Rigaud's Portraits of Louis XIV and Philip V." in *Gazette des Beaux-arts* Vol. 131, Issue 1549 (1998), pp. 77-90.

정의의 영웅인가, 탐욕의 절대자인가

송혜영, 「나폴레옹(1769-1821)의 선전 초상화」, 『서양미술사학회 논문집』, 제17집, 2002년 상반기, 서양미술사학회, pp. 139-166.

Edward Lilley, "Consular portraits of Napoléon Bonaparte", *Gazette des Beaux-Arts* CVI (Nov. 1985), pp. 143-156.

Timothy Wilson-Smith, *Napoleon and His Artists*, London: Constable, 1996.

Susan Siegfried and Todd Porterfield, *Staging Empire: Napoleon, Ingres, and David*, University Park, PA: The Pennsylvania State University Press, 2006.

David O'Brien, *After the Revolution: Antoine-Jean Gros, Painting and Propaganda Under Napoleon*, University Park, PA: The Pennsylvania State University Press, 2004.

2부. 예술가의 눈으로 본 폭력

고야, 폭력을 고발하다

Robert Hughes, *Goya*, New York: Alfred A. Knopf, 2006.

Christopher John Murray, "The Third of May 1808 - 1814", in *Encyclopedia of the Romantic Era, 1760-1850*, London: Taylor and Francis, 2004.

Alfonso E. Perez Sanchez and Eleanor A. Sayre, *Goya and the Spirit of Enlightenment*, Boston: Museum of Fine Arts, 1989.

Hugh Thomas, *Goya: The Third of May 1808*, New York: Viking, 1973.

마네의 신중하고 무심한 역사화

John Elderfield, *Manet and the Execution of Maximilian*, New York: Museum of Modern Art, 2006.

Juliet Wilson-Bareau, *Manet: The Execution of Maximilian - Painting, Politics and Censorship*, London: National Gallery Company Ltd, 1992.

예술은 장식품이 아니라 무기

Anthony Blunt, *Picasso's Guernica*, Oxford: Oxford University Press, 1969.

Russell Martin, *Picasso's War: The Extraordinary Story of An Artist, An Atrocity And a Painting That Shook The World*, London: Simon and Schuster, 2004.

Josep Palau i Fabre, *Picasso 1926-1939: From Minotaur to Guernica*, Barcelona: Ediciones Poligrafa; Slp edition, 2011.

한국전쟁과 피카소

정영목, 「피카소와 한국전쟁, 〈韓國에서의 虐殺〉을 중심으로」, 『서양미술사학회 논문집』, 제8집, 1996년 12월, 서양미술사학회, pp. 241-258.

정무정, 「한국전쟁과 서구미술」, 『서양미술사학회 논문집』, 제14집, 2000년 하반기, 서양미술사학회, pp. 49-68.

Kirsten Hoving Keen, "Picasso's communist interlude: the murals of 'War' and 'Peace' ", in *The Burlington Magazine*, Vol. 122, No. 928 (July 1980), pp. 464-470.

가면의 웃음, 중국의 현대

AP. (2007): "Chinese painting sets sales record at London auction", October 13.

Monica Dematte, "Yue Minjun", *La Biennale di Venezia: in 48a Esposizione Internazionale d'Arte*, Venezia: La Biennale di Venezia, 1999.

〈Yue Minjun and Symbolic Smile〉, Flushing Meadows-Corona Park: Queens Museum of Art, Oct. 14, 2007-Jan. 6, 2008.

3부. 종교라는 이름의 정치

존엄한 그리스도의 정치성

이은기, 「예수: 심판자 하느님에서 고통받은 인간으로」『욕망하는 중세: 미술을 통해 본 중세 말 종교와 사회의 변화』, 사회평론, 2013, pp. 19-54.

Ja's Elsner, *Imperial Rome and Christian Triumph: The Art of the Roman Empire AD 100-450*, Oxford: Oxford University Press, 1998.

Robin Margaret Jensen, *Understanding Early Christian Art*, London: Routledge, 2000.

현세를 통치하기 위한 내세의 지옥도

이은기, 「지옥: 공포의 구체화와 교회의 권력」「루시퍼: 하느님을 빛내는 조연」『욕망하는 중세: 미술을 통해 본 중세 말 종교와 사회의 변화』, 사회평론, 2013, pp. 185-234.

Jérôme Baschet, *Les justices de l'au-delà. Les représentations de l'enfer en France et en Italie (XIIe-XVe siècle)*, Bibliothèque des Écoles françaises d'Athènes et de Rome 279, Rome: École française de Rome, 1993

시뇨리아 광장의 영웅, 다비드

이은기, 「광장과 미술 그리고 정치이념」『르네상스 미술과 후원자』, 시공사, 2002, pp. 49-92.

Agnew Fader, "The Sculpture in the Piazza della Signoria as Emblem of the Florentine Republic" Ph. D. dissertation, The University of Michigan, 1977.

로렌초 대공과 화가 고촐리의 응시

이은기, 「메디치 가의 미술후원과 정치적인 목적」『르네상스 미술과 후원자』, 시공사, 2002, pp. 133-168.

E.H. Gombrich, "The Early Medici as Patrons of Art", *Italian Renaissance Studies*, E. F. Jacob(ed.), London: Faber and Faber, 1960.

침묵의 저항, 군상의 모습을 빌리다

Albert Deblaere, "Brueghel and the Religious Problems of his time", *Apollo* CV 181 (Mar 1977), pp. 176-180.

Aaron Fogel, "Bruegel's The census at Bethlehem and the Visual Anti-Census", *Representations*, no. 54 (Summer 1996), pp. 1–27.

James Smith Pierce, "Bruegel's Census at Bethlehem", *New Lugano Review* 10 (1976), pp. 48–52, pp. 72–73.

David Brumble, "Peter Brueghel the Elder: the Allegory of Landscape", *Art Quarterly* II/2 (Spring 1979), pp. 125–139.

4부. 다시, 시선의 방향성을 찾다

'비너스'라 불러야 할까

Christopher E. Witcombe. (2003). "Name", http://arthistoryresources.net/willendorf/willendorfname.html

Jules Cashford and Anne Baring, *The Myth of the Goddess: Evolution of an Image*, London: Penguin, 1993.

Claudine Cohen, *La Femme Des Origines: Images de La Femme Dans La Prehistoire Occidentale*, Paris: Belin-Herscher, 2003.

Marilyn Stokstad and Michael W. Cothren, *Art History*, Cambridge: Pearson, 2010.

그들은 진정 영웅인가

Nigel Spivey, *Understanding Greek Sculpture: Ancient Meaning, Modern Readings*, London: Thames and Hudson, 1996.

프랑스 교양인의 시선

강영주, 「19세기 프랑스 미술에 나타난 오리엔탈리즘과 민족성 문제」 『서양미술사학회 논문집』, 제11집, 1999년 상반기, 서양미술사학회, pp. 75–93.

Linda Nochlin, *The politics of vision: Essays on Nineteenth-century Art and Society*, New York: Harper and Row, 1989.

동방을 바라보는 모순된 시각

Francis Haskell, "Chios, the Massacres, and Delacroix", *in Chios: A Conference at the Homereion in Chios*, 1984, ed. by John Boardman and C. E. Vaphopoulou-Richardson, Oxford: Clarendon Press, 1986.

Elisabeth A. Fraser, "Delacroix's Massacres of Chios: Convenance, Violence, and the viewer in 1824" in *Interpreting Delacroix in the 1820s: Readings in the art criticism and politics of Restoration France*, New Haven: Yale University Press, 1993.

René Huyghe, translated by Jonathan Griffin, *Delacroix*, London: Thames and Hudson, 1963.

Dorothy Johnson, *David to Delacroix: The Rise of Romantic Mythology*, Chapel Hillp: The University of North Carolina Press, 2011.

대사의 영예와 현실의 고통

John North, *The Ambassador's Secret: Holbein and the World of the Renaissance*, London and New York: Hambledon, 1994.

Susan Foister, Ashok Roy and Martin Wyld, *Holbein's "Ambassadors": Making and Meaning*, London: National Gallery Publications, 1998.

5부. 무엇을 기록할 것인가

이집트의 통일, 승리를 자축하다

Whitney Davis, "Narrativity and Narmer Palette" in Peter J. Holliday(ed.), *Narrative and Event in Ancient Art*, Cambridge: Cambridge University Press, 1993, pp. 14-54.

아테나의 이름으로

Jenifer Neils, *Goddess and Polis: The Panathenaic Festival in Ancient Athens*, Princeton: Princeton University Press, 1993.

알렉산드로스의 이미지 메이킹

나이즐 스피비, 양정무 옮김, 『그리스 미술』, 한길아트, 2001 (원저: Nigel Spivey, *Greek art*, Phaidon, 2007).

존 그리피스 페들리, 조은정 옮김, 『그리스 미술: 고대의 재발견』, 예경, 2004 (원저: John G. Pedley, *Greek Art and Archaeology*, Laurence King, 2002).

John Boardman, *Greek Art*, London: Thames and Hudson, 1996.

Nigel Spivey, *Understanding Greek Sculpture, Ancient Meaning, Modern Readings*, London: Thames and Hudson, 1997.

정복왕 윌리엄의 대서사시

David J. Bernstein, *The Mystery of the Bayeux Tapestry*, Chicago: The University of Chicago Press, 1987.

Lucien Musset, *The Bayeux Tapestry*, Woodbridge: Boydell, 2005.

Suzanne Lewis, *The Rhetoric of Power in the Bayeux Tapestry*, Cambridge: Cambridge University Press, 1998.

6부. 여왕의 초상화

순결숭배의 아우라, 엘리자베스 1세

Roy Strong, *The Cult of Elizabeth: Elizabethan Portraiture and Pageantry*, London: Thames and Hudson, 1977.

Roy Strong, *Gloriana: The Portraits of Queen Elizabeth I*, London: Pimlico, 1987.

Louis Adrian Montrose, "Shaping Fantasies: Figurations of Gender and Power in Elizabethan Culture" in *Representations*, No. 2 (Spring, 1983), pp. 61–94.

Louis Adrian Montrose, "Idols of the Queen: Policy, Gender, and the Picturing of Elizabeth I" in *Representations*, No. 68 (Autumn, 1999), pp. 108–161.

Helen Hackett, *Virgin Mother, Maiden Queen, Elizabeth I and the Cult of the Virgin Mary*, London: Macmillan, 1995.

David Williamson, *The National Portrait Gallery: History of the Kings and Queens of England*, London: National Portrait Gallery, 1998.

왕비에서 단두대로, 마리 앙투아네트

주명철, 『다이아몬드 목걸이 사건과 마리 앙투아네트 신화』, 책세상, 2004.

Mary D. Sheriff, *The Exceptional Woman: Elisabeth Vigée-Lebrun and the Cultural Politics of Art*, Chicago: University of Chicago Press, 1997.

Mary D. Sheriff, "The Portrait of the Queen: Elisabeth Vigée-Lebrun's Marie-Antoinette en chemise", in *Reclaiming Female Agency: Feminist Art History after Postmodernism*, Norma Broude(ed.), Berkeley: University of California Press, 2005, pp. 120-141.

Xavier Salmon, *Marie-Antoinette: Images d'un destin*, Neuilly-sur-Seine: M. Lafon, 2005.

제국의 여왕과 중산층 부인 사이, 빅토리아 여왕

박지향, 『제국주의: 신화와 현실』, 서울대학교출판부, 2000.

Anne M. Lyden, *A Royal Passion: Queen Victoria and Photography*, Los Angeles: The J. Paul Getty Museum, 2014.

Margaret Homans, *Royal Representation: Queen Victoria and British Culture, 1837-1876*, Chicago: University Of Chicago Press, 1998.

Nancy Armstrong, "Monarchy in the age of mechanical reproduction", in *Nineteenth-Century Contexts*, Vol. 22, Issue 4 (2001), pp. 495-536.

예술의 시대, 엘리자베스 2세

Paul Moorhouse and David Cannadine, *Queen, Art and Image*, London: National Portrait Gallery Publications, 2012.

Sarah Howgate, *Lucian Freud: Painting People*, New Haven: Yale University Press, 2012.

7부. 그림, 이상을 펼치다

가장 호화로운 계절의 기도서

Millard Meiss, *The Belles Heures of Jean, Duke of Berry*, New York: G. Braziller, 1974.

Robert G. Calkins, *Programs of Medieval Illumination*, Lawrence: The University of Kansas, 1985.

혁명으로서의 미술

John Canaday, *Mainstreams of Modern Art*, Belmont: Wadsworth Publishing, 1981.

Thomas E. Crow, *Painters and Public Life in Eighteenth-century Paris*, New Haven: Yale University Press, 1985.

Stephen F. Eisenman and Thomas Crow, *Nineteenth Century Art: A Critical History*, New York: Thames and Hudson, 2002.

Francis Haskell, *History and It's Image: Art and the Interpretation of the Past*, New Haven: Yale University Press, 1993.

풍경화에서도 정치를 읽을 수 있을까

양정무, 「풍경화의 모순, 현대미술사학의 위기?: 컨스터블 회화의 해석 논쟁」, 『美術史學』, Vol.15, 2001년, 한국미술사교육학회, pp. 247-272.

전동호, 「풍경화 속에 숨겨진 이데올로기: 존 컨스터블의 서포크 풍경화를 중심으로」, 『역사와 문화』, 15호, 2008년 3월, 문화사학회, pp. 46-65.

John Barrell, *The Dark Side of Landscape: The Rural Poor in English Painting*, Cambridge: Cambridge University Press, 1980, pp. 131-164.

Michael Resenthal, *Constable: The Painter and His Landscape*, New Haven and London: Yale University Press, 1983.

평화를 가져온 그림의 힘

Kristin Lohse Belkin, *Rubens*, London: Phaidon, 1998.

Marie-Anne Lescourret, *Rubens: A Double Life*, Chicago: Ivan R. Dee, 1993.

Lisa Rosenthal, *Gender, Politics, and Allegory in the Art of Rubens*, Cambridge: Cambridge

University Press, 2005.

Svetlana Alpers, *The Making of Rubens*, New Haven: Yale University Press, 1995.

좋은 정부와 나쁜 정부

Randolph Starn and Loren Patridge, *Arts of Power: Three Halls of State in Italy, 1300-1600*, Berkeley and Los Angeles: University of California Press, 1992, pp. 9-80.

권력이 묻고 이미지가 답하다
미술에서 찾은 정치 코드

© 이은기 2016

1판 1쇄	2016년 6월 30일
1판 2쇄	2019년 2월 14일

지은이	이은기
펴낸이	정민영
책임편집	김소영 장영선
디자인	강혜림
마케팅	정민호 이숙재 양서연 안남영
제작처	더블비(인쇄) 중앙제책사(제본)

펴낸곳	(주)아트북스
출판등록	2001년 5월 18일 제406-2003-057호
주소	10881 경기도 파주시 회동길 210
대표전화	031-955-8888
문의전화	031-955-7977(편집부) 031-955-3578(마케팅)
팩스	031-955-8855
전자우편	artbooks21@naver.com
트위터	@artbooks21
페이스북	www.facebook.com/artbooks.pub

ISBN 978-89-6196-268-1 03600

· 이 도서의 국립중앙도서관 출판예정도서목록(CIP)은 서지정보유통지원시스템 홈페이지(http://seoji.nl.go.kr)와
 국가자료공동목록시스템(http://www.nl.go.kr/kolisnet)에서 이용하실 수 있습니다.
 (CIP제어번호: 2016014163)